人文艺术通识丛书
编写委员会

主　任：刘伟冬
副主任：谢建明　詹和平
委　员：沈义贞　夏燕靖　李立新　范晓峰　邬烈炎
　　　　顾　平　吕少卿　孙　为　王晓俊　费　泳
　　　　殷荷芳
秘　书：殷荷芳（兼）

庄纾 著

Experimental Art

实验艺术

人文艺术通识丛书

General Studies in Humanities and Arts

北京大学出版社
PEKING UNIVERSITY PRESS

图书在版编目（CIP）数据

实验艺术 / 庄纾著 . —北京：北京大学出版社，2022.11
（人文艺术通识丛书）
ISBN 978-7-301-33427-0

Ⅰ.①实… Ⅱ.①庄… Ⅲ.①艺术—高等学校—教材 Ⅳ.①J

中国版本图书馆CIP数据核字（2022）第185431号

书　　　名	实验艺术 SHIYAN YISHU
著作责任者	庄　纾　著
责 任 编 辑	路　倩
标 准 书 号	ISBN 978-7-301-33427-0
出 版 发 行	北京大学出版社
地　　　址	北京市海淀区成府路205号　100871
网　　　址	http://www.pup.cn　新浪微博：@北京大学出版社
电 子 信 箱	pkuwsz@126.com
电　　　话	邮购部 010-62752015　发行部 010-62750672　编辑部 010-62752022
印 刷 者	北京宏伟双华印刷有限公司
经 销 者	新华书店 720毫米×1020毫米　16开本　13.25印张　212千字 2022年11月第1版　2024年1月第2次印刷
定　　　价	88.00元

未经许可，不得以任何方式复制或抄袭本书之部分或全部内容。
版权所有，侵权必究
举报电话：010-62752024　电子信箱：fd@pup.pku.edu.cn
图书如有印装质量问题，请与出版部联系，电话：010-62756370

目 录

丛书序 / 1

引言 / 3

第一章 从个人走向群体 / 7
超现实主义的梦境与表现主义的直觉 / 8
波普的日常 / 12
人人都是艺术家与社会雕塑 / 14
包裹一切 / 16
面向公众的博物馆 / 19
公共艺术的兴起 / 22

第二章 作者与观众的对峙 / 27
怎么"想"决定怎么"做" / 28
"这不是一只烟斗"的挑战 / 29
观众的"观赏之道" / 32
罗兰·巴特的"作者已死" / 35
评论者们的成就 / 37
艺术家的"在场" / 40
艺术家的"不在场" / 41
为观众服务 / 44
委拉斯贵支的镜子与马奈的《奥林匹亚》 / 44
一种传统 / 48
后制品——共产形态的产生 / 50
"再加工"式的创作 / 51

第三章
多重的媒介

/ 55

媒介的独立性——"平面"的绘画与"塑造"的空间 / 57

永恒的瞬间 / 59

操控的自由与本源的消失 / 62

突破媒介——划破的画布与身体的绘画 / 65

DJ 文化的胜利——超文本模式到来 / 68

跨媒介艺术——开放边界后的自由选择与转化 / 70

新技术带来的"混合" / 74

第四章
关于材料

/ 77

艺术创作中的材料——从第一自然走向第二自然 / 78

运动的雕塑与混合的绘画 / 80

女性的选择 / 83

充气狗——材料与媒介的转化 / 85

垃圾与山水——材料的对比 / 88

看见什么就是什么 / 91

贫穷的材料——有意义的材料 / 93

第五章
再现的回归
——从视觉到存在

/ 101

"真实"的再现 / 102

"巴黎的空气"也是一种再现 / 106

"伪造者"与知觉的"关系" / 107

另一种"真实"的再现 / 109

社会和历史的"显现" / 110

波德莱尔的《恶之花》与艺术的"偶然" / 114

艺术成为"事件" / 115

景观社会与情境主义 / 119

"介入"的艺术 / 121

第六章
短暂的渴望
——时间与场所

/ 125

瞬间与永恒——艺术作品的时间性 / 126

凝固的瞬间与时钟 / 128

时间的消逝与留存 / 130

诗意的时间 / 132

静态的时间 / 133
时间的运动与"一年" / 138
河源温的时间 / 141
塑造时间 / 143
场所中的装置——消失的基座 / 146
与环境密不可分的艺术 / 147
艺术家构建的"场所"与公共空间 / 150

第七章 谁的声音被听到

/ 155

"游击队女孩"与《为什么没有伟大的女艺术家》 / 156
女性的身体 / 159
颠覆经典 / 162
被建构出来的身份 / 163
艺术家自我身份的建构 / 164
流动性与多重身份 / 167
唐·伊德的身体理论 / 168
身体的竞技场 / 170
史帝拉的"身体" / 174
后现代主义在反对什么 / 175
边界消失后的融合 / 178

第八章 科技与互联网

/ 181

科学精神——实验与开放 / 182
激浪派与科学实验室 / 186
一次合作 / 188
跨学科——克里奥化 / 189
生物艺术——发光的兔子 / 191
科学的图像与模糊的界限 / 193
幻境的产生与思维的可见 / 195
网络带来了什么? / 199
超文本与后制品 / 201

后记

/ 204

丛书序

通识教育（Liberal Study 或 General Education）最初是针对大学教育中知识过于专门化的境况而设立的一种全科性的知识传授体系。它涉及范围广泛，涵盖了人文科学、社会科学和自然科学等领域。通识教育常常通过学校课程来实现，因此，通识课程也就成为这一教育体系中的重中之重。通识课程的内容极为丰富，包括了文学、历史、哲学、艺术、宗教、经济、法律、政治、社会、科学等方方面面，像牛津大学为通识教育编撰、出版的通识读本就有六百多种，其中不仅有一般性的知识读本，如《大众经济学》《时间的历史》《畅销书》等，也包括大量的人物传记，如《卡夫卡》《康德》《达尔文》等。许多欧美大学也把通识课程列为必修科目，哈佛大学为其所设定的核心课程就涉及外国文化、历史、文学与艺术、道德修养与社会分析等六个领域，而且要求学生在这些课程中所修的学分达到毕业要求的四分之一。

如上所述，创立通识教育的最初目的就是为了避免知识过于专门化，因为各种知识间的相互割裂，很容易造成知识的单向度发展，进而也使人变得缺乏变通与融合的能力；单一的线性知识积累容易使人变得狭隘和固执，而没有相互比较，便很难生发出一种创新的能力和反思的精神。事实上，一个没有变通与融合能力的人，一个狭隘、固执而不够开放、不会创新与反思的人，是很难融于社会、与时俱进的。而通识教育的出发点正是要培养人的社会责任感和人生价值观，是一种不直接以职业规划为目的的全领域教育。它的终极目标就是要培养出一种具有创新能力、反思精神、完备知识、健全人格以及具有职业之本的完整的人。他能够随着社会的变化而自我改造，随着社会的发展

而自我完善。当然，要真正实现这个目标，单靠大学的通识教育乃至大学的整个教育是很难做到的，应该说，家庭教育和社会教育也是不可或缺的重要因素，但通识教育终归把这个问题清晰明确地提了出来并提供了一些有效的路径和方法。爱因斯坦曾经说过，所谓教育就是把在学校所学全部忘光之后剩下的那些东西。这位科学巨人的话语似乎有点绝对，但仔细分析却也不无道理。知识会被遗忘，技能也会生疏，专业可转行，唯独人的道德感和责任感不会随着时间的流逝而被轻易地丢弃，或许这就是教育的真正意义所在。

其实对"通识"的认知我国古人早已有之，明末科学家徐光启就提出过"欲求超胜，必先会通"的主张。在我国近现代的大学教育实践中，蔡元培先生在北京大学所倡导的"兼容并蓄"的治学理念从某种意义上来说也是对通识教育的一种诉求。而现在的北京大学在通识教育方面更是全国高校的领头羊，它所开设的通识课程和出版的通识教材不仅涉及面广、水平高，而且也符合中国的国情，能满足中国学生的知识需求，已经成为这个领域高质量的标杆。南京艺术学院作为一个百年艺术院校，一直秉承蔡元培先生为学校题写的"闳约深美"的学训理念，以"不息的变动"的办学精神努力推动教学事业的高质量发展，在学科建设、人才培养以及艺术创作等方面均取得了令人瞩目的成绩。进入新时代，学校更是把"立德树人"作为根本任务，努力培养德、智、体、美、劳全面发展的社会主义建设者和接班人。通识教育无疑也是实现这一目标的重要路径和坚实平台，故学校以优势的艺术学科为依托、以深厚的学术积淀为基础、以优秀的专业老师为骨干，组织策划了一套视野开阔、内容丰富、观点新颖、叙述生动的人文艺术类通识教材。真切地希望能通过讲述人文艺术的故事，来丰富我们的知识，培养我们的品德，美化我们的人生。

是为序。

<div style="text-align: right;">

刘伟冬（南京艺术学院院长）
2020年9月

</div>

引言

中国经历了复杂而动荡的近代历史，发生了翻天覆地的巨大变化。西方文明作为19世纪末那个羸弱中国的"他者"，成为漫长封建专制王朝统治下的古老国家无法回避的"存在"。至此，无论是在科学技术、社会政治制度，还是文化观念、生活习惯等方面，西方蓝色文明对中华黄色文明都产生了巨大和深远的影响。在新的知识、观念、文化"由西渐东"的过程之中，西方艺术或者说西方现代主义艺术进入了中国人的艺术世界。随着整个时代大潮的推进，中国的艺术家们受到了各种具有"实验性"的新兴的艺术思潮和创作方法的洗礼。

中央美术学院实验艺术学院院长、中国美术家协会实验艺术委员会副主任邱志杰在2019年5月发表的论文《百年荏苒：实验艺术在中国》中对这一历史进行了详细的梳理。20世纪20年代到40年代，刘海粟、徐悲鸿、林风眠、倪贻德、赵无极等老一辈艺术家学习借鉴印象派、表现主义等诸多西方现代主义艺术流派，并试图将其与中国传统绘画进行结合，希望通过新的艺术创作改变社会、唤醒民众，塑造新的国民精神。而20世纪80年代改革开放到来之后，中国又迎来了一次学习西方艺术的高潮。此时，西方艺术的发展已进入后现代主义、当代艺术的阶段。"八五新潮"中的艺术家们凭借理想主义精神、启蒙精神成为中国实验艺术最具影响力的领军人物，装置、行为、影像等西方当代艺术的创作媒介和方式也开始出现在这些艺术家的作

品中。这个过程中充满了对西方后现代、当代艺术的解读、误读以及各种文化艺术理念的碰撞。到了90年代，一方面新兴的美术知识体系开始全面影响美术院校，出现了新学院派；另一方面国际艺术界开始关注中国当代艺术的创作，中国当代艺术家的作品开始出现在西方重要的艺术展览上。随后，大量独立的策展人、画廊产生，中国开始举办当代艺术展览。在这样的背景下，中国各大美术院校从90年代后期开始进行实验艺术教学实践。中国美术学院1995年成立综合绘画系，2010年成立跨媒体艺术学院；中央美术学院2005年开设实验艺术系；广州美术学院、四川美术学院、南京艺术学院也先后开展了实验艺术教学。2014年，实验艺术正式成为教育部招生目录学科。中国美术家协会也设立了实验艺术委员会并将实验艺术板块纳入全国美展。"实验艺术"一词正式面世。如邱志杰院长所言，美术学院的新兴艺术教育机制在研究全球当代艺术实践的同时，也深入中国传统文化中寻求创造性转换的可能，并发展出关注中国社会现实的艺术教育体系。

由此，我们可以将实验艺术看作现代以降西方现当代艺术进入中国后发展的产物，而20世纪80年代以来的西方后现代、当代艺术理论与实践是中国实验艺术的主要语境和来源。实验艺术试图将西方当代艺术与中国传统文化相结合。对中国当代艺术以及对广泛存在于中国各大当代艺术展览和学院实验艺术课程中的各种理论和媒介形式的理解必须建立在对西方现当代艺术语境有一定认知的基础上。在了解当下世界范围内的艺术发展情况的基础上，才能对中国的当代艺术发展现状或者说实验艺术的发展有所理解，将实验艺术与中国自身传统文化相联系进而加以转化才有可能。因此，作为面向艺术学院学生和对艺术有兴趣的民众的通识读物，本书着重对西方现当代艺术的语境和特点进行论述，希望帮助大家对艺术发展到当今的状况有所理解。任何一个观众或初入艺术世界的人，在面对历时漫长、数量庞大的艺术作品时，都是站在了凝结的"时间"之前。作为物质成果的作品本身背后所隐含的一切以及作品如何被"创造"出来的过程可

能是所有学习者最希望洞悉的，而从"观者"视角转换到"创作者"视角是理解的基础、学习的起点。

　　本书分为八个章节，在八个主题下展开对现当代艺术的分析和论述。第一章为"从个人走向群体"，对当代艺术强调社会性和公共性的特点进行了论述，分别从西方现代主义艺术向后现代艺术和当代艺术的转变、博物馆的兴起、公共艺术的发展几个角度来讨论艺术的公众化趋势。第二章为"作者与观众的对峙"，主要讨论了艺术创作观念化之后的艺术理解，以"作者已死"观念为代表的后现代主义文艺思潮对艺术创作的影响、"观者"的胜利及其对艺术家创作的影响。第三章为"多重的媒介"，重点在于对"多重"的论述，即媒介概念本身的多重理解、媒介在艺术创作中所经历的变化与发展的多重，以及在当今科技推动下的媒介运用方式和技术的多重。第四章为"关于材料"，这一章与第三章可以作为一个整体。构成作品物质存在的材料在经历了从自然转向人工之后，其本身具有的意义使其转化为媒介，艺术家如何运用这种复制的关系成为当代艺术创作的一个重要方面。第五章为"再现的回归"，作为西方艺术的重要传统，"再现"如何在当代艺术的语境下"回归"涉及对当代艺术创作特点的分析：艺术的观念化、对隐含关系的表达、对历史的呈现、事件性和情景化带来的创作方式的改变。第六章"短暂的渴望"对当代艺术创作中的"时间""场所"两大主题进行了论述，它们是人类艺术创作的永恒主题，也是理解当代艺术最重要的两个切入点。第七章为"谁的声音被听到"，通过对身体理论、女性主义和身份建构理论的介绍呈现了打破单一话语权之后的艺术世界多元化的面貌。第八章"科技与互联网"从科学技术与艺术创作结合的角度讨论了互联网传播对当代艺术的影响。

　　艺术作品的多重性是对其进行解读的意义所在也是困难所在，重叠的"同在"被拆分为语言性的逻辑梳理，因此这些独立章节所论述的问题往往相互交织。例如，作者与观者的视角问题也是后现代多元化的基础，当代艺

术的再现中的事件性也是"时间""场所"主题涉及的内容，跨媒介艺术和科技与艺术的结合密不可分，等等。选择以划分主题的方式而非围绕媒介分类来撰写本书，是因为后者太过侧重艺术创作的选材、技术与形式，而前者以艺术创作的真实意图为出发点，将相应的理论思想和动机与各种具体的媒介或艺术形式联系在了一起。例如，探讨艺术家与观众关系的主题涉及的作品有传统绘画，也有行为艺术，不以形式的异同进行分类更有助于学生和读者理解。此外，当代艺术本身的特点，即普遍的观念化，也是采用这一论述方式的原因。社会思潮、文艺理论对艺术的创作影响深远，以主题的方式论述有助于对当代艺术表象背后的体系进行分析，从而激发读者自己的思考。

实验艺术是当代艺术在中国的本土化，中国当代艺术家们的创作本身就是立足于自我身份之中的艺术的"实验"。他们与20世纪初期的老一辈艺术家们一样希望在中国文化艺术系统与当代世界艺术系统之间寻求关系的建构，因此，书中的相关章节也对一些中国艺术家的作品做了介绍。本书并非传统的艺术史书写，而是希望能够帮助读者对当今时代艺术领域中发生的事件、产生的作品有更好的理解。

由于笔者本人学识和能力的局限，本书难免存在很多不足和有待改进的地方，实验艺术这一新兴的概念及其所描述的复杂的艺术现状也都处在进行时中，许多相应的研究和总结有待开展。笔者只希望本书可以让读者对实验艺术的背景以及当今世界的艺术现状有一点了解并对相关的艺术史发展脉络有所认知，进而对本身就充满可能性的"实验艺术"有所理解与思考。就如笔者在书写的过程中也会不断产生新的问题和疑惑，实验的意义正在于需要不断面向未知的勇气与行动。最后，非常感谢笔者所在的南京艺术学院刘伟冬院长、设计学院邬烈炎院长等各位领导、老师们的指导和帮助，以及笔者家人们的支持与爱护。

第一章 从个人走向群体

许多优秀的艺术作品所包含的内容远超我们看到的部分，无论是宏观的时代精神和社会文化环境，还是创作者的艺术理念和生活经历，都影响着作品的最终形成。因此，进入艺术世界并对作品中所蕴藏的历史与社会图景进行理解有巨大裨益，也是必须的。现代主义以降，西方艺术世界进入了一个激烈变化的时期，而作为后来者的我们在观看这些作品时，如果不了解整个现代社会的激变，则难以理解作品。本书的第一章与第二章围绕两个与艺术创作"背景"关系紧密的主题展开论述，希望帮助大家站在艺术史或者说历史的角度来看待具体的艺术流派与艺术作品。

第一章"从个人走向群体"阐述了西方艺术由现代向后现代、当代转变的过程。它同样也是西方社会文化转向的体现，即从现代主义精英文化向后现代去中心化的多元主义文化转变。这一转变在政治、社会现实、文化等各个方面展开，并影响了艺术家和他们的创作。

现代主义艺术到后现代主义艺术的变化可以看作西方社会对从现代到之后一系列巨大改变的适应过程的体现。从一开始遭遇变化的"反应"到适应之后对"现代"进行再现的"反映"，现代主义强烈的"内观"个人化特质被波普艺术的"日常图景"取代，强调"人人都是艺术家"的社会关怀和以"大地艺术"为代表的创作都体现出艺术创作中公众的参与，博物馆的发展和公共艺术的兴起则是艺术在公众层面普及与实现的具体表现。

超现实主义的梦境与表现主义的直觉

1859年，达尔文发表《物种起源》，宣告人类并非上帝的宠儿，而是大自然中上千年进化而成的物种之一。尽管我们在进化之路上遥遥领先，成为地球赢家，但对笃信基督教的西方人而言，"猴子变的"依然是巨大的冲击或者说打击。1900年西格蒙德·弗洛伊德（Sigmund Freud）出版了《梦的

解析》，潜意识理论让我们意识到人类被自己所创造的文明压抑的原始本能依然强大。人类是进化而来的，在相当程度上还保有动物性的本能。19世纪末20世纪初真的是一个颠覆意味浓厚的时代。更可怕的是，这些发生在人类认知、精神层面的冲击与随之而来的现实层面的破坏相比要缓和得多。第一次世界大战让数千万对现代化战争一无所知的年轻人体味了人间地狱。尼采（Nietzsche）1882年写道："上帝已死"，仿佛预言了这场毁灭。心理学中有一个大家并不陌生的概念——创伤后应激障碍，它是一种发生于严重精神创伤之后的精神心理障碍。失眠、噩梦、抑郁等都是它的症状。可以说，一战后的欧洲整体进入了一种"创伤后应激障碍"。基里柯（Chirico）描绘的空无人烟的城市、孤寂的巨大阴影（图1-1），恩斯特（Ernst）作品中的无头女性躯干（图1-2），达利（Dali）表现的怪诞巨人（图1-3），超现实主义艺术家的这些绘画体现了欧洲人肉体与精神都备受摧残的情状。超现实主义运动的代表人物布勒东（Breton）曾说："不可思议的东西总是美的，

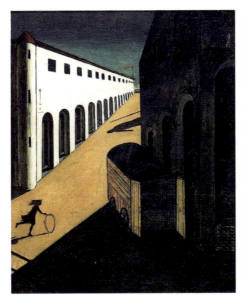

图1-1 基里柯《一条街道的忧郁与神秘》 1914

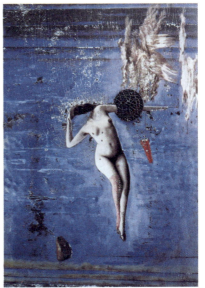

图1-2 恩斯特《青春期》 1921

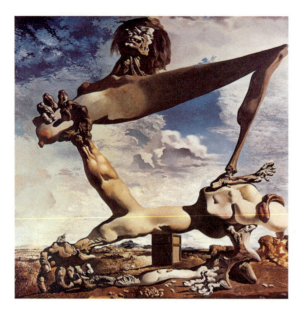

图 1-3　达利　《内战的预兆》
1936

一切不可思议的东西都是美的，只有不可思议的东西才是美的。"超现实主义艺术试图呈现潜意识和压抑的欲望，无论是非阅读性的"自动书写"，还是充满神秘梦境感的绘画，都呈现出强烈的个人内观色彩和发掘自我潜意识的企图。

与超现实主义者布勒东受到弗洛伊德理论的影响一样，另一位同时代的哲学家亨利·伯格森（Henri Bergson）的《创造进化论》将达尔文的进化观点运用到了对世界的认知中。他强调直觉体系，认为直觉比抽象理性思维更为原初，更为真实可信。伯格森的哲学理论影响了当时几乎所有的艺术家，表现主义的艺术家是其中比较显著的代表。表现主义文学和绘画都体现出创作者对自己直观情感、情绪的表达，对个人敏感内心和痛苦的描绘。蒙克（Munch）、席勒（Schiele）、卡夫卡（Kafka）深深沉浸在自己的内心感性世界。（图 1-4、图 1-5）这一切都是战乱导致的信仰危机和精神危机的体现，是欧洲人对时代特性的一种艺术反应。现代主义艺术个人化、内在化的特点使得他们的作品具有强烈的神秘感、晦涩感，而这样一种内化精神

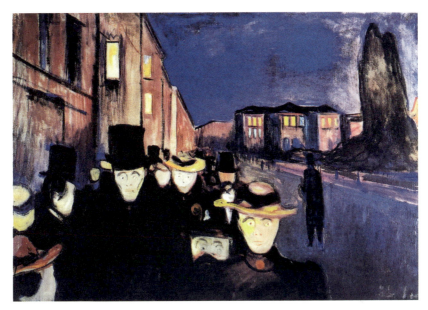

图 1-4　蒙克　《卡尔约翰街的夜晚》　1892

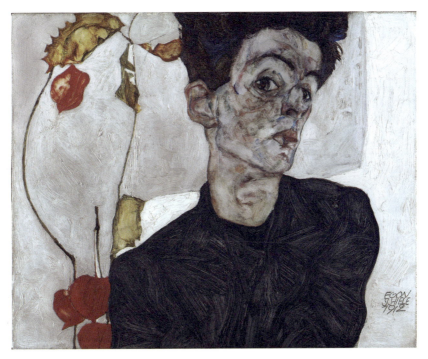

图 1-5　席勒　《自画像》　1912

性的特质在日后的艺术发展中也导致了作品与现实世界的隔膜。

　　第二次世界大战之后，西方艺术中心由巴黎转移到纽约。从美国崛起到欧洲重建计划，再到席卷西方世界的学生运动和冷战格局的形成等，这些使西方再次进入转型期，在文化领域展开了普遍且深入的反思。后现代主义思潮影响着社会文化的各个方面，同时，后工业化时代的消费文化和科技飞速发展，这一切都使艺术必然发生转变。艺术家的目光再次投向现实世界，日常环境、社会现实、公众日常等成为艺术家关注的焦点。

波普的日常

　　第二次世界大战后，美国进入繁荣发展时期，造就了前所未有的丰富的物质与文化环境。消费文化与相应发达的大众传媒体系、商业绘画、包装设计、插图画、招贴海报等丰富的商业图像构成了美术馆之外的日常视觉

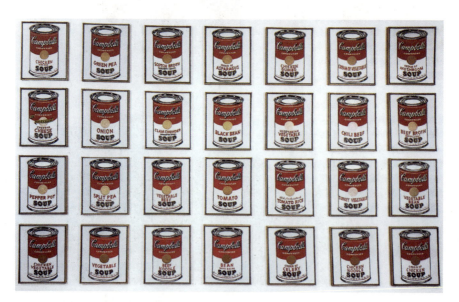

图 1-6　安迪·沃霍尔　《32 罐金宝汤罐头》　1962

审美世界,这些为普通人所熟悉和使用的媒介形象被一位立志成为插画家的年轻人搬上了艺术舞台。以安迪·沃霍尔(Andy Warhol)为代表的波普艺术家们敏锐地捕捉战后的社会氛围,将可口可乐、好莱坞电影、阔绰汽车所象征的美国形象展示在了美术馆的墙上。艺术创作的题材、内容和形式发生了巨大的转变,令人不解的抽象表现主义绘画变成了充满洗衣粉盒子、汤罐头、美钞与金发美人的图景。(图1-6)人们日常生活中的东西出现在了绘画、雕塑等艺术作品中。沃霍尔的作品运用了丝网印刷的方式,使得绘画媒介的属性也发生了彻底转变,艺术作品不再是艺术家描绘的,而是利用大批量复制的手段来"生产"的。另一位重要的英国波普艺术艺术家劳申伯格(Rauschenberg)则在绘画作品中"使用"了自己日常生活的物品,街道指示牌、车牌、明信片、单据、信号灯、雨伞等日常生活中每日可见的物品以实物的方式出现在画面中,登月宇航员、约翰·肯尼迪(John Kennedy)总统等人们在电视和报纸上看到的人物以及事件也是他作品中的重要内容,这些大众熟悉的形象以印刷式的重叠、套色方式表现出来。(图1-7)两位波普艺术家都试图将艺术与普罗大众的日常现实重新进行融合,这样的创作方式更像是对周遭世界的一种"反映"。

从精英式自我内观转向更多面向民众、面向日常现实的创作态度是后现代主义文

图1-7 劳申伯格 《土耳其宫女》
1955—1956

化反思在艺术创作方面的体现之一。后现代社会的景观多元而复杂，后工业化的生产带给西方世界"过剩"的物质选择，仿佛大型超市货架上陈列的上千种商品，这景象恰好也是这个时代的隐喻。而艺术家们与半个世纪前的前辈们不同，他们走出了战争的阴影，目光由向内退缩转向了对这个令人眼花缭乱的现实世界的投射。

人人都是艺术家与社会雕塑

约瑟夫·博伊斯（Joseph Beuys）的传奇经历从他成为艺术家之前就开始了。1943年，作为德国空军一员的他，在执行任务的途中被苏联军方击中，飞机坠落在外蒙古鞑靼人生活的区域。在这片寒冷、荒凉的土地上，原本生还机会渺茫，但博伊斯幸运获救。当地人用动物油脂涂抹他的伤口，用羊毛毡包裹他的全身为其取暖，博伊斯奇迹般地活了下来。战争中的经历带给博伊斯极大的冲击，促使他在战后学习艺术并成为艺术家。博伊斯提出了著名的"社会雕塑"（Social Sculpture）概念，并宣称"人人都是艺术家"。作为艺术院校教师的博伊斯认为，艺术的标准来自权威机构，例如学院，是一件对艺术有危害的事情。"人人都是艺术家"将对艺术的标准化评判转变成了一种艺术的无政府状态。他强调大众可以有自己对艺术的态度与作为，而这个口号与马塞尔·杜尚（Marcel Duchamp）的作品《泉》（图1-8）引发的思考类似：什么是艺术？什么可以成为艺术品？谁可以成为艺术家？如果人人都可以成为艺术家，也就等于说什么都可以是艺术品，艺术与日常的区分被消解了。

有趣的是，在今天我们生活的世界里，艺术与日常就是以一种重叠的方式存在的。强调观众的参与和互动已经成为当今艺术界的普遍做法，日常公共空间与艺术空间的一体化也早已成为城市景观的一部分。艺术不是简单的

对艺术作品的加工，也不是单纯的物质制造，它更是一种对人的关怀，是对每一个人的"塑造"。

"社会雕塑"是一个扩展的艺术概念，"雕塑"一词在这里不再指传统意义上的材料塑形的视觉作品，而是指"发展社会性的艺术观念"。博伊斯认为，将大众作为"雕塑"对象的一切与人有关的活动，即教育、政治、生活的方方面面都可以成为

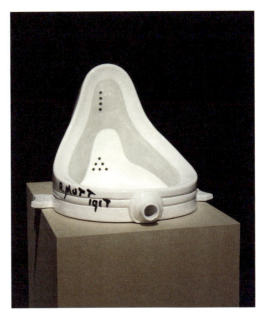

图1-8 马塞尔·杜尚《泉》 1917

"塑造"人的手段，每一个人都有可以培养与激发的创造力，这种创造力不一定要以传统的艺术媒介来表达。他强调，一个想法是人的创造力的产物，将这一想法通过某种方式的处理，进而呈现给人们，这个想法就已经是一件雕塑了。如果每个人都能够培育出创造力，将会改变整个社会并能带来巨大的疗愈，进而可以消除冷漠与隔阂。我为人人，人人为我，我们在享受别人的成果的同时，也在为他人付出。

艺术对博伊斯而言不是属于少部分人的高雅的行为活动，而是关乎全人类、与每一个人都关系密切的活动，它就存在于日常生活中，我们每个人都可以寻找到自己的方式来践行，来创造。"人人都是艺术家"是一种美好的社会图景。1982年第7届卡塞尔文献展[1]的开幕式上，博伊斯发布了他的作

[1] 卡塞尔文献展：在德国中部城市卡塞尔举办的当代艺术展览，五年一届，它与威尼斯双年展、巴西圣保罗双年展并称世界三大艺术展。

品《7000棵橡树，城市造林替代城市管理》。艺术家寻求卡塞尔市政府与市民的支持，在5年时间内组织志愿者们在城市内种植7000棵橡树，并在每棵树下摆放一块120—150厘米高的岩石。除了卡塞尔本市的居民，还有其他城市的人委托别人为自己种树。博伊斯在弗里德里希广场种下第一棵橡树之后，人们自愿地随机种下自己的橡树。5年后，博伊斯的儿子在父亲种的第一棵树

图1-9　德国卡塞尔城市中随处可见的橡树

旁种下了最后一棵橡树，整个作品完成。（图1-9）博伊斯说："当我们看到一棵树和一块岩石时，会唤起我们这个个体参与公共计划的记忆，这个计划把自己和城市紧紧相连。精神上，我们期待整个卡塞尔市被7000个由个体自由意志装置的物件占据。"这个作品最好地诠释了博伊斯的"人人都是艺术家"的理念，借由种树这个公共性行为，每个参与者都加入了对城市空间的"改造"，都参与了对资本主义中的功利主义和工业化生产下的经济与政治模式的抵制。

包裹一切

　　大地艺术是20世纪60年代兴起的一种艺术创作方式，艺术家们离开

工作室与封闭的博物馆空间，在自然、户外环境中进行创作，作品与环境高度融合。美国艺术家伉俪克里斯托·贾瓦契夫（Christo Javacheff）和珍妮·克劳德（Jeanne Claud）的包裹艺术是20世纪大地艺术中社会影响最大的作品之一。1962年，夫妇俩创作了第一件户外作品《铁幕，油漆桶墙》（图1-10）。他们利用240个油漆桶将塞纳河畔威斯康辛的一条狭窄街道堵塞了8个小时。这件作品象征着刚刚建成的柏林墙对德国的分割，也是对欧洲二战后状态的一种影射，城市环境成为作品的组成部分。作为一件艺术作品，《铁幕，油漆桶墙》对真实的日常生活产生了直接的影响。交通堵塞，人们出行受阻，作品与城市中的普通民众发生了关联，被堵塞的街道造成了市民，也是作品的观众或参与者被真正地"隔离"，不是通过文字或图像描绘的情景，而是作为"事件"真的发生了。每一个需要通过的人都会被阻隔在这堵"墙"的背后，无法通行成为一个事实，影响着人们的日常生活，而非一种存在于头脑中的解读、感觉。从此，和大众发生直接联系并深刻影响他们的艺术创作的大地艺术拉开了大幕。经过30年不断挑战大型地景包裹艺术，如创作《包裹海岸》《包裹峡谷》等，克里斯托夫妇终于在1995年完成了惊世之作《包裹德国国会大厦》（图1-11）。

位于德国首都柏林的国会大厦始建于19世纪末，是20世纪30年代希特勒制造"国会纵火案"的原址，也是

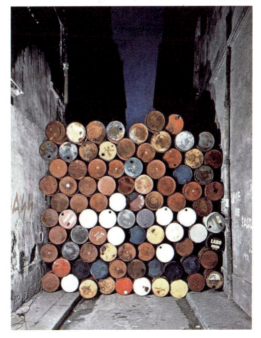

图1-10　克里斯托、珍妮·克劳德夫妇《铁幕，油漆桶墙》　1962

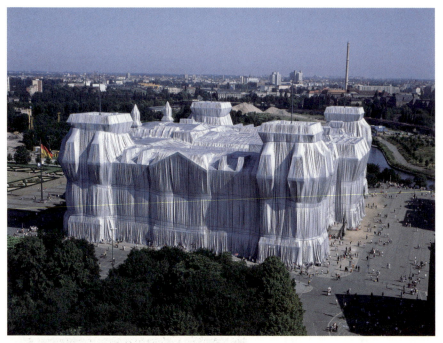

图 1-11　克里斯托、珍妮·克劳德夫妇　《包裹德国国会大厦》　1995

1945 年苏联红军攻占柏林的标志性建筑。战后德国政府耗资 7500 万马克对其进行了修复，并重新将其作为德国国家议会所在地。这样一个极具历史意义与象征性的建筑物成了克里斯托夫妇包裹的对象。他们前后共耗费了 24 年时间，游说了 190 位国会议员，向银行、基金会、艺术机构提出申请，促使各方共同为这件作品协调合作。在这一漫长的过程中，发生了无数次的研讨、协商、修改，无数个人、社会组织和团体牵涉其中。这个艺术项目涉及复杂的技术工程、庞大资金的支持等问题，还有德国政府的审批问题。最终在 1995 年，德国国会以 292 票赞成 223 票反对通过了这一项目提案。在作品真正开始实施制作之前，它已经成了社会化的事件，早已超出了艺术家个人创作的范畴，这正是当代艺术创作方式区别于传统艺术的一个重要特征——从个人走向群体。工程实施过程中，数百位工程师、技术人员参与了施工方案的具体设计，数千名工人参与了包裹材料和钢制框架的生产与安装

工作。国会大厦上的施工开始后,柏林的市民每天都能看到它的变化。施工工地成了日常城市景观,所有人都与这件作品发生着联系。包裹行动正式进行时,无数民众来到现场观看。这件由 300 多位登山运动员、大量警察、飞机,以及通讯技术相互配合共同完成的包裹艺术作品令人叹为观止。10 万平方米的银白色丙烯面料、1.5 万米的深蓝色绳索将庞大的建筑变成了银光闪闪的艺术品。建筑物表面原本的装饰都消失了,最本质的体块形状作为整体呈现在观众的面前,难以描述的壮阔和神秘之美在 14 天内吸引了超过 500 万人前来参观。媒体的报道让它举世闻名,整个世界都被这件作品牵动。(图 1–12)

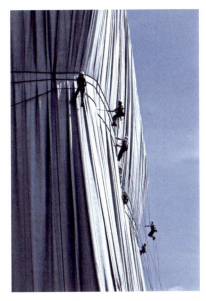

图 1–12　包裹柏林大厦成为当时盛况空前的事件

艺术再也不是个人和小团体的自赏、品鉴,它成了具有公共性、连接社会各个层面,涉及政治、经济、日常生活的"能量"。短暂而恢宏的结果只是漫长、复杂过程的一个象征,无形的、绵延至今的社会影响则是这一过程中的另一收获。因为共同参与一个"事件",不同个人、群体、机构的交流、碰撞与合作无形中促成了社会意义上的融合,这才是"走向公众"的当代艺术的特殊之处。

面向公众的博物馆

艺术从个人走向公众最显著的一个现象就是博物馆和美术馆的兴起。博

物馆是藏有迄今为止人类创造的艺术珍品最多的地方，通过向公众开放，实现了艺术普及与教育的职能。

我们不难发现，诸多博物馆藏品来自过去的皇家收藏，例如中国北京的故宫博物院、法国巴黎的卢浮宫美术馆、俄罗斯的冬宫美术馆等机构中的藏品。以故宫博物院为例，这里曾经是明清两代数十位皇帝的私人宫殿，如今成为对公众开放的博物馆。皇家收藏的各种字画、器皿，以及皇亲贵胄使用的日用器物、服饰都成了普通人可以参观的展品。"目光也是一种占有。"虽然大众无法真正拥有这些"物品"，但可以通过观看、拍摄来"拥有"它们。

由古老皇宫演变而来的博物馆为了吸引观众，扩大自身的影响力，会致力于研究型展览。具有特定主题的展览在展示精美艺术品的同时，更向观众展示了学者在历史研究方面的眼光、角度和成果。例如，2018年在台北故宫博物院举办的展览"伪好物——16至18世纪苏州片及其影响"即是对"仿画"研究的展示。苏州在明清时期是规模最大、最著名的书画造假中心。民间绘画高手以制作假画为业，统称"苏州片"。台北故宫博物院的这个展览对明末清初的"古物热"和假画特有的生产方式进行了研究，如为了迎合民众喜好而将仇英的画与文徵明的题诗合璧。展览还向观众展示了原作与仿作的对比。这样的展览是典型的具有学术价值的展览，也是一种"自上而下"的具有教育性质的展览。而另一种博物馆则是"自下而上"建立的，是社区、本地居民发现自我文化基因，完善自我文化认同的公共考古学的展现。例如，广州的东濠涌博物馆是中国第一个水专题博物馆，里面的展览是由对沿河居住和生活在水上的人、商户等边缘人口的记录为基础的研究构成的。展览展示了该地区的河涌历史文化、居民生活变迁、污染与治理的过程。

1789年法国大革命爆发，巴黎的皇宫被收归国有。4年后，卢浮宫向公众开放成为博物馆。英国的阿什莫根博物馆、德国的日耳曼博物馆等都是最早向公众普及文化的公共教育机构。如何更好地将博物馆与民众进行联系是博物馆发展的重要方向，巴黎蓬皮杜艺术中心的做法堪称经典。与由国家

机构主持的传统博物馆的严肃风格不同,蓬皮杜以万花筒般的多元开放理念来经营艺术机构。它高技派的建筑风格独树一帜,打破了古典建筑刻板的形象。蓬皮杜艺术中心将休闲、娱乐功能融入美术馆体系,咖啡馆、餐厅、购物场所都出现在了蓬皮杜艺术中心中。这座新的艺术中心是法国"五月革命"后,新政府迎合民众对更民主、自由的社会诉求而建造的。(图1-13)让·鲍德里亚(Jean Baudrillard)在《比奥伯格效应》一书中提出,蓬皮杜模糊了文化艺术中心、工厂、超市之间的差异,颠倒了建筑的内外界限,将博物馆作为文化、记忆载体的属性完全改变了。人们进入博物馆不再只是为了对艺术进行沉思,与进入大型购物中心没有了区别。蓬皮杜的建筑和展览空间设置都体现了后现代主义"去中心化"的理念,开放的、无法明确界限的空间更像一个可以供人们自由填充的框架而非现成的"完成品"。无论如何,这个以热爱艺术的法国总统的名字命名的蓬皮杜艺术中心受到了民众极大的喜爱,至今仍然吸引大批参观者造访,而它玩世不恭、开放自由的艺术展览策略也为各种先锋艺术家们提供了舞台。2019年,蓬皮杜艺术中心在上海西岸美术馆开设为期5年的临时展馆,计划举办20场左右的展览,希

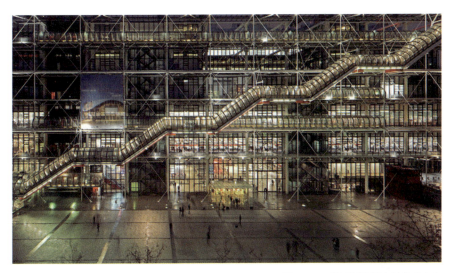

图1-13　法国巴黎蓬皮杜艺术中心

望将当代艺术更好地介绍给中国民众。蓬皮杜艺术中心成为普通人聚会、休闲的场所,无疑是将艺术融入生活的成功案例,即便人们未必是以"艺术思考"为目的来到这里,但身在其中,被各种艺术作品包围,自然会耳濡目染。

除了场馆建筑空间和设施的开放性吸引公众,博物馆开展的许多艺术项目也起到了同样的作用。例如,纽约现代艺术博物馆(MOMA)就常年开展丰富的公共教育项目来吸引民众,包括讲座与事件、实习课程、团体参观、儿童和家庭、少年项目、12年级以下教师项目、社区组织项目、国际项目等。每个项目下又有进一步的细分,如"儿童与家庭"项目下又包含家庭展室谈话、家庭参观、工作坊等。这些明确细分的活动针对不同的社会群体,可以帮助他们了解艺术。从这个层面来说,博物馆已经不是单纯放置艺术品的空间,它更像一个社会公益部门。观众在其中不只是被动地观看,丰富的活动一方面可以让他们更好地理解艺术作品,另一方面也可以更有效地建立人与人之间的和谐关系。博物馆空间正符合尤尔根·哈贝马斯(Jurgen Habermas)对"公共空间"的论述,是人们可以建立有效交流的场所。

公共艺术的兴起

艺术走向公众群体最直接的体现是公共艺术的确立。公共艺术(Public Art)这一概念的明确提出是艺术公共性关系认知形成,并用于对一个现象进行界定和描述的表现。公共艺术如果被看作放置在公共空间、场所的艺术作品,那上至古代遗留的城市纪念碑式的雕塑,如巴黎凯旋门、中国牌坊,下至当代城市雕塑或装置艺术作品,都属于公共艺术。这体现了人类历史中一直存在的名称与被命名的对象之间关系的复杂性。一个词或一个由词表征的概念都有能指与所指,词语的能指常常被固定并一直使用,而其所指的

具体内容却因为时间、社会文化的发展等因素而处于变化中。例如"艺术"这一概念，从产生到今天，涵盖的内容、对象发生了巨大的变化，是一个处于变动中而难以明确的概念。而公共艺术作为一个明确的概念产生于20世纪60年代的美国。随着第二次世界大战后美国经济高速发展带来的城市建设的繁荣，环境美化与公众生活的关系日益受到关注。国家艺术基金会、国家公共服务管理局等机构的成立，公共艺术百分比计划的提出，正式明确了公共艺术作为一个由政府出资，艺术家创作，民众参与的艺术方式的存在。不同于古代的城市空间中的雕塑作品，真正的公共艺术是"现代"的产物。

"公共艺术"一词被广泛使用，似乎指称各种出现在公共环境中的艺术作品。但事实上，公共艺术的界定依据是作品产生的过程和方式，而非最后的形式结果。公共艺术项目其实是参与各方协作、对抗的过程：政府和出资方基于公共意识，从宏观上考虑，希望城市环境和文化环境优化；艺术家希望将自己的创作与城市环境结合并最大程度拥有独立性；民众则希望维护自己的权益，在日常生活的城市空间中看到自己喜欢的作品。三者的目的和标准有时一致，有时充满分歧。

公众以各种方式参与公共艺术项目，他们与政府机构、艺术家之间产生着不同的反应、冲突、矛盾以及最终的结果都充满戏剧性。例如，华裔女大学生林璎设计的美国华盛顿越战纪念碑方案的通过，在美国掀起轩然大波，社会上反对之声不绝。经过美国国家艺术基金委员会两次投票，最终依然通过了这个年轻华人女孩的设计方案。呈三角形的黑色大理石碑体沿着道路慢慢消失进地面，如同一个"伤口"。石碑上刻满了在越战中牺牲的将士的名字，所有人都可以沿着石碑四周的道路散步、缅怀、沉思。在这个例子中，权威机构受到了民众的质疑，但最终依然是专业评判占了上风。亚裔女性这一创作者身份也许正是这件作品所需要的。（图1-14）另一件公共艺术作品《倾斜的弧》（图1-15）由著名当代艺术家理查德·塞拉（Richard Serra）创作，

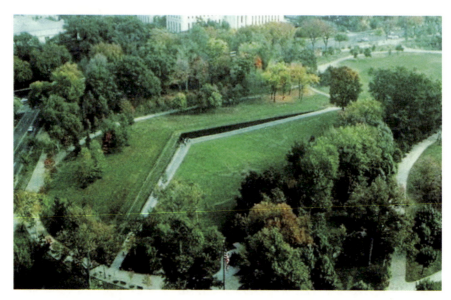

图 1-14　林璎　华盛顿越战纪念碑　1980

宽大的金属弧线横亘在广场上，仿佛一堵"墙"。作品阻隔了民众穿行广场的路线，并在视觉上与周围环境格格不入，引起了民众的不满。经过多年的投诉和听证会讨论，作品最终被拆除。在这个例子中，艺术家与公众之间产生了分歧，最终公众的意见被采纳了。而位于纽约曼哈顿的"高线公园"则是在市民自发成立的非营利性组织"高线之友"（Friends of the High Line）的倡导和努力下得以实现的公共艺术项目。本来将被政府拆除的废弃高架铁路，经过重新设计，成了市民和游客喜爱的"空中花园"。民众的自发意愿争取到了政府的支持，在这个例子中，我们看到了皆大欢喜的结局。（图1-16）可以说，公共艺术一直处于"矛盾"之中，代表集体意志的政府与个人艺术家以及由一个个个体组成的"公众"群体之间，意见常常不一致，每一方都有自己的立场和主张，如何平衡和兼顾三方的意愿是"公共性"事务必须面对的难题。当代语境中的公共艺术是一种社会民主机制的体现：在公共艺术项目生成的过程中，如何协调三方需求，以怎样的方式让三方介入整个过程，并最终达成"共识"。

如果说封建君主制度下，存在于城市空间中的艺术作品更多是特权阶层意志和审美的体现，那么随着社会民主进程的推进，公共意识的逐渐觉醒，民众对城市空间的话语权在日益增加。让公众参与到艺术创作中，成为艺术家和艺术团体创作作品的重要目的。这样的社会环境、文化共识是建立在后现代主义思潮和 20 世纪 60 年代整个西方社会民主文化运动的基础上的。在欧洲，国际情境主义将街头戏剧与达达主义结合，借由"日常生活革命"将艺术活动深入生活。艺术家会在城市中随机进行表演，比如餐厅、超市、街道，瞬间的艺术化对浑然不觉的民众产生了一种刺激，艺术家们试图中断"景观社会"中的异化世界对他们的影响。情境主义艺术家们反对博物馆中的艺术作品，认为它们是景观世界的一部分。他们认为，将艺术放入日常生活，制造一种"诗意"的片刻，能够帮助人们觉醒。20 世纪 90 年代，公共艺术项目也以各种方式将艺术与民众进行连接。例如，1993 年在芝加哥完成的"行动中的文化"项目将当代艺术带入城市社区中，带到居民中间。艺

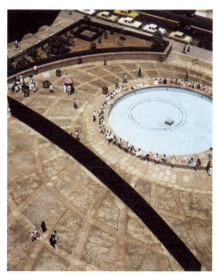

图 1-15　理查德·塞拉《倾斜的弧》1981　　图 1-16　曼哈顿的"高线公园"

术家来到城市街区中，与当地居民一起生活，了解他们的情况和所思所想，并以此为基础找到自己创作的主题，和居民们共同完成创作。艺术家伊尼戈·曼格拉诺-奥瓦利（Inigo Manglano-Ovalle）的作品《街头录像》以青年帮派为主题，艺术家教社区的孩子们如何录制纪录片，指导他们拍摄自己的街头生活。最后，作品以装置的方式呈现在街区的空地上。借由艺术家的介入，普通民众也能够表达自己，呈现自己的生活，提出自己的问题。这样的创作方式也被称为"社会设计"：艺术家在地深入人们的生活，通过与当地人交流，通过观察和体验，发现问题，再通过创作将"问题"视觉化，或为人们真正解决问题提供某种方案或可能性。

人类社会经历了从前现代到现代，再到后现代、当代的发展历程。在这一历程中，社会、文化、艺术都经历了巨大的变化。艺术家概念的生成是作为个人的艺术创作者独立于他们的作品的表现，艺术家从对个人的关注转变为对群体、社会的关注是民主意识、公共意识提升的体现。博物馆从"独善其身"转而追求"普世共享"，"人人都是艺术家"口号的提出，民众参与的公共艺术项目的日益普及，这些都是我们理解当代艺术、实验艺术的基础。

思考题

1. 博伊斯的"社会雕塑"与公共艺术的兴起有关联吗？为什么？
2. 在当代，个人通过哪些途径能够参与到社会建构活动中，艺术在其中扮演了怎样的角色？

第二章 作者与观众的对峙

任何一件艺术作品都涉及两个独立的过程：艺术家创作的过程和观众接受的过程。两者之间的复杂关系及其在历史维度中的变化很大程度上改变着艺术世界本身的面貌。本章将围绕这一点展开论述。

一、现当代艺术的"观念化"特点让艺术创作从"审美体验"转向"思考的乐趣"，艺术家具有了同哲学家一样的"野心"。他们希望通过作品传达深奥、复杂的概念和思想，而观众在面对这样的作品时，感受到了前所未有的挑战。

二、"作者已死"的解构主义观点消解了作者的权威性，观者自由解读的可能性大大提升，作为专业观者的评论家们则试图通过自己的解读在创作者与观者之间建立桥梁。格林伯格（Greenberg）、约翰·伯格（John Berger）、阿瑟·丹托（Arthur Danto）三位具有代表性的评论家为我们解读现当代艺术作品提供了经典的途径。

三、艺术家的"在场"与"不在场"反映了艺术历史从现代到当代的变迁过程中，这一变化意味着艺术家从被仰视的天才、明星转而经历某种"个人化"的退场。

四、在面对"强大"的观众时，艺术家的创作以"观众"为对象提出问题，挑衅成为一种"传统"，这样一种"对立"的姿态在当代艺术中甚至成了作品创作的出发点。

五、在先进技术条件的支持下，互联网等多种媒介的运用使作品成为艺术创作的材料。再加工式的挪用、改编让创作者与观者之间的角色发生了模糊和重叠。

怎么"想"决定怎么"做"

艺术的创作从来都是"思考"或"心灵加工"的结果。正如贡布里希

（Gombrich）用"图式"这一概念描述的那样，历代艺术大师们都在"创造"他们所描绘的对象，即便这一对象"如实"存在于眼前。艺术家不是在"描绘"他们"看到"的对象，而是"看到"他们所要描绘的对象。所谓"图式"，可以类比为一种"语言"或系统。艺术家将现实对象通过这套语言或系统"转译"为最后的作品。每一个时代的艺术创新都是在前人"图式"的基础上进行修改的结果，艺术史是"图式"更迭的历史。"观念化"或者说精神层面的思考在艺术创作中的比重随着现代主义艺术的发展而日益增加。哲学、心理学、自然科学都给予了艺术家极大的启发，超现实主义专注于对潜意识的表达，构成主义努力建构世界的"关系"，立体派直接在绘画中实践爱因斯坦的相对论。思想观念成为艺术创造的发动机。如果说前现代艺术的发展是图式的修改，其基本构架没有大的变动，那么到了现代主义时期，图式被彻底颠覆了。看到与否或如何看这一停留在视觉层面的创作思维方式改变了，如何思考，如何感受，如何寻找方式将内在外化成为创作的关键。艺术创作在某种程度上具有了与哲学思考相同的野心。

"这不是一只烟斗"的挑战

雷内·玛格利特（Rene Magritte）作为超现实主义的一员，一直以绘画的哲学性著称。《这不是一只烟斗》（图2-1）是一幅非常有趣的绘画作品。艺术家在油画布上描画了一只烟斗，以一种平实的、观众熟悉的手法让烟斗的形象清晰地浮现在画面中央。任何看见这幅画的人都能一眼辨认出"这是一只烟斗"，但艺术家却在他描画的烟斗上方写了一行字——"这不是一只烟斗"。经由这句话的提示，观众可能会突然意识到这是一只"画出来"的烟斗，而非真实的烟斗。这是一个哲学命题，即"名与实"的关系，也即符号与符号所指代的对象所具有的多种可能性的关系。"烟斗"这个词，烟斗

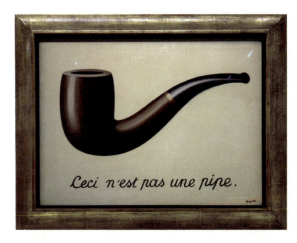

图 2-1 雷内·玛格利特《这不是一只烟斗》 1928—1929

的形象,它与真实的烟斗之间的关系,以及作为绘画元素的"文字"("这不是一只烟斗"这句话是作为画的一部分而存在的)和作为一个概念表达而存在的"绘画",这些都是呈现给观众的命题。玛格利特通过这幅作品来展现这些哲学思考,向观众提出一系列的问题。这幅画此刻更像是交给观众的一个思考题。

维特根斯坦(Wittgenstein)的哲学语言学研究在20世纪60年代流行于艺术家圈子。维特根斯坦在《哲学研究》中提道:"当哲学家尝试呈现事物和名称之间的关系时……因为语言去度假时,哲学问题就出现了。在这里,我们确实可以想象得到命名是某种非凡的思维行为,就如同给一件物品行洗礼。"[1] 在这一时期,很多艺术家的创作都涉及此理论,其中以概念艺术家们的创作最为典型。由于后现代至当代艺术的发展让观念或思维成为创作的动力和参照,概念艺术的创作者们不再制作物质化的作品,而将对作品的解释作为作品本身。约瑟夫·科索斯(Joseph Kosuth)的作品《艺术像思想一样是思想》《一把和三把椅子》《一把和三把锤子》(图 2-2)都是将物

[1] [美]费恩伯格著,《艺术史:1940年至今天》,陈颖、姚岚、郑念缇译,上海:上海社会科学院出版社,2015年4月版,第216页。

体本身、对物体的文字解释以及物体的图像三者进行并置。对概念艺术家而言，艺术创作不再是为了满足对审美体验的追求，而是为了激发思想。当观众面对这些艺术作品时，作品外观的美丑、是否赏心悦目都变得无关紧要，产生自己的思考才是观看艺术品的意义所在。就概念艺术而言，将"语言"（我们思考的最主要媒介）与创作联系是最自然的事情。而这也只是艺术创作的无数途径之一，艺术家与现实连接的方式千千万万，最终都以作品的方式呈现于我们眼前。概念艺术家们可能是以最纯粹的方式将语言、概念与创作联系在一起的人。而"观念化"的创作则是一种在更复杂多样的维度下将人与世界进行联系的途径。

对当代艺术理论研究者来说，艺术更像是一种思维方式"移情产生共鸣使我们和艺术之间距离更近。语言是思考的一部分，但对艺术作品的思考并不一定要用语言表达出来；它是一种与语言截然不同的视觉思考，并通过表达和连接视觉观念来呈现其严谨"[1]。因此，艺术创作是艺术家复杂的认知和

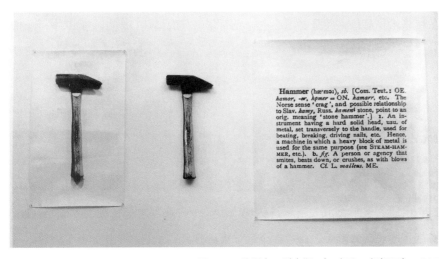

图 2-2　约瑟夫·科索斯　《一把和三把锤子》　1965

[1]［美］费恩伯格著，《艺术史：1940年至今天》，陈颖、姚岚、郑念缇译，上海：上海社会科学院出版社，2015年4月版，第15页。

情感构成的有形具象，它与艺术家的个人经历有关。艺术创造的主题或隐含在创作中的"灵魂"是其与现实世界碰撞的产物。艺术创作依然是最神秘的人类活动，艺术家经由各种"发酵"来创作作品：自主的选择，对理论、观念、感知的汲取，对经历、偶然的拼合，以及创作过程的发展。艺术家们徘徊在痛并快乐的十字路口，笔法、线条、构图，甚至具象题材都可以用来暗喻艺术家的经历。正如牛津哲学家阿尔弗雷德·怀特海（Alfred Whitehead）所说的"象征性真理"，艺术家对世界上新鲜且神秘未知的事物有高度敏感性，他们用个人所特有的方式去感知这些事物。在我们无法用语言去描述现实真相或因距离这些现实太远而无法分析它们的时候，艺术家利用各种艺术形式表达其内心感知，为我们审视现实真相搭建了桥梁。可以说，艺术创作是难以像任何客观存在的对象那样被科学描述的，艺术家本人也无法"告诉"你他是如何创作的，评论者们在此承担了重要的解读、分析艺术作品的职责。他们以专业的姿态来描述与艺术有关的一切，发现艺术家本人也未必意识到的某些关键，从而帮助普通人和不断进入艺术领域的人们理解艺术。虽然艺术作品最终还是要用心去感受而非语言的描述，但相关的基本概念依然需要有所了解。

观众的"观赏之道"

今天，对进入美术馆观看当代艺术作品的观众来说，眼花缭乱、晕头转向、困惑费解早已成为常态。从现代主义令古典艺术平稳的世界破碎开始，挑战普通观众的审美、认知甚至日常生活方式成了艺术创作的家常便饭。观众在不断推进的艺术嬗变潮流的裹挟下不断被"规训"，并日益了解艺术绝不仅是"观看"这么简单。走进艺术展览是一种"冒险"，是对自我认知、体验、思维的挑战。从人们对印象派、野兽派的嘲讽到梵·高生前的潦倒与

日后作品惊人售价的对比，我们不难发现艺术史常常推翻之前时代的标准，评论的风向受诸多因素的影响：文化环境、政治导向、经济发展、社会思潮等。在观念化的当代艺术中，学术背景的重要性被提到了前所未有的高度，这对观者和创作者而言，既是最好的，也是最坏的一种局面。

奥西安·沃德（Ossian Ward）在著作《观赏之道：如何体验当代艺术》中提出了普通观众在面对当代艺术作品时可以采用的策略。《观赏之道：如何体验当代艺术》是试图引领大家进入当代艺术世界的导览手册："梳理错综复杂的当代艺术之林的第一个方法，在于将每一件作品视为我们第一次接触到这种艺术形式，无论是绘画、雕塑或是其他难以辨认的形式……只有这样，我们才可以用'当代'的目光来观赏当代艺术。"[1]"白版"（TABULA）一词被用来描述如何面对当代艺术作品。这个单词来自拉丁语，单词中的每一个字母代表了一种方式。T象征时间，即观众要给作品一些观看的时间，平静地思考一会，这有助于理解。A象征关联，即观众能否与作品产生共鸣，产生情感上、精神上的关联。B象征背景，很多当代艺术作品都有特定的背景，这取决于艺术家的个人兴趣或研究方向，对背景有一点了解或对该艺术家的其他作品有所了解都可以帮助观众理解眼前的作品。U象征理解，观众经历了之前几个阶段后，慢慢开始产生自己的心得体会。L则指再看一遍，重新审视一下眼前的作品，在经过思考后再一次体会单纯的"观看"。最后，字母A代表评估，在上述所有步骤都结束后，观众能够对艺术品产生自己的评价。沃德在书中介绍的这一套方法对普通观众来说具有一定的可操作性，观众在参观艺术展览的过程中也完成了学习的过程。

观看当代艺术作品的复杂性在于，任何一件作品都会包含诸如媒介、技术、艺术家个人的志趣和经历，艺术创作所处的时代大背景等各种信息，而

[1] [英]奥西安·沃德著，《观赏之道：如何体验当代艺术》，王语微译，北京：北京美术摄影出版社，2017年4月版，第11页。

观看者在解读这些信息时会有所侧重。有的艺术家运用某种媒介、材料时会有一些特殊的技巧,如比尔·维奥拉(Bill Viola)偏爱高速摄影;有的艺术家会聚焦于对其感兴趣的主题的研究和表达,如安塞姆·基弗(Anselm Kiefer)的许多作品都在试图描绘战后德国人的精神世界(图2-3),达明安·赫斯特(Damien Hirst)则一直将时间性与死亡作为自己创作的主题(图2-4);还有的艺术家倾向在作品中展现个人的经历和心理的活动,例如芬兰艺术家安蒂·莱特宁(Antti Laitinen)创作的与自我和环境密切关联的行为艺术作品。当如此丰富的内容被包含在一件件作为暂时性截面式成果而展示的作品中时,观众可以"看"的东西极为丰富,而"解读"的多重性则源于上述的一切都经由创作者"混合"而变得完全"不透明"。也就是说,作品由上述因素发展而来,但不是它们的叠加,而是A+B=C的过程。观众在观看C的时候可以去思索A和B,但这并非艺术家的创作目的,而是观众自己的选择或作为观众的习惯,更被鼓励的方式是在观看C的同时,开始思考D、E……因此,在当代艺术的语境中,创作者和观看者是两类各自带着丰富、复杂线索的群体,当作品使两者发生联系时,不同的"通

图2-3　安塞姆·基弗　《破碎的容器》　1990

道"被打通或建立,个体与世界(时间轴上的世界)发生了碰撞。观众经由作品的启发,与世界、与自身产生了新的可能性的联结。

在当代艺术展览中,艺术家的观念通常会以策展人导言或作品简介的方式以文字形式出现在展览现场,相应的评论文章和书籍也会经由专业艺术评论者推向大众,这些与作品本身形成了一种新的对照。参观高质量的当代艺术展览绝非消遣、娱乐的最佳选择,学习、思考、阅读,进而讨论,才是真正进入当代艺术的"道路"。在此,观众也是被"要求"的群体——具有独立思考能力与感知判断的人。正是这些,使当代艺术成为能够对抗景观社会"表面化"的肤浅文化的某种途径。

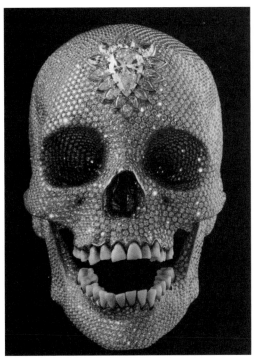

图 2-4　达明安·赫斯特《为了上帝之爱》 2007

罗兰·巴特的"作者已死"

法国作家罗兰·巴特(Roland Barthes)1968 年在著作中提出了具有解构主义色彩的观点:"作者已死"。巴特通过梳理法国文学史,颠覆了文学作品的作者在创作中的主导地位,认为作者是站在所有其他话语交汇的十字路口的旁观者。他一方面强调了语言文字本身的独立性,即文字被

创作完成之时在某种程度上就脱离作者成为独立的存在。语言文字本身就在"诉说",这不是由作者的意志来控制的。另一方面,文本完成后,作者将会"隐藏",让文字语言本身来"发言"。这样,作者的唯一权威性被解构了,作者的意图和所表达的内容不再是唯一的答案,作品本身更像一个可以提供互动的多维空间。读者的主导性地位得到强调,即解读一个文本可以不再一味顾及作者的意图而更多以读者的视角去进行。巴特的观点为评论者、研究者开辟了广阔的空间,它也是西方后现代主义文化理论转向——"去中心化"的一种表现。文学理论的发展进一步拓展了"文本"的概念。"文本"不再是只以文字形式出现的文学作品,而是一切发生的、存在的、可以作为"对象"进行解读和分析的事物。历史是被建构的过程的显现,历史是"创造"出来的,而非对一个不变的"物"的发掘。比作者本人更了解作者,比作者本人更理解作品,都成为可能。这也为解读历史展开了无限的空间。

"作者已死"观点象征了一种对待历史、对待作品的态度的转变。不只在文学界,在艺术领域同样发生着对作品进行各种解读的行为。与文学作品不同,艺术作品比文字更需要,或者说更具有可解读的空间。艺术理论工作者、评论家在此扮演了非常关键的角色。他们的解读和分析对艺术创作的最终完成,以及观众理解作品起了很大作用。前现代社会的艺术在题材、内容和形式上更多体现了特权阶层的意志和喜好,艺术家更多是因为技艺的高超而得到青睐。此时,特权阶层是艺术品真正的观众和拥有者,他们才是左右创作的人,因而作为特权阶层的观者的趣味和需求是凌驾于创作者之上的,观赏艺术品在特殊群体内是一种娱乐消遣和趣味的传递。而伴随封建制度的消失,现代资本主义民主国家的兴起,艺术转而面向市场,创作者变得独立,他们与观众的关系也发生了改变。评论群体也伴随着公共艺术空间的产生而产生。评论者相对于创作者而言,是与大众站在一起的"观者",但同时他们又比观众更专业,更了解艺术家,他们是沟通两个群体的存在。评

论界的认可显然是艺术家们所在意的，他们是"专业"的观众。而普通观众也会关注报纸杂志上的评论，他们需要引导，也希望能以"正确"的方式来观赏艺术家的创作。如今，大量的艺术机构和画廊都有专业的学术部门，策展、研究、评论、作品的推销等都由该部门来完成。在艺术领域，评论家们有着很大的影响力。

评论者们的成就

格林伯格、约翰·伯格、丹托是引导我们理解现代、当代艺术的三位关键人物，他们的理论对人们如何看待现代主义艺术和当代艺术产生了深远影响。格林伯格延续了李格尔（Riegl）、沃尔夫林（Wölfflin）等形式主义理论家的思路，为"形式"的独立性摇旗呐喊。他认为现代主义艺术从大众文化中抽离并保持其艺术专门化的优越地位，依靠的是绘画的"抽象化"与"平面化"。在他看来，写实的、具有叙事性的绘画都不是真正的绘画。在照相机普及的时代，只有致力于结构要素和形式关系探索的艺术才是真正的现代主义艺术。"平面性"成为现代主义艺术的一种自觉追求，即作为媒介的绘画拥有其特定的价值。古典主义艺术以艺术之名掩饰了艺术媒介，无意识用非艺术掩盖了艺术本身。现代主义绘画才是真正的"元绘画"，让绘画真正成为绘画本身。格林伯格的理论为现代主义艺术奠定了理论基础。去除叙事，去除可辨认的对象，去除对空间错觉的追求，也就是去除了绘画的"文学性"。绘画元素的单纯结构、平面化成为绘画本体。这样的创作无疑将艺术家和现实世界置于艺术纯粹性之外，而这也是日后格林伯格受到后现代主义艺术家、评论家抨击的原因所在。

约翰·伯格通过一系列著作对人的观看体系进行了分析，其中《观看之道》最为人所知。前文提到的沃德的著作《观赏之道：如何体验当代艺术》

的书名就是在向约翰·伯格致敬。在《观看之道》中，伯格将艺术与政治关联起来论述，认为艺术永远不可能孤立地存在和发展，权力的关系处处影响艺术。例如，照相机的发明让艺术形象的获得不再只为特权阶层独有，"原作"的神话自此开始。拥有"形象"不再代表优越，拥有唯一的"原作"才是身份的体现。女性作为"被观看者"的艺术传统揭示了男女之间关系的不平等，这种"看与被看"的关系直到今天仍然大量出现在电影、广告等大众媒体中。苏珊·桑塔格（Susan Sontag）评价约翰·伯格：他为世间真正重要之事写作，他关注感觉世界，并赋之以良心的紧迫性。约翰·伯格在"观看"和人类社会的权力关系之间建立联系，为艺术创作与人、与世界的联系重新建立路径。这显然是与格林伯格不同的方向。当然，约翰·伯格的"观看之道"依然是站在观者角度对艺术进行的一种分析，而阿瑟·丹托则是站在艺术家的角度，对后现代、当代艺术的创作进行分析。

丹托的艺术哲学三部曲分别是《普通物品的转化》《艺术终结之后：当代艺术与历史的界限》和《美的滥用：美学与艺术的概念》，它们共同构成了对20世纪60年代开始至今的艺术史发展的回应。丹托指出了后现代、当代艺术的一个关键之处——"表达意义"，而围绕此展开的艺术创作不再需要多少技能，任何人、任何事物都有可能成为艺术家或艺术品。"艺术世界"在20世纪60年代之后成了一个极其多元的世界。在这样的艺术世界中，"美"显然不再是艺术家的核心关注点。"除了美，还存在着更广泛的美学特性——但是美是唯一同时具有价值的美学特性……艺术家已经成为哲学家过去做的角色，指引着我们思考他们的作品所表达的东西。"[1] 如果说格林伯格是现代主义形式美学的建构者，那么丹托则是后现代、当代艺术坚定的拥护者。他对安迪·沃霍尔的《布里洛盒子》（图2-5）的分析道出了这件作品的创作

[1]［美］丹托著，《美的滥用：美学与艺术的概念》，王春辰译，南京：江苏人民出版社，2007年3月版，第8页。

第二章 | 作者与观众的对峙　　39

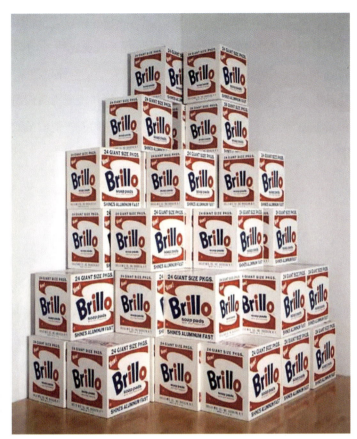

图 2-5　安迪·沃霍尔《布里洛盒子》1964

意图。布里洛盒子是美国超市里的布里洛牌肥皂的包装盒，是最普通的日常商业包装。沃霍尔和他的助手用胶合板制作了盒子，并利用胶印技术将图标和文字印在盒子表面，这个"布里洛盒子"看起来和真的一模一样，并被放置在美术馆中展出。从外观上看，布里洛盒子和超市角落中堆放的包装盒完全一样，但它却成了艺术品。丹托认为，这件作品与杜尚的《泉》一样在向大家提问：什么是艺术？现成品是艺术吗？仿造的现成品是艺术吗？艺术作品一定是艺术家亲手制作的吗？艺术作品可以是一种复制加工吗？艺术家们通过作品表达思想的途径如此之多，那么是否需要对自身所处艺术历史背

景进行重新审视，对已经存在的艺术规则进行质疑？正如丹托所述："当艺术品开始像普通物品（如杜尚的臭名昭著的现成品）时，艺术的定义问题就在20世纪成为一项紧迫的任务。"[1]美究竟是一种"趣味"规训下的判断，还是由意义本身带来的感受？评论者的分析和理论为我们回望、理解艺术提供了各种路径，他们也是"书写"艺术历史的人，他们虽然不是艺术的创作者，但的确巨大地影响着艺术的世界。

艺术家的"在场"

虽然我们现在非常习惯称呼米开朗基罗、达·芬奇为伟大的艺术家，但艺术家这一称谓其实是相当晚近才产生的。在古希腊时期，"艺术"和"艺术家"概念都不存在。诗、雕塑、绘画、建筑与体育、政治一样，存在于社会结构中的平行领域。柏拉图给予从事绘画、雕塑和建筑创作的人一个称呼：创作天才（genius-creater）。他们的创作不带功利性目的，对世俗规范有一定的游离性，他们是从事创造的人。在中世纪和文艺复兴时期，他们是和工匠、建筑工程师一起合作完成教堂修建的人。他们因为自身突出的技巧和能力而为世人称道。才华卓越的他们为权势阶层所青睐，并为其服务，包括宗教势力和皇权贵族。真正的"艺术家"概念产生于18世纪，当时，艺术的各个媒介门类已统合为一个区别于其他社会部门的存在，艺术成为一个独特的社会领域。而从事这一领域相关创造性活动的人也有意识地将自身与外部社会其他行业加以区分，他们对自身创造力的确认满足了这一区分。

[1]［美］丹托著，《美的滥用：美学与艺术的概念》，王春辰译，南京：江苏人民出版社，2007年3月版，第6页。

18世纪，欧洲正经历从传统社会向现代社会的转变，现代市民社会开始形成，文学公共领域开始产生，艺术也开始与市场结合而逐渐脱离教会与保护人的控制。正是在这样的背景下，"艺术家"的概念应运而生了。这是超然于世俗社会，具有创造力、天赋和高超技巧的特殊人群。艺术家以一种自我认同、自我赋权的方式进行艺术活动。他们被视为天才，自带光环的人。他们不同于凡俗、特立独行的故事在大众中广为流传，他们的"声名"极大地影响着他们的作品被认可的程度。现代主义之后，市场成为艺术家生存的环境，出名，为收藏家、评论者及大众认识、喜欢、崇拜是他们获得成功的重要途径。例如杜尚，美国赞助人爱伦斯伯格（Arensberg）崇拜他，一直收购他的作品，这使他能够一直维持艺术家的生活方式。再比如安迪·沃霍尔，与美国时尚圈、娱乐圈的亲密关系让他本人如同电影明星一样家喻户晓。艺术家的离经叛道、挑衅和不检点的私生活也成为大众的谈资，如杰克逊·波洛克（Jackson Pollock）。与作品本身没有直接关联的"人设"帮助造就了艺术家的声势，这极大地影响了人们对作品的判断。有艺术家曾经做过这样的实验：将自己的作品不署名公布于众，结果得到的关注和销售情况明显不如署名的作品。在20世纪早期、中期的艺术圈和设计界，大众传媒的宣传、画廊市场化的运作都在将艺术家当作"明星"进行塑造，他们的个人魅力为他们的作品增光添彩。艺术家的作品是艺术家个体性和艺术家这一独特存在的映射。观众在观看作品的时候，产生了一种情感上的、精神上的对这个人的关照。对"天才"的追崇，对艺术家个人的崇拜，让艺术家在作品中"存在"，在美术馆和收藏者的房间里"在场"。

艺术家的"不在场"

　　艺术家的生存状态让他们成为一种"典范"，一种溢出社会体制的存在，

一种"反叛"或"超尘出世"的象征。他们一方面被资本主义经济模式裹挟，处于消费、买卖的链条中：生存，然后才能创作，是他们与普通人一样要面对的处境。另一方面他们又是审视与对抗的群体，是最具有革命精神、批判意识的人群。拒绝、对抗现存的体制是他们当中很多人的艺术追求，而试图拥有其作品的人恰恰被他们这样的姿态与立场吸引。艺术家的神话究竟是催化了孤芳自赏式的隔离，还是不明就里的狂热，这是后来评论者们一直津津乐道的内容。"艺术家"概念的从无到有，既是创作方式和创作者自我认知变化的体现，也是时代与艺术领域发展变化的显现。正如齐格蒙·鲍曼（Zygmunt Bauman）提出的：关于艺术家，讨论的盲点在于，社会关系本身是如何对知识分子整体加以建构的。现代主义对"作者""元叙事"的推崇走向极致也许对此也有所反映："艺术家"作为"作者"拥有了某种至高无上、不容置疑的地位，如此强烈的"艺术家在场"让普通观众没有多少表达或解读的空间。因为理解、解读作者成为唯一的途径，现代主义将媒介、语言的自我独立性也看作一种"作者在场"，一种自我身份的界定，而界定就意味着区分。如何保持这种独立性，建立规则是必要的。迪基（Dicky）在其著作《何谓艺术》中申明："艺术界"这一概念被提出的意义正在于它指出了"特定"艺术品存在的复杂结构，指出了艺术的"制度性"。而艺术家在艺术界中的任务是以艺术世界代理人的身份活动，授予自己的作品以艺术地位。观者如果在不了解这些规则的情况下对作品进行理解与欣赏，会是相当困难和不专业的，而这样的一种设定也是现代主义艺术最终走向曲高和寡处境的原因之一：观众无法跟上"艺术家"的脚步，或者说两个群体之间的沟通缺少某种途径或中介。

　　在后现代艺术到当代艺术的语境中，情况发生了改变。同样，我们也从两个层面来探讨这种改变，即"艺术家不在场"的改变。与现代主义艺术向内转向而带来强烈的个人性，以及强调媒介独立性而带来的排斥叙事和文学性，专注抽象形式的研究不同，对社会性和外部世界的关注让艺术又进行了

一次"向外的转向"。象征、叙事再次回到艺术创作的世界中,对时代性问题和我们所处世界正在发生的一切的关注,让艺术家和观众拥有"共情"的可能。2018年举办的上海国际双年展的主题为"禹步"。"禹步"是一种太极步伐,古代道教仪式的步法,创作者以徘徊于进退之间的神秘舞步来象征我们的时代。(图2-6)策展人梅迪纳(Medina)认为:"得与失,开放与恐惧,加速与反馈不断混合,不仅印证我们这个前行与回望并峙的时代,其深层的悖论色彩更是赋予了这个时代特殊的感性……当代艺术,则是由社会不同力量碎片制作而成的奇物,它是当下矛盾性的见证,它将不同维度的纷争、焦虑映射并转化成为主体经验的方法,帮助身处矛盾之中的当代主体适应当代生活里相悖而行的各种力量。"在此,显而易见,艺术是对当下时代的映射。

图2-6 2018年上海国际双年展中恩里克·耶泽克(Enrique Jezik)的作品《围地》,用4000个纸板箱围成了契合展览主题"禹步"的作品

作品是艺术家个人的创作，但更是艺术家身处社会对时代矛盾的回应，是与观众同在的。另一方面，"作者已死"观点带来了权威的消解，观众对作品的解读自由大大增加。观看作品的人无须再以了解作者的意图为目的，而可以站在自己的角度观看、思考，提出自己的想法，产生自己的感受。是否了解或有兴趣知道作者的意图不是必须的，艺术家是"不在场"的。

为观众服务

前文中，我们探讨了艺术领域中观众地位的提升和解读者的自由，那么，作为创作者的艺术家，在面对专业或不专业的观众时，会受到他们的影响或启发吗？艺术家的形象常常让人感觉到某种"独立性"——他们表达自我，沉浸在自我的世界中。但稍微了解一点艺术史的朋友就不难察觉到这样的事实：艺术家一直受制于观者，评论和观众的态度一直都是艺术家无法不去顾及的。杜尚说过：参观者的目光成就了画作。而在宣告"作者已死"的时代，作为创作者的艺术家面对自由解读时，如何将自我表达与作品结合，可能会更加受他人眼光的影响。"观看"是艺术创作永恒的主题，为观众服务既指艺术家为满足他人意愿而提供服务，也指向艺术家对"观看者"的戏谑和挑战，后者是艺术家的主动出击。

委拉斯贵支的镜子与马奈的《奥林匹亚》

委拉斯贵支（Velazquez）的《宫娥》（图 2-7）因为福柯（Foucault）的评论而格外引人关注。这幅不同寻常的绘画作品将古典绘画封闭镜头下窥视式的描绘进行了反转。画板后的艺术家探出了身子，以正面直视观众，而

被描绘的对象——国王与王后则隐隐约约出现在背景中的镜子里。这与尼德兰画派的扬·凡·艾克（Jan van Eyck）的《阿尔诺芬尼夫妇像》（图2-8）中背景镜子里模糊出现的画家形象正好相反。观众面对《宫娥》时，自己仿佛变成了被画的对象，变成了国王或王后。"观看"行为被纳入了这幅作品，委拉斯贵支本人面向观众，观众成了被观看的对象，我们在观看"观看本身"，主客体的对调让"看与被看"具有了颠覆性。艺术家的艺术作品不再是

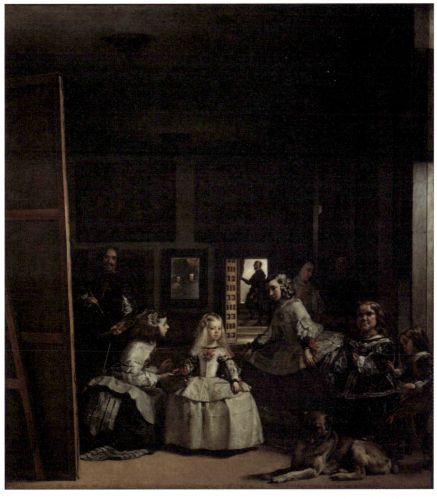

图 2-7　委拉斯贵支《宫娥》1656

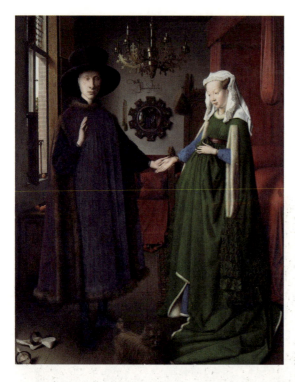

图 2-8 扬·凡·艾克《阿尔诺芬尼夫妇像》 1434

被动地被观看的对象,观众也成了被艺术家"观看"和"描绘"的对象。他的另一幅作品《镜中的维纳斯》(图 2-9)透露了类似的企图,画中的维纳斯女神仿佛一位普通的贵族女性,在洗浴之后顾镜自怜。画家让她的背影面对观众,而通过镜子呈现出她模糊的面孔,仿佛她在看向观众,看向窥视者。

艺术作品中,女性作为"被观看"的对象这一情况大量存在。美丽的、具有性吸引力的、顺从的女性形象是许多绘画和雕塑作品中的主角,例如安格尔(Ingres)的《大浴女》和提香(Tiziano)的《维纳斯》。在提香的《维纳斯》中,女性平躺在榻上,面对观众,甜美微笑,这显然是一个等待中的被动的女性形象,是一种等待男性观众"观看"的姿态。马奈(Manet)的《奥林匹亚》(图 2-10)采用了相同的题材和内容,但却以完全挑衅的方式来描绘女性:一个全身赤裸的女人平躺着,姿态放松而随意,毫无搔首弄姿或要保持优雅的意味。她直视观众,眼神没有半点魅惑之处,反而带有一种

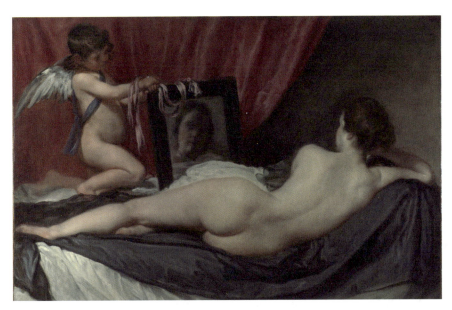

图 2-9　委拉斯贵支《镜中的维纳斯》　1656

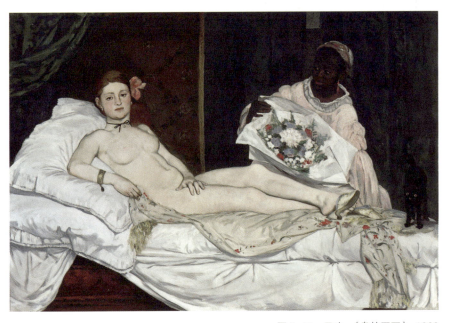

图 2-10　马奈《奥林匹亚》　1863

咄咄逼人的审视意味。对当时去美术馆欣赏艺术作品的观众而言，这无疑是一种冒犯，"被审视"的反转感让观众觉得愤怒。画面中的裸体女子成了主动"看"的人，而观众成了被她观看和评判的对象。正如福柯的观点："看"是权力的体现，"被看"的某种被剥夺感让习惯处于主动方的人们不适了。马奈在这幅画公开展览前就预见了会引起激烈批评，他在展览开始后离开了法国。艺术家在创作之时就意识到作品会对观众造成冲击、引起反感，并以此为乐，这在先锋艺术中屡见不鲜。委拉斯贵支和马奈是以绘画中的"看与被看"为着眼点来挑战观众，而随后的艺术则走得更远，给观众带来一次次的"极限挑战"。

一种传统

消费文化下的中产阶级生活是后现代艺术家们经常在作品中揶揄的对象。艺术家杜安·汉森（Duane Hanson）的作品《主妇与采购车》（图 2-11）以极其细致、写实的手法再现了一个典型的美国中年女性形象。她身材臃肿，戴着满头的发卷，叼着香烟，目光呆滞，推着的购物车里装满了超市中常见的各种方便食品。这个形象是对某一类中产阶层生活方式的图解式表达，带有浓厚的讽刺和批判意味。这个形象本身象征了一种普遍存在的生活状态或生存态度，一种平庸、无所事事、由大众文化和广告消费充斥的生活。这样的创作带有的挑衅意味，与马奈的绘画一样，通过刺激观众的视觉和引发相应的联想来完成。而法国先锋艺术家伊夫·克莱因（Yves Klein）则通过自己的艺术行为直接戏弄观众。伊夫·克莱因散发请柬邀请人们来参加他的艺术展览的开幕式。当大家如约而至，来到展览门前时，却发现展厅内空无一物。克莱因要展示的作品就是"空无一物"的展厅，所有人都感觉受到了戏弄，而这正是艺术家已预见并希望看到的结果。与这一做法有异

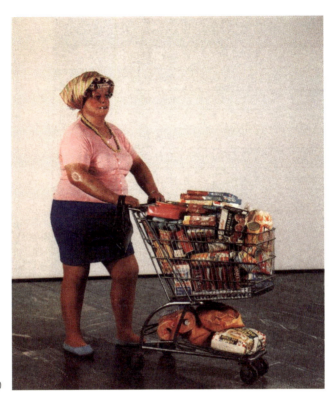

图 2-11 杜安·汉森
《主妇与采购车》 1970

曲同工之妙的创作是约翰·凯奇（John Cage）的《4 分 33 秒》。凯奇在台下观众的注视下，在钢琴前一动不动地坐了 4 分 33 秒，没有发出任何声音，随后盖上琴盖，完成了演出。上述作品都挑战了观众的"习惯"，完全超出了观众预设的经验。"空"作为作品的内容，给了人们在头脑中思考看到和听到的内容的机会，艺术家为观众提供了这样的机会。这些日后声名显赫的艺术家为当代艺术提供了某种"传统"：对观众进行欺骗、挑衅、质疑、惊吓……

无论创作与观看是否发生在相同的时空，艺术家与观众是否拥有共识，他们之间的关系永远都不可能是完全重合的。在后现代、当代语境中，差异和各自角度的独立是对这样一种关系的显现：绝对权威的消解，标准的多元化。

后制品——共产形态的产生

"'后制品'（Postproduction）这一专业术语，用于电视、电影和录像领域。它是对录制下来的素材进行处理的总称，包括：剪辑、加入其他声音和图像素材、打上字幕、配音和制作特效。它是与服务和再生领域相关的活动总和，属于第三产业范畴，与工业和农业相反，这两者都是生产原始材料的。"[1] 20 世纪 90 年代以来，越来越多的艺术家通过翻译、再现、重新展出和利用别人的作品的方式进行创作。这引出了一个问题：人们运用什么"东西"进行艺术创作？古典主义艺术时期，材料来自大自然，而随着工业化时代的到来，人造物、人工材料构成了我们城市人生活的第二自然，现成品、机械复制手段开始出现在艺术作品中。进入后现代、后工业的互联网时代后，图像和文化信息实现了全球化传播，信息、图像成为艺术的"原材料"。创作不再仅仅是将某种原始材料转化一种形态，还包括"加工"已经存在并在文化市场流通的物品，即我们都熟悉的商品。这种做法类似 DJ 将不同风格的音乐作品进行混搭——文化信息与不同环境的结合。

在 1993 年的威尼斯双年展上，艺术家安吉拉·布洛克（Angela Bulloch）的影像作品《索拉里斯星》就是一件典型的"后制品"创作。艺术家对苏联著名导演安德烈·塔可夫斯基（Andrei Tarkovsky）的科幻电影《索拉里斯星》（中文翻译为《飞向太空》，图 2-12）进行了加工：将电影的原声替换成对话，其他保持不变。电影讲述了苏联科学家在索拉里斯星上进行"海洋"研究，发现它其实是行星的大脑，而"海洋"的波动影响着宇航员的心智和记忆。布洛克将电影的原声替换为自己编撰的对话，在原作基础上加入了新的意义。艺术家的个人意识、记忆与原作重叠。而另一位艺术家

[1][法]布里奥著，《后制品：文化如剧本：艺术以何种方式重组当代世界》，熊雯曦译，北京：金城出版社，2014 年 7 月版，引言。

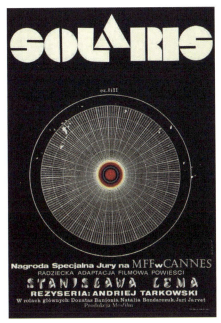

图 2-12　安德烈·塔可夫斯基　《索拉里斯星》　电影海报　1972　　图 2-13　希区柯克　《惊魂记》　电影海报　1960

道格拉斯·高登（Douglas Gordon）以长达 24 小时的时间来慢速播放希区柯克的电影《惊魂记》（图 2-13）。这件作品没有对原电影进行任何实质意义上的改变，只是将播放的时间进行了夸张的延迟，电影作为艺术创作的材料被"拉长"了。这些作品的材料并非由艺术家创造，而是艺术家作为"观众"对其进行了自己的解读，并通过某种方式的"改造"使其产生了与之前不同的新的意义。"挪用"成为后现代艺术中经典的做法之一。

"再加工"式的创作

除了改造，艺术家还通过再现其他艺术家的作品来进行自己的创作。日本艺术家森村泰昌（Yasumasa Morimura）通过扮演艺术界的名人或著名作

品中的人物进行创作，例如他的摄影作品《自画像（梵·高）》（图 2-14）。艺术家模仿原作的造型和色彩，将油画颜料直接涂抹在自己的脸上、身上，然后完成照片的拍摄。他还陆续推出了以《宫娥》为原型的《玛格丽特公主》系列（图 2-15），以及模仿《蒙娜丽莎》《奥林匹亚》等艺术史中经典女性形象的摄影。之后的女演员系列、历史人物系列则将"模仿"拓展到整个人类历史范畴。森村泰昌将自己的作品归于自身的折射，而其模仿的意义在于：当艺术家摆出模仿的姿态时，就向他人提出了关于何为真实的疑问。观众无法对这些疑问做出简单的回应，而这正是艺术家试图在公众之间创造一种对话的空间的方式。

至此，艺术的问题不再是"要做些什么新东西"，而是"要用这些东西来做什么"。如何从日常生活中的一堆无序物品、词语、图像资料出发，制造意义？我们如今生活在这样一个世界：已经生产出来的用于销售的各种形态的产品，已经被发送的信号，已经完成的建筑，已经被前人设定好的路线。所有这一切都可以被看作"符号"，它们都有各自的"意义"，但如何在这样的环境中确立自我？对"后制品"艺术家们而言，创作就是在符号中重新建立联系，说自己的故事，投射自我。

符号重新编码的过程是将"原创"和"观众"两个概念模糊、重叠的做

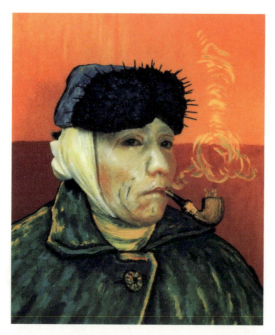

图 2-14　森村泰昌　《自画像（梵·高）》 1985

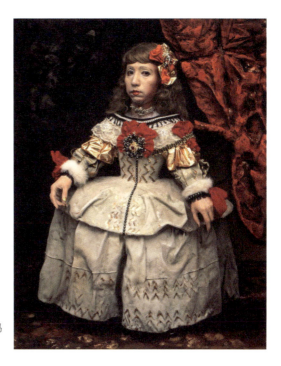

图 2-15 森村泰昌 《玛格丽特公主》 1990

法。任何的"再加工"都是基于对所加工素材的理解和信息摄取之上的,"再加工"作为一种新的创作方式,其手法主要是"并置"和"混合"。麦克·凯利(Mike Kelley)的装置艺术作品《内部有可使人产生好奇和操作反映的多种刺激源的实验室》呈现了大量不同的图片,如野口勇(Isamu Noguchi)为玛莎·格雷厄姆(Martha Graham)芭蕾舞剧做的布景,关于电视暴力对儿童的影响的科学实验等。这件作品将本来彼此没有联系的事件的图像并置在一起,制造出了一种意义联想的可能性。在已存在的真实信息与重新编写的虚构之间,新的意义产生了。艺术家不再区分自己的工作与其他艺术家的工作在本质上有何不同,也不去区分他们的行动和观众的举动之间的不同。"艺术品代表一个处于虚构和真实,故事与评论之间的谈判所。"[1]在艺术家

[1] [法] 布里奥著,《后制品:文化如剧本:艺术以何种方式重组当代世界》,熊雯曦译,北京:金城出版社,2014 年 7 月版,第 32 页。

蒂拉瓦尼拉（Tiravanija）的作品《无题（每分钟一次革命）》中，"参观者很难界定他本人和艺术家所创造的产品之间的分界线。一个煎饼摊子，桌子边围绕着大量的参观者，居中俨然摆放着由长凳拼成的迷宫、画册、帷幔、80年代的绘画和雕塑［……］将空间划分出节奏感。当我们面对一件艺术品，其主要内容是对一道菜的品尝（消耗），参观者被引导完成日常生活的举动的时候，厨房到哪为止？艺术从何而始？这个展览在形态-剧情之中，构建了一个捕捉作品或者日常结构的叙述空间，非常清晰的表达了在人类活动的总和与艺术活动之间发明一种新关系的愿望"[1]。而作为艺术作品与人们发生关联的场所——展览也不再是一个结果，而是一个生产的场地，一个开放的舞台，是布景、摄制棚和档案室。

当代艺术的观念化特点既体现为创作者对思想和概念的重视，同时也表现为观众接受艺术介入程度和认知自由程度的大大增强。艺术家处于艺术发展的过程中，既是"观众"（对过往艺术作品和其他艺术家作品而言），又是创作者，他们将自己的思考、感知放入作品中。表达自我和挑衅观众都可能是艺术家创作的出发点，而在他人作品的基础上进行联想和改造更是当今这个信息化时代常见的艺术创作方式。艺术创作者与艺术欣赏者之间的界限不再如过去那样分明。

思考题

1. 如果语言能够描述想法，为什么还需要"艺术"的表达呢？
2. 评论者真的能够比作者更好地阐释作品吗？为什么？
3. "后制品"创作涉及作品侵权问题吗？

[1]［法］布里奥著，《后制品：文化如剧本：艺术以何种方式重组当代世界》，熊雯曦译，北京：金城出版社，2014年7月版，第32—33页。

第三章 多重的媒介

在传统艺术活动的分类上，我们习惯于以工具和材料作为划分的标准。中国的许多艺术院都是将专业划分为国画、油画、版画等。媒介与材料成为一个预设的框架，将艺术创作区分为不同的种类，创作者在框架中进行各自的艺术探索。"我是画油画的"，这样的定位在一开始就对创作的工具、材料和基本技法进行了明确的限定。这种对艺术的认知方式在前现代或古典艺术范畴中是毋庸置疑的，但当艺术发展进入现代、后现代乃至当代的阶段，媒介与材料的问题成了艺术创作中首当其冲被艺术家和评论者们思考与质疑的对象，并由此带来了艺术面貌的巨大改变。

现代科学技术的进步为人类社会带来激变，外部物质条件的工业化促成了许多新技术和新工具的诞生，新的认知世界的理论和方法也极大地改变了人们理解世界的方式。这两方面都在影响着艺术的发展，对艺术媒介的新认知和新媒介技术的诞生是导致现代主义艺术发生改变的重要原因之一。而后，在后现代和当代艺术的领域中，"媒介与材料"这一主题成为诸多艺术家们创新与实践的重点，突破传统艺术媒介的划分，重新定义创作媒介的意义成为创作的出发点。因此，想更好地进入实验艺术的世界，理解"媒介与材料"是一条必经之路。

"多重的媒介"一章，主要涉及三个问题：一、媒介的独立性认知带来的不同创作领域的艺术家和设计师对自己创作方式的思考以及新技术带来的"新媒介"对创作的影响。二、艺术家有意识地打破和颠覆传统媒介，先进的媒介传播方式催生了艺术创作的超文本模式。三、在媒介开放的语境下，跨媒介成为实验艺术创作必然的选择，"一切皆媒介"成了当代艺术的事实。

媒介的独立性——"平面"的绘画与"塑造"的空间

马歇尔·麦克卢汉（Marshall McLuhan）提出了媒介即万物，万物皆媒介的观点。他认为，一切能使人与人、人与事物、事物与事物之间产生联系或发生关系的物质都是广义的媒介。因此，自人类文明开始之日，我们就开始使用媒介。伴随工业化时代的到来，大众传播媒介日益发达且影响越来越大，对媒介的研究也成为一门显学。对媒介本身以及它对所承载的信息的影响的研究，是将这两者进行区分的一种表现。媒介的独立性研究是人类活动研究的一个分支。

人类建立事物之间的联系，最初也是最常用的方式就是以符号记录、表述进而传播所见、所知、所感，这些符号就是"语言"。它一般分为表达含义的图解语言和表达声音的注音语言。人类一直使用语言表达思想、交流信息，将自己的思维和认知与这套语言系统进行对接。20世纪的语言学研究向大家揭示了这样一个事实：语言有其自身的特点和潜在的结构规则，这些对使用这种语言的人的思维会产生深刻的影响。"语言"结构本身的独立性得到了前所未有的关注。语言是最基本的媒介，是思想、感受进行传递、建立联系的媒介，它的独立性也使得对其进行研究有巨大价值。这也启发了对人类活动中的各种媒介语言的研究。媒介语言自成一体，对这一语言体系的界定和研究极大地影响、启发了从事相关工作的人们。而在艺术领域中，对"艺术语言"的关注，即对具体媒介的重新审视，带来了艺术创作的新方向。

以绘画为例，现代主义绘画媒介语言的独立性体现为画家对"平面性"原则的坚持，即认为绘画作为一种媒介，其区别于雕塑的地方在于——它是绘制在平面（墙壁、木板、纸张）之上的，所有的绘画都是"平"的。因此，现代主义绘画是一种在平面维度上进行的创作。制造空间视错觉的绘画是一种与塑造空间的雕塑"混淆"的绘画，是不纯粹的绘画，而表达具体情节和

图 3-1　瓦西里·康定斯基 《占主导地位的曲线》 1936

叙事的绘画则是与文学进行了"混淆"的绘画，同样会造成在媒介语言上的不独立。现代主义艺术的一个重要特点就是创作者对所使用的媒介语言自身系统的维护，绘画不是为了制造空间视错觉，也不是为了向观众讲故事，帮助他们理解历史、理解意义。绘画就是在平面上进行的平面、抽象的创作，只有这样才能保有绘画语言的纯粹性和独立性。（图 3-1）20 世纪早期，绘画为捍卫自己语言的独立性进行了巨大的改变，建筑领域同样发生了类似的自我语言的觉醒。

依照传统习惯，建筑一直归于艺术类别之下。建筑立面和内部空间的装饰是建筑设计的重要环节。而建筑学研究的重大转变在于对究竟什么才是建筑的本体发出了疑问，即对建筑作为一种独特的创造过程和结果的独立性提出了要求。现代主义建筑师和学者们认为，构造空间才是建筑的根本，围绕"空间构造"本身的研究和实践探索才是建筑语言的立足之本，关于建筑的立面装饰、视觉性、绘画性的实践和研究都不属于建筑学研究的范畴，更不

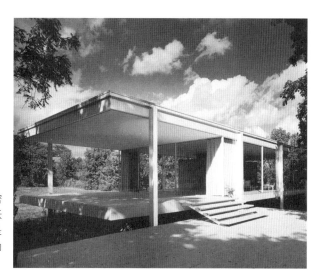

图 3-2　现代建筑大师密斯·凡·德罗设计的范斯沃斯住宅,是践行其"少即是多"的现代主义建筑理念的典范

应该是建筑师关注的主体。因此,现代主义建筑先驱们在钢结构、混凝土、玻璃幕墙等新型材料的应用基础上,开始了"白盒子"建筑的设计实践。传统建筑上烦琐的装饰细节都被有意识地去除,设计师们通过简洁的墙面构筑着"空间"本身。受现代主义绘画抽象表现方式的影响,现代主义建筑同样追求抽象化的空间构造。(图 3-2)

永恒的瞬间

除了绘画和建筑,新技术带来的新的创造活动同样要经历一个对自身媒介认知与确立的过程。摄影术发明于 1839 年,法国人雅克·达盖尔(Jacques Daguerre)利用卤化银技术第一次把我们肉眼所见的情景"印"了下来。此后,摄影随着自身技术的发展日趋普及化,成了改变人类生活的重大发明。它提供的具有瞬间感、偶然性、不完整性的视觉效果改变了我们从传统绘画那里培养起来的图像观看习惯。事实上,摄影从诞生之初就与绘画的关系非

图 3-3 曼·雷（Man Ray）是使用摄影来践行超现实主义的先锋

常密切，摄影作品的题材、内容和构图方式都会与绘画作品产生某种对照关系。摄影术更出色地完成了原来由绘画承担的记录客观对象的任务，很多从事绘画的画师在这个阶段转行成为摄影师，因此绘画创作的视觉习惯在一开始就直接延续到了摄影中。20世纪初期的绘画主义摄影是摄影模仿绘画的典型表现，而随后各种绘画流派的产生都引发了摄影领域的回应，如印象派摄影、超现实主义摄影等。（图 3-3）

摄影作为一种伴随科技发展而出现的媒介，其自身媒介语言的独特之处是时间性，即拍摄与成像的瞬间性（相对于绘画而言）。对摄影师而言，摄影就是一种同时发生的认知，在一刹那间，一个时间的重要意义与最能恰当表现这一意义的形式同时出现，对自我的发现和对外在世界的发现同时发生了。时间的意义，时间意义的留存因为摄影师的"发现"而瞬间完成了。一些强调摄影媒介专门化的理论家认为，将摄影与绘画趋同，追求相同效果的创作不是真正的摄影。这种观点与绘画要与雕塑和文学区分何其相似。摆脱绘画的影响，让摄影发挥其自身的特点成为后续摄影发展的方向。街拍、运动场景的拍摄等手段使摄影作品的构图不再完整，成像的模糊和瞬间感也展

现出了摄影区别于绘画的独特效果。（图 3-4）有趣的是，摄影的成像方式和独特效果在日后又反过来影响着绘画，例如照相写实主义。画家用照相机拍摄模特，然后再将照片画成巨幅油画。摄影帮助画家"看到"裸眼无法看到的诸多细节，照片的稳定性也使画家有足够的时间去描绘这些细节。（图 3-5）此外，摄影作为一种媒介所呈现的视觉样式也为艺术家们的创作带来了灵感，例如德国艺术家格哈德·里希特（Gerhard Richter）的"照片绘画"，艺术家通过描绘镜头对焦模糊的效果使自己的绘画具有

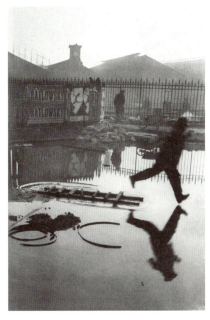

图 3-4　布勒松（Bresson）的街拍摄影作品体现了摄影的即时性特点

图 3-5　美国照相写实主义画家理查德·埃斯迪斯（Richard Estes）描绘的美国街头

图 3-6　格哈德·里希特的作品《贝蒂（663-5）》用油画媒介描绘了一种照相机对焦虚化的效果

了非常神秘而独特的效果。（图 3-6）新媒介为艺术家的创作带来新的面貌，发现并运用这些媒介成为艺术家们创新的方法。

操控的自由与本源的消失

摄影技术出现后不久，电影在 1888 年也诞生了。实验电影充分展现了艺术家们对这一媒介的尝试。实验电影的"看不懂"是艺术家刻意与"叙事性"主流电影保持距离的结果。对剪辑手法的运用和对时间性的把握使得电影产生出不同于静态视觉艺术的独特效果。如同安德烈·塔可夫斯基（Andrei Tarkovsky）[1]所说，电影是对"时光的雕刻"，时间、图像与声音之间的复杂配合在剪辑技术的支持下变化无穷。而这些手段正是实验电影艺术家进行创作的重要途径，媒介本身的特点成为创作的关键。美国著名实验影像艺术家盖瑞·希尔（Gary Hill）的作品围绕语言与图像的关联展开，艺术家将词句以倒置的方式来发音，如将苹果（apple，[æpl]）读作 [lpæ]，然后录制下来，再进行倒放，产生了一种独特的语言效果。"倒放"是影像媒介所特有的一种呈现方式，艺术家将这种独特的方式与自己感兴趣的语言主题结合进行创作。随着电影工业的不断发展，图像呈现方式的多样化和相应技术层面的拓展让电影媒介可提供的效果日益复杂。在比尔·维奥拉（Bill Viola）的高速影像作品《特里斯坦的

[1] 安德烈·塔可夫斯基（1932—1986），苏联著名电影导演，代表作有《乡愁》《伊万的童年》《牺牲》等。

上升》（图 3-7）中，艺术家利用高速摄影机拍摄影像，再缓慢播放这些高清晰度的影像，作品因此具有了一种仪式感和神圣的时间性。视频中的表演者摆脱重力，迎向上方的流水，仿佛灵魂被唤醒，这样的效果是艺术家巧妙运用媒介技术所带来的。观众在这些画面前得到了有别于日常真实环境的体验。而中国艺术家杨福东的影像作品《断桥无雪》（图 3-8）通过 8 块屏幕同时播放 11 分 30 秒的视频来实现自己的艺术表达。视频内容是上海 20 世纪 30 年代仕女和

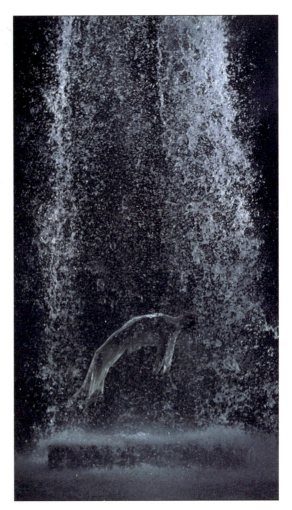

图 3-7　比尔·维奥拉 《特里斯坦的上升》 2005

江南秋冬季节景象的组合。利用多屏同时播放的独特媒介方式，艺术家将自己年轻时的失落、快乐以及关于爱情的回忆和感受传达给了观众。在此，影像媒介的共时性成为实现作品独特效果的保障。

摄影的另一个媒介特质是可复制性，胶片可以反复冲洗而不发生改变。在《机械复制时代的艺术作品》一书中，沃尔特·本雅明（Walter Benjamin）认为"可复制"是艺术"灵韵"消失的原因，即艺术的唯一性

图 3-8　杨福东　《断桥无雪》　2006

因为摄影的存在和大量复制而消失了。复制也是导致人类社会获取知识经验的方式发生巨大变革的原因。随着大众传媒，尤其是互联网的发展，图像大量、快速地传播。这使得图像产生了某种不知来源、相互复制的状态，从而导致"拟像摄影"的出现。拟像摄影是以"摄影"的方式生产，以"图像"的名义存在的摄影作品类型，它超越了摄影对现实的记录，致力于通过模拟、虚构原有的视觉符号、影像或重组、再造视觉经验进行创作。对"拟像"意义的解读依赖于对其所涉及图像的解读，创作"拟像摄影"的艺术家关注图像本身，他们以一种荒谬或极端的方式来揭示图像中被"抽取"的本质。图像的机械复制与传播让人们难以去探寻"本源"，只能看到"图像"本身。通过摄影来看摄影照片本身成为后现代艺术家创作的一种新的"本源"。美国艺术家辛迪·舍曼（Cindy Sherman）在她的"无题"系列摄影作品中，将自己装扮为各种不同的女性形象进行照片拍摄，如家庭妇女、交际花、女白领等。（图 3-9）在这些照片中，艺术家本人与她模仿的大众媒体中出现的典型女性形象产生了某种"分离"。照片中的女性既非辛迪本人（又是她本人），也不是任何人（又可能是任何人）。这里产生了一种多重解读的空间，一种模糊、不确定的联想可能。很多评论将辛迪的作品与身份、女性主义、政治性主题进行关联，而实际上，辛迪在谈及这件作品的时候表

图 3-9　辛迪·舍曼《无题电影剧照 3 号》　1977

示，自己并无上述的意义表达。这正是后现代工业时代图像泛滥，"本源"无可追查，"符号"本身自我指涉而后产生意义的一种"再现"。

媒介有其独立性，这是一种主张，由此展开的研究复杂而深入，它们帮助艺术家更清晰自己所使用的"语言"，也为创作带来了更丰富的可能性。但媒介并非"本已有之"，当然也不是不可改变的，对媒介技术进行延展、破坏或提出疑问，都成为艺术家的创作方法。

突破媒介——划破的画布与身体的绘画

媒介作为一种实现"联系"、"传达"行为的工具或途径，具有相当的复杂性。以绘画为例，它既指将画家的意图传达出来的具体工具——画笔、画布等材料工具，也指画家通过绘画传递信息这个活动本身。因此，对媒介的

研究是对具体人类活动的研究,更是对这一活动中人们使用相关物质工具、材料的特有方式及产生的效果的研究。

艺术史中,媒介工具的改进和发展造成艺术活动和作品发生改变的例子很多。在古典绘画领域,蛋彩的发明和油彩颜料的运用为艺术家描绘复杂的光影效果提供了可能。而到了19世纪,化工业的发展使颜料具有了前所未有的鲜艳色彩,这成就了印象派绘画的斑斓色彩。锡管取代了过去的猪囊颜料袋,绷好的画布和金属包头的扁平画笔普及,这些都使得户外的绘画活动成为可能。进入现代后,印刷术与照相技术改变了艺术家的观看方式和生成图像的方式。各种现代化工具为艺术创作带来改变,电脑、互联网、3D技术、VR技术的发展为艺术创作创造了革命的条件。

现代主义对媒介的关注为艺术家突破传统提供了新的方向,即思考如何面对已有的媒介,从媒介层面如何寻求突破。意大利艺术家卢齐欧·封塔纳(Lucio Fontana)在1946年发表了《白色宣言》:"我不想画一幅画,我想打开空间,创作一个新的维度,将它与无限伸展的宇宙相连。因为它不断扩展,甚至超过了被约束的平面。"封塔纳将画布割出口子,以这样的方式实现了"绘画"的突破。(图3-10)画布作为绘画的"底"被色彩、形状遮盖,

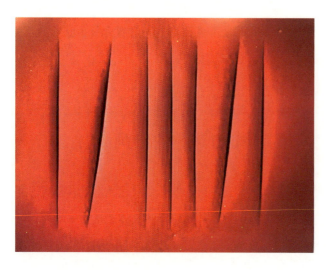

图3-10 卢齐欧·封塔纳 《概念空间》 1964

图 3-11 伊夫·克莱因《表演：蓝色时代的人体测量》 1960

划破的画布因被破坏而成为观看的对象。艺术家希望跨越绘画、雕塑等艺术形式和材料之间的隔阂，与诗歌、建筑、音乐等其他艺术形式结合，发展出一种结合时间与空间的艺术，重新建立绘画、雕塑、文学等艺术媒介间的联系。艺术家在画布中留下这许多空间，以此颠覆旧的绘画形式、传统的艺术观念，象征性地逃离了画布，永远摆脱了画面的枷锁。封塔纳将对传统绘画媒介工具的颠覆和破坏作为艺术的先锋表达，他的开创性创作对后来的艺术家伊夫·克莱因、曼佐尼（Manzoni）等都产生了影响。封塔纳通过破坏画布来体现对传统媒介的颠覆，伊夫·克莱因则利用"身体"作为绘画的媒介来挑战传统。1960年，克莱因创作了作品《表演：蓝色时代的人体测量》（图3-11）。他雇用年轻的女性模特将身体涂抹蓝色的颜料，然后在画布上留下痕迹，身体成了"笔"或绘画工具，而记录这一过程的照片（一个新的媒介）则引发了女性主义者关于男性霸权的讨论。

媒介限定了创作的方式，打破、改变媒介是体现艺术先锋性的最佳方式之一。继承先于自己的艺术创作存在的媒介方式并思考这种方式与自我创作之间的关系是艺术家，尤其是当代艺术家无法回避的课题。认知媒介而后才

能真正认知作品，作品作为一种信息传播的载体，本身又是新的媒介——可以为其他艺术家所用的媒介。

DJ 文化的胜利——超文本模式到来

麦克卢汉在《理解媒介》中提出了"媒介即信息"的理论。他认为在人类历史发展中，真正有价值的不是媒介传递的内容，而是这种媒介的性质及其所开创的可能性和由此而来的社会变革。人类社会的传播史可分为口头传播、文字传播、印刷传播、电子传播和互联网传播几个阶段。麦克卢汉指出，在每一个传播阶段中，信息的内容都是类似的，而新的传播方式带来了真正的变革。传播的媒介从根本上重新塑造了传播的信息，进而影响了人们的感知、理解方式，即媒介的传播重塑了我们的意识。电视、互联网等新媒体促进了人类非线性和"马赛克"式思维的发展。在这个各种信息、图像随时产生、传播、扩散、消失、更迭的疯狂时代，人们日益难以安住身心，思考或深入地理解、认知对象。快速地获得，再同样快速地抛弃，一切都来不及去仔细体会，新的更复杂、更刺激的信息又涌了上来。我们变成了无数印象、感觉、相互矛盾的事物的集合体，在一次次惊叹后日益麻木。虽然同在一个物理空间中，但掌握不同媒介和处理媒介的不同方式已将我们的世界彻底分割了。

电脑与互联网的世界是一个超文本的世界。作家博尔赫斯（Borges）在《小径分叉的花园》一文中描述了超文本的形式，即一种彼此链接的文本形式。"艺术与语言"小组在 1972 年卡塞尔文献展中展出的作品《索引 001》（图 3-12）以最直接的形式对此进行了呈现。艺术家摘录了各式各样的文本和文字片段，将它们制作成一个个档案。这些档案之间并没有预设明显的关联性，观众需要自行在档案中抽取内容进行阅读，并发现其中的联系。"艺

图3-12 "艺术与语言"小组 《索引001》 1972

术与语言"小组只是提供了作品的原物料,真正通过"指认""阐释"或"互文"进行作品"创作"的主体是观众自己。信息是观众自由选择的,同我们面对网络世界的无数选择时一样,观众可以"自由地"将随机的信息进行联系,由一个"滑向"另一个,一个并未完结,就又产生新的开始。我们对来源不明的信息进行着自己的解读、意义联系、创作加工。DJ文化让制造者成为下一个制造者的发送者,链接的体验由此产生。麦克卢汉所说的媒介对我们的影响在此特别直观地得到了体现。电脑与互联网的普及使我们获得并处理信息和知识的方式发生了改变。同样,艺术家们也要在一个又一个无尽的相邻形式网络中进行选择。一件物品可用来创作艺术品,而一件艺术品也可以重新成为一件物品。这种可以反转的关系取决于艺术家对形式的使用方式。

跨媒介艺术——开放边界后的自由选择与转化

　　跨媒介包括两个层面的含义：一是相同的信息在不同媒体之间的交叉传播与整合，二是媒体之间的合作、共生、互动和协调，在艺术创作中反映为媒介限定的打破、并置和重组。对"观念化"的当代艺术创作而言，以媒介限定来区分是一种对艺术的限制。19世纪瓦格纳就提出了"整体艺术论"。他希望以此为理想，以整体艺术来创造整体的人，以艺术来对抗现代工业造成的人的分裂，即将肉体的人、情感的人和理智的人进行整合，而整合的方式就是"艺术"。这意味着不应将各种类型的艺术分开理解，而应该将它们融合，形成一种基于"活生生经验"的艺术。在瓦格纳的观念里，整体艺术可以消除人们对不同媒介艺术认知上的隔阂，通过强调不同艺术门类可以带来共同的"体验"，整体艺术弥合了身心合一的个人的分裂感。而在当代语境下，新媒体和新技术让同样的"内容"可以以不同的方式传播、呈现。例如，电视的发明让新闻得以以图像、声音与文字结合的方式来传递信息，而动态的时间性和剪辑的"拼接"都会对信息的接受产生巨大的影响。在现实世界，跨媒介的信息传播方式早已深入我们的日常生活，重塑了我们接受信息的模式。

　　今天，经历过艺术媒介语言独立阶段的跨媒介艺术，对媒介融合的理解显然与19世纪的瓦格纳有所不同。以观念表达为导向的当代创作，在选择媒介时更关注如何有力地进行艺术表达、呈现。不同的媒介在表达类似的主题时，因为自身的特性而呈现出不同的效果。例如"时间"这一艺术家们始终充满热情的主题，在古今不同时期以不同的方式反复进入创作。在古典艺术时期，绘画中常出现少女与骷髅对比的元素，以此暗示青春与死亡的共存。而在当代艺术语境中，概念艺术家用代表日期的数字来标示时间，影像艺术家用长时间曝光来表现时间，行为艺术家则用长时间的"行为"来表达时间。形式各异的作品有着类似的主题，而它们使用的媒介方式完全不同，

它们相互映照，为观众提供了丰富的感知可能。今天的艺术创作在媒介使用上比过去更自由，更没有限制，艺术家可以根据自身创作的需求选择、组合，甚至创造媒介。很多艺术家在职业生涯中都曾尝试以不同的媒介来创作作品。

转化媒介成为一种艺术探索的方式。在《调解：朝向声音的重现》（图3-13）中，盖瑞·希尔在平放的音响喇叭上放置大米，音响发声时，震动使米粒跳动，米粒的跳动随着声音的变化而变化，产生了奇妙的图像效果。随着艺术家往音响喇叭上抛撒更多的大米，声音逐渐微弱，直到被米完全遮盖住。这件作品用视觉的方式再现了"声音"。同样来自美国的艺术家大卫·伯恩（David Byrne）的作品则让观众可以触碰到声音。在《演奏房子》（图3-14）中，伯恩将一座废弃的旧建筑与钢琴相连。一架钢琴被放置在建筑物中间，从琴弦处拉出很多线与建筑物的不同角落相连——窗框、屋梁、墙壁等。琴键被弹奏时，震动由这些线传导至这座陈旧建筑松动的各个部位，发出不同的声音。现场的观众被邀请来弹奏钢琴，通过震动的传递与这座建筑进行互动。当钢琴被弹奏，建筑也在被"弹奏"。在这两件声音作品中，艺术家都将某种声音媒介——音箱、钢琴进行了转化，另一种"物"介入进来——大米、房屋，它们将声音转化成了新的形式。跳动的大米产生的视觉效果和建筑的震动都让观众体验到了声音的本源——震

图3-13　盖瑞·希尔《调解：朝向声音的重现》 1986

动。其实早在20世纪初就有将视觉和听觉这两种感官模式进行转化的艺术作品了。康定斯基的很多绘画作品都尝试对音乐进行视觉转化。而21世纪的艺术家罗伯特·詹森（Robert Johnson）则在作品《声音跑道》中用灯光转化了声波，彩色LED灯组成的长廊会根据周围声音的传递来亮灯。声音与视觉的关联在不同的艺术家那里有着不同的媒介表达。媒介的转化在此是双重意义上的：一是视觉与听觉的转化，二是实现视听转化的具体材料媒介的转化。

图 3-14　大卫·伯恩《演奏房子》 2008

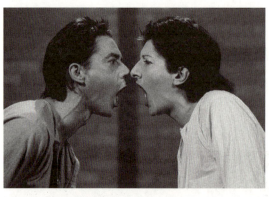

图 3-15　阿布拉莫维奇 《AAA-AAA》 1978

媒介可以是任何事物，只要它能够将人与对象进行联系，在艺术创作中都可以作为媒介：艺术家的身体、血液、排泄物、商场的购物袋、捡来的垃圾等。这些习惯上不被认为与艺术相关的事物被艺术家置于独特的艺术语境中，赋予了特殊的意义，并且与其他事物产生了联系。在行为艺术中，艺术家的身体超越了他（她）自己肉体的范畴，象征着更为广泛的

人，比如男人、女人、爱人、敌人。在艺术家阿布拉莫维奇（Abramovich）的作品《AAA-AAA》（图3-15）中，她与自己的伴侣持续地向对方吼叫。在此，吼叫这个动作可以解读为日常生活中伴侣间发生争吵、出现矛盾时，互相对抗的情景。而反复发生的吼叫动作可以被看作一种循环，是人的对抗行为的无限延续。观众与作品之间可以有很多个人化的关联，艺术家的身体和动作成为建立这样一种联系的媒介。再比如，有艺术家将各种奢侈品的包装袋集中在一起，放

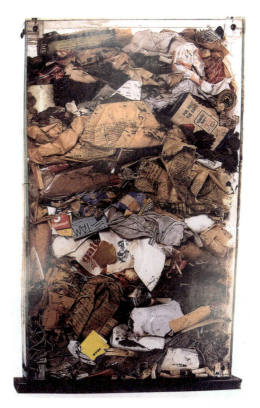

图3-16　阿曼　《大型资产阶级垃圾》　1960

置在展厅中，将普通的物品转化成了媒介。这些包装袋象征了一种消费文化中的价值观，一种生活的方式及其背后复杂的经济活动。有趣的是，这件作品在展览时被美术馆的清洁人员当作垃圾扔掉了，因为他们没有辨认出这些包装袋作为艺术媒介的意义，只将其当作人们丢弃的垃圾。在艺术家阿曼（Arman）的作品《大型资产阶级垃圾》（图3-16）中，垃圾直接被当作艺术作品。阿曼从这些被人们丢弃的物品中发现，物质生产与人的生存之间有着极大的关联：我们扔掉的东西能够代表我们，我们制造的垃圾即我们。这件作品仿佛一面镜子，折射世间百态。

新技术带来的"混合"

新的技术常常催生新的媒介和新的材料,如混凝土、塑料、尼龙等,都是在诞生后不久便被艺术家运用到创作中并制造出各种新意义,而全息投影、3D 技术则是当下很多艺术家正在探索的事物。艺术家不断对新技术的可能性进行尝试,艺术与科技的结合是此时此刻正在发生的事实。机械装置、实验影像、虚拟现实、VR 剧场、人机一体赛博格、激光装置、生物艺术等,都是艺术与科技进行某种形式的对接后的产物。所谓的跨媒介就是新的媒介与旧有媒介的碰撞、融合。艺术家安·汉密尔顿(Ann Hamilton)的大型装置作品《线程-事件》(图 3-17)通过丝绸、秋千、鸽子、桌椅、声音材料、扬声器、绳索等各种媒介创造了一个多感官的环境。观众在作品中得到了一种沉浸式的艺术体验。表演、朗读作品、装置等各种媒介被混合在这件作品中,它提供了人们一种聚集的方式,唤起了观众对公共生活的记忆。

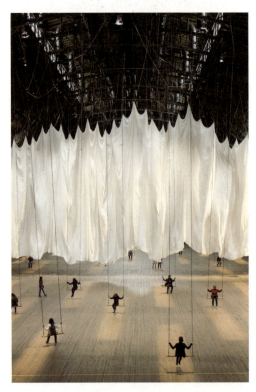

图 3-17　安·汉密尔顿《线程-事件》 2012

将新技术融入艺术创作,形成新的艺术形式,这在艺术发展历史中并不鲜见,绝非当代艺术独有。"跨媒介"这一概念名称产生于当代,但其实这种艺术创作方式一直都存在,比如将音乐演奏

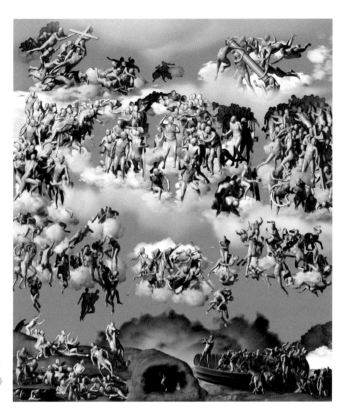

图 3-18 缪晓春
《虚拟最后的审判》
（局部） 2006

与舞台表演进行结合，默片时代将乐队演奏与电影画面的放映进行组合等。我们今天对跨媒介的强调，更像是应对新科技发展的一种艺术创作态度：将新的科技和相应产生的新媒介与艺术结合，通过对新媒介的研究来促进新艺术的创作。中国当代艺术家缪晓春在作品《虚拟最后的审判》（图 3-18）中运用计算机建模技术将米开朗基罗的壁画《最后的审判》置换进了一个虚拟的电子空间。原来壁画中的人物身份都被取消，替换成以艺术家身体为原型的人物形象。原作中的宗教意义被消解，取而代之的是艺术家的自省。而缪晓春的另一件作品《坐天观井》则运用新媒介对博斯（Bosch）的《人间乐园》三联画进行了重新创作。艺术家改变了原画中所有的细节，将其改造为现代物品，以三维动画的形式呈现，创作了属于自己的寓言。媒介正处于前

所未有的丰富性和可能性之中，中国是拥有自己强大文化艺术传统的国家，中国艺术如何在认知和继承自己原有艺术媒介的基础上尝试与新媒介结合，这是实验艺术最重要的课题之一。

媒介在艺术的发展历史中一直是影响创作的至关重要的因素。它既是具体操作的物质性工具与相应的技术方法，也是理解和建立万物之间关联的切入方式。由"分离"到"融合"是媒介认知变化的发展历程，也是包括艺术在内的各学科建立与发展的过程：先追求媒介的"独立"，而后才有媒介的"跨越"。"媒介"为艺术的创作和理解都带来诸多的面向：解读已有的媒介产生新的突破、颠覆，在不同的媒介之间寻找联系、建立关联，新媒介与旧媒介的混合，等等。如果说媒介是"语言"，那么我们运用语言进行表达的过程也是习得语言的最好方式。中国当代艺术或者实验艺术语境中的创作，媒介是最重要的因素之一。如何在西方艺术主导的语境中寻找到中国自己的艺术语言和身份认同，媒介层面的对话与融合是许多艺术家正在努力的方向。从"独立"到"融合"也许也是我们必须要经历的路程。

思考题

1. 举例说明什么是媒介的独立性以及什么是跨媒介。
2. 以自己最喜欢的艺术作品为例来分析它的媒介。

第四章 关于材料

材料是构成艺术作品的物质基础，伴随着人类对物质的把握能力的不断提高，艺术创作中所使用的材料从便于获得、操作的自然物变成了工业化产品，艺术家看待材料的方式和角度也在这一过程中发生着改变。上一章我们论述了"一切皆可能是媒介"，那么，是否一切也皆可能是材料？二者之间的关系又是怎样的？在本章中，我们将围绕这些内容展开论述。

一、艺术创作中涉及的材料经历了从第一自然向第二自然转变的过程。一方面，工业化材料作为"待加工"的原材料被艺术家们使用；另一方面，工业化生产的现成品作为这个世界的"投射"，直接被艺术家运用于创作，这也是材料与媒介发生转化的基础。

二、不同的创作意图影响着艺术家如何选择、使用材料，现成品因为具有意义而成为艺术家使用的"符号"，构成现成品的"材料"是又一重加入这一意义建构的层面。

三、艺术家不同的艺术主张使得他们的作品在材料/媒介与意义的建构之间的关系方面呈现出多样的形式。

艺术创作中的材料——从第一自然走向第二自然

材料是人们用来构筑物体的物质。出于不同的目的，各种物质被人类使用而成为材料。造物的原始材料是石头、木材、泥土和植物，也就是在自然环境中可以直接获取的天然材料。人类将它们制作成生存所需的工具和物品。在早期艺术创作中，无论东西方，绘画材料都来自于自然，如矿物颜料、植物纤维、石墨等。雕塑或建筑则直接使用石、木、泥土进行加工。最早的洞窟壁画可能是用有颜色的石头在岩石壁上留下的痕迹。在雕塑艺术发达的古希腊、罗马地区，质地松软而细腻的大理石丰富，这种天然的石材使塑造细腻的身体曲线成为可能。古典雕塑能够逼真地再现对象在很大程度上

得益于这种材料的天性。对材料的获取和加工能力伴随着人类科技的发展而越来越强。特定的土质与工艺结合以及对火的温度的严密、精准控制成就了中国陶瓷艺术。瓷器流传到世界各地,折服无数人。对石头、木材和泥土的使用经验逐渐积累,经历了漫长的时间后,成为工匠和艺术家职业技巧的重要组成部分。

在艺术创作中,很多技能都基于对相关材料的处理。比如,墨的质地和纸张的吸水情况是中国传统绘画和书法技艺展现的关键因素,材料使用直接影响作品最后的效果。而在西方艺术史研究中,利用光学仪器成像的辅助逼真地描绘复杂对象成为艺术家研究的热门问题。大卫·霍克尼(David Hochney)的著作《隐秘的知识》研究的就是画家的绘画工艺。他认为,西方古典绘画大师们很可能是先借助光学工具将所画对象的影像投射到自己的

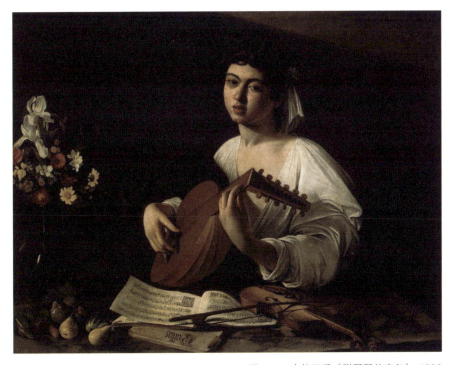

图 4-1　卡拉瓦乔《弹琵琶的青年》　1596

画布上，再进行描绘，比如卡拉瓦乔（Caranaggio）的《弹琵琶的青年》（图4-1）就是运用透镜投射的手法制作的精美画作。当然，学界对霍克尼的研究成果至今还存在着争议，但有一点是肯定的，即今天我们叹为观止的精湛绘画技巧是因为有精巧的工具辅助才得以实现的。

进入现代，新材料的发明直接改变了人类造物的方式。钢筋混凝土和玻璃的出现使建造摩天大楼等现代主义建筑成为可能。在建筑领域，材料的改变对建筑设计的方式产生了非常巨大的影响。现代材料所提供的结构特性彻底改变了我们建构空间的思维方式。框架与柱结构支撑部件解放了承重墙，玻璃在采光方面的突破使建筑内部空间的设计发生了革命。人工、化合、非天然的材料越来越多地出现在我们的世界里：塑料、PVC、半导体、新型陶瓷、高分子材料等等。我们的生活越来越多地被这些人造的新型材料包围。工业化时代之后，人造的世界已渐渐取代自然成为我们的"天然环境"。因此，"第二自然"即指这个被人对象化并改造之后的人工的环境。艺术创作的环境，也即艺术家存在的环境同样从第一自然变成了第二自然，那么，将第二自然中的材料运用到创作中就是很自然的事了。

运动的雕塑与混合的绘画

艺术家亚历山大·考尔德（Alexander Calder）在20世纪初期就开始利用齿轮驱动自己的雕塑，他作品中的各种齿轮和金属部件都是现成的工业产品。考尔德在蒙德里安（Mondrian）的影响下，将抽象语言与机械动力装置联系在了一起。（图4-2、图4-3）他的活动雕塑包含着时间、运动以及速度与距离的相关变量，这与其对宇宙运行的兴趣有关，而机械工程的学习经历则帮助他完成了作品的制作。工业时代的典型材料与相关技术帮助考尔德实现了自我表达。另一位艺术家大卫·史密斯（David Smith）则被钢

铁和焊接技术吸引，铁钳、扳手、垫圈这些操作工具出现在了他的抽象雕塑中。（图4-4）到了20世纪中期，锻造炉的使用使史密斯的作品具有了更大的灵活性。考尔德和史密斯的作品无论是材料还是技术方面，都带有强烈的工业化特点。这些作品中的材料虽然不是纯粹的天然材料，但依然是以一种待加工的"原材料"的方式被艺术家所利用。艺术家在创作中将工业制造中的部件材料当作自己创作的"原材料"，对其进行加工、组合，比如用扳手、零件等进行雕塑的塑形。

进入20世纪60年代，劳申伯格的"混合绘画"开始运用各种物品。在他的作品《峡谷》（图4-5）中，除了运用油画、铅笔画技法，还出现了铅笔、纺织物、纸张、照片、金属、镜子、填充的老鹰、枕头等实物。这些驳杂的物品为创作构建了一种氛围，它想

图4-2 亚历山大·考尔德 《带摇柄的鱼缸》 1929

图4-3 亚历山大·考尔德 《无主题》1947

图4-4 大卫·史密斯 《哈德逊河风景》 1951

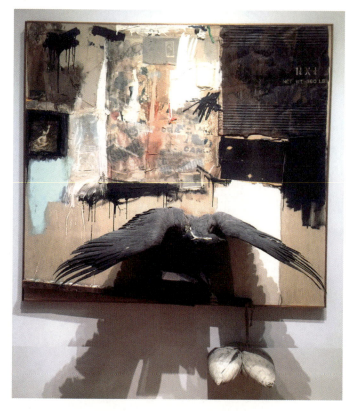

图 4-5 劳申伯格《峡谷》 1959

要唤起"生活经验的复杂性——从广告中使用的性象征到大街上视觉的漩涡"[1]。在劳申伯格的作品中,材料可能是任何东西,它们不是待加工的原料,而是日常生活中已经完全被制造好的物品。正如艺术家本人所说:"我不希望一幅画只是我的个性表达。我觉得它应该比这更好。我反对那种……获得一幅画的构思然后就将构思实现出来……我觉得,好像无论我用什么,无论我做什么,我使用的方法总是跟材料更接近,而不是跟任何有意识的操纵和控制更接近……我真的愿意认为艺术家只是画中的另一种材料,跟其他

[1] [美]费恩伯格著,《艺术史:1940 年至今天》,陈颖、姚岚、郑念缇译,上海:上海社会科学院出版社,2015 年 4 月版,第 184 页。

材料一起合作。当然，我知道这是不可能的，真的。"[1] 作为现代主义向后现代主义转折时期的重要艺术家，劳申伯格将现成品作为自己绘画的材料来实现对个人的超越。通过对物品的"拼凑"，艺术家似乎想从创作中消失，让位于"材料"本身的叙述。

和考尔德不同，在劳申伯格的作品中，不同的物品就作为它们本身存在，没有被艺术家破坏或组合成作品的物质材料。这些物品是工业化消费社会本身的象征，是艺术家自身生活的映射，它们本身就具有意义。艺术家将具有象征性的物品以某种方式呈现，创作理念或者动机的不同决定了他们如何选择和使用材料。

女性的选择

性别的不同也会造成艺术家材料选择上的差异。极简主义男性艺术家的作品中充满了冰冷的镀锌铁、电镀铝、玻璃钢和灯管。而同时代的女性艺术家路易斯·布尔乔亚（Louise Bourgeois）、草间弥生（Yayoi Kusama）和伊娃·黑塞（Eva Hesse）的作品则充满了乳胶、石膏、填充织物、玻璃纤维，这些材料明显区别于男性艺术家使用的材料，更柔软且具有与身体接触的舒适感。它们的使用显示了女性艺术家力图重建个人感情与物质关系的努力。虽然都是第二自然的人工材料，但女性艺术家使用的这些材料具有能够唤起人们身体感受和情感联系的特质。

波兰女艺术家玛格达莲娜·阿巴卡诺维奇（Magdalena Abakanowicz）作为现代纤维艺术重要的革新者，通过对软性材料如麻、棕榈等的编织、缠

[1] [美] 费恩伯格著，《艺术史：1940 年至今天》，陈颖、姚岚、郑念缇译，上海：上海社会科学院出版社，2015 年 4 月版，第 185 页。

84　实验艺术

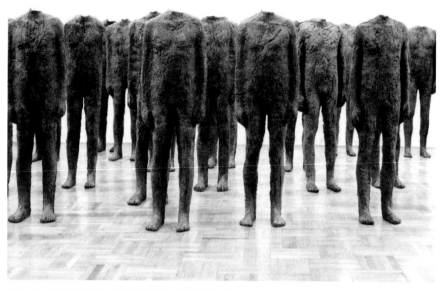

图 4-6　玛格达莲娜·阿巴卡诺维奇　《二号人群》　1988

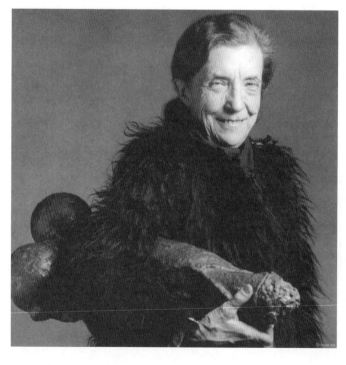

图 4-7　布尔乔亚与自己作品的合影

绕、排列等方式，制作尺寸巨大的雕塑作品。例如群像雕塑作品《二号人群》（图4-6），艺术家利用粗麻布和树脂制作没有头部的人体雕塑并将他们密集排列。作品既反映了艺术家个人在二战中的伤痛经历，也隐喻了战后被剥夺精神自由的人们的处境。对自然和软性材料的选择也许是女性不自觉地一种自我心理表达，但有时也是艺术家自觉的选择。例如，路易斯·布尔乔亚将母亲的缝纫机、针线和内衣作为自己的创作材料就是一种强烈的自我表达。艺术家将雕塑与自己的身体等同了起来。布尔乔亚的作品《小女孩》是由硅胶浇筑而成的巨大的男性生殖器，它被悬挂在展厅中呈现给观众。艺术家与作品的合影更成为广为流传的著名图像。（图4-7）布尔乔亚对父母的复杂感情通过作品得以宣泄。

充气狗——材料与媒介的转化

前文中，我们提到过这样一个概念：任何能够建立关系的对象都可以被称作媒介。在当代艺术的语境中，一切似乎都可以成为艺术，一切也都可能成为媒介。那么，是否一切也都是材料，材料与媒介之间的关系又是怎样的呢？材料的发展经历了从农业时代到工业时代的变迁，日益丰富的人工材料和它们所呈现的复杂效果构成了后现代、当代艺术家的"现实"。在古典主义艺术时期，材料可能是构筑作品的物理存在而其本身被隐藏，比如颜料和画布。而在现代主义艺术时期，材料也可以成为作品内容本身，比如卡尔·安德烈（Carl Andre）的《钢与镁的平面》（图4-8）；材料更可能是现成的物品，比如上文提到的劳申伯格的绘画。当一件艺术作品由现成品构成时，有趣的复杂性便被建构了。在作品物质存在的层面上，现成品和雕塑的属性并没有区别——一个可见、可触的物质对象。但用来构成作品的现成品又是一个由材料做成的物品，即"材料"也是由材料构成

图 4-8　卡尔·安德烈　《钢与镁的平面》　1969

的。现成品作为一个物品存在时，它本身具有意义，艺术家利用其进行创作时又赋予了它新的意义。以《泉》为例，基本的物质材料是搪瓷，搪瓷做成了小便池——工业产品，现成品小便池又成为杜尚作品中的材料。在此，小便池成了一种媒介，成了传达意义的艺术品，美术馆中的小便池成了"泉"，材料、材料构成的物品、作为艺术品的材料、艺术品之间构成了复杂的关系。

艺术家杰夫·昆斯（Jeff Koons）的《充气狗》（图 4-9）是一件典型的在材料和媒介方面进行探讨的作品。艺术家利用彩钢这种非常坚固的工业化材料模仿塑料充气玩具的质感。在这件作品中，色彩绚丽、轻盈的观感传达出一种娱乐、轻松、欢快的感觉，类似城市游乐场制造的人工化的欢乐氛围，但这些却是坚硬而冰冷的工业材料构筑的。这就造成了一种"分裂"，或者说艺术家在有意建构一种"双重性"：一种物质既是材料——构建作品物质存在的材料，也是媒介——具有符号性、象征性的传达意义的媒介。《充气狗》的制作材料是彩钢，但却具有了气球的质感。作为物质的彩钢和表达意义的彩钢是同一种物质，但两者之间存在矛盾：作为户外雕塑，作品需要

钢材的坚固和可加工性，而作品的视觉化表现需要气球脆弱、轻盈、绚丽的感觉。观者对这种矛盾性的察觉可以带来对作品多重解读的可能：以美国迪士尼游乐园为代表的消费文化所营造的轻松快乐的表面景观与其背后日益固化的社会结构和现实的对比，艺术创作中材料的物质性与它所构建的"虚假"错觉之间的对比。一种材料在作品中看起来是另一种材料，表象和本质是分裂的，这一点被创作者用以表达意义——隐喻由此产生。

以古典雕塑为例，作为材料的石头不是观赏的对象，艺术家的创作就是让石头消失、让形象和内容显现的过程。作为材料的石头在作品完成后被隐藏了，无需观众去欣赏，更不会和作品内容产生对话。而在现成品艺术中，物品是材料与媒介的重合。构成作品的物质材料也是构成现成品的物质材料，它们不是艺术家工作的重点，也不是作品的重点。例如在杜尚的《泉》中，搪瓷材料不是杜尚选择小便池的原因，搪瓷做成的"小便池"这一物品，才是艺术家需要的。因此，现成品的属性（如它是一个小便池、一个

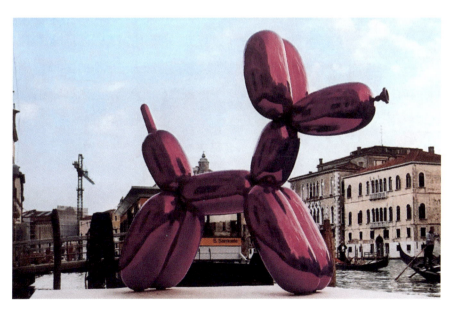

图 4-9　杰夫·昆斯《充气狗》1994-2000

车轮、一堆垃圾），即它们"是"什么，它们本身带有的信息，使其成为符号，成为艺术家构建意义的媒介。或者说，作为媒介的这一角色是它们为艺术家所用的关键。作为被艺术家拿来使用的"材料"，这些物品本身具有意义，而构成这些物品的纸张、木头、金属等，依然不参与作品的意义表达。但在杰夫·昆斯的《充气狗》这件作品中，情况发生了改变，材料本身的属性与材料制作的内容和形式之间发生了关系，金属与塑料气球产生了一种对比。物质材料本身——彩钢参与到作品意义的建构中，这个意义又与彩钢的特性——质地看起来像轻盈的气球，构成了新的意义。由此，我们可以发现，在当代艺术的创作中，材料和媒介可以是对作品两种不同的看法或属性的界定。两个属性可以完全重叠，也可以是区分的，关键在于其参与构成作品的方式。

依然以《充气狗》为例，它的创作与现成品艺术也产生了一种对话。现成品艺术最初出现时，杜尚提出了这样的问题：艺术作品一定是艺术家自己制作的吗？他的现成品艺术是直接将商品置于一种特殊环境的结果。而《充气狗》的形象是我们平时常常看到的气球玩具，杰夫·昆斯制造了一个"现成品"，这点与安迪·沃霍尔的《布里洛盒子》有异曲同工之处。艺术家模仿了一个现成品：无论形象还是质地效果。因此，杰夫·昆斯的这个作品可以说在杜尚的基础上又向前迈进了一步——现成品的再现。艺术家重回古典雕塑中的"再现"，但所模仿的却是现成品，一个由别人制作的"物品"。艺术史中的不同语境被包含在了这一件作品中。

垃圾与山水——材料的对比

中国艺术家徐冰 2011 年在英国国家博物馆举办个人展，其中作品《背后的故事-7》是一件通过材料与媒介转化来完成的作品。艺术家在伦敦就地

图 4-10 徐冰 《背后的故事：树色平远图》 2018

取材，从城市不同角落寻找各种废弃物：报道威廉王子大婚的旧报纸，从植物园找到的干枯树枝、树叶，大街上人们丢弃的包装袋，等等。这些废弃物被放置在半透明的玻璃后进行造型，经过加工后的"垃圾"从正面看成了雾气氤氲、意境空灵的中国山水画。《背后的故事》系列是徐冰 2004 年之后的重要创作，受邀参加了多地的展览。（图 4-10）艺术家会根据展览所在地来调整作品使用的材料，完成其与中国山水画之间的转化。不同的环境和遭遇带给艺术家灵感，从而决定画作的具体创作方式及所使用的物品，这恰是对"背后的故事"的点题。观众在展览中看到的山水画与其背后杂乱的物品构成了强烈对比。在此，徐冰想要传达这样一种思考：东西方绘画与自然以及看待自然的方法之间是一种什么样的关系。西方古典绘画写实，但不能用现成品转换，国画是意象的，却可以用现成品来转换。这是因为中国画本身具有符号性：一个树枝可以代表一棵树，一块石头可以代表一座山。被捡拾的垃圾经过艺术处理成为"山水"。构成山水，或让观众将其作为山水来看待的媒介是现成品，是捡拾的垃圾。而构成这一媒介的现成品材料与山水意象本身构成了强烈的对比和思考的空间。徐冰的作品将西方当代艺术的创作方式与中西文化的对比进行了巧妙的结合。

随着后现代艺术的发展，艺术作品日益观念化。作品的本体不再限于物质材料的制作，也不再限于非物质的观念展示，多元的艺术生态体现为各种艺术样式的并置和互相参照，绘画、雕塑、现成品装置、行为艺术、影像艺术、多媒体艺术将材料的可能性继续拓展。建构意义，表达观念、感受，再现关系，或者对上述主张的反对等都包含在这些丰富的形态之中。在前现代发展至当代的复杂艺术历程中，材料的意义越来越复杂多元：从单纯的物质性存在到符号象征，从自然物到人工制品到人自己的身体、排泄物。媒介 /材料是一种解读的角度，既可以来自艺术家，也可以来自观众、评论家。艺术的发展，艺术家思考作品的角度，对前人创作的研究、反思和改变，理论的借鉴，这些都让艺术品的创作过程和目的复杂化。

看见什么就是什么

如前文所述，现代主义艺术运动对自身媒介独立性的追求让绘画日益趋向平面性，极简主义艺术家从无限向媒介和底面趋近转变为完全、彻底地成为物品。极简主义艺术进入了一个"绝对物性"的世界。铁、钢、铝、木头、耐火砖、荧光灯构成了极简主义艺术家的作品。极简主义艺术家对现代构成主义雕塑过于视觉化或重视隐喻性进行了批判。他们认为，构成主义的雕塑虽然不再以具象出现，但抽象化的造型依然具有强烈的追求视觉化，即绘画感的倾向，同时，这些抽象雕塑依然具有表达意义的诉求。这些都是极简主义艺术家的观点，他们以后现代哲学家梅洛-庞蒂（Merleau-Ponty）的知觉现象学为依托，提出了"看见什么就是什么"的创作口号。他们力求不在作品中表达艺术家的个人情感，如同绘画走向绝对平面，极简主义艺术家认为雕塑应该走向立体感的绝对清晰，即对纯粹空间感的追求，材料也应作为"物"本身被使用，即物就是物，不是象征，不是意义的隐喻。

极简主义画家阿德·莱因哈特（Ad Reinhardt）认为，20世纪50年代的抽象艺术致力于将艺术作为艺术而不是别的任何东西来呈现——只把它作为艺术这样一件事，将它与别的东西分离出来，不断地去定义它，使其更加纯粹和空洞。莱因哈特认为艺术不需要任何外部参考和说明。艺术家卡尔·安德烈的作品对此作出了积极的回应。安德烈关注材料的内在属性："我从表现的角度来分解材料，就如特纳从表现的角度分解光和色彩，我的作品是关于关键物质的。平面的方块让你看到物体的物质本身和它的形式，而不是一个立方体里只能看到的一点点物质本身。"[1] 他的作品《火葬柴堆》（图4-11）将八根0.5厘米×30.5厘米×91.4厘米的木头以一种生硬的方式摆

[1] [美]费恩伯格著，《艺术史：1940年至今天》，陈颖、姚岚、郑念缇译，上海：上海社会科学院出版社，2015年4月版，第305页。

图 4-11 卡尔·安德烈 《火葬柴堆》 1971

图 4-12 唐纳德·贾德 《无题》1967

放,从而凸现出材料本身的天然性。而唐纳德·贾德(Donald Judd)1967年创作的《无题》(图4-12)则将涂了绿色油漆的镀锌铁以规整的方式安装在墙壁上,以此探索物体及其创造的空间的自主权和本质。雕塑的本质成为物质与物质所构成的空间。艺术家丹·弗莱文(Dan Flavin)使用工业荧光灯管进行创作,他把雕塑视为空间而不是形式。光清楚地照亮了空间,使作品的每个部分显得与环境相互依存。另一位艺术家罗伯特·莫里斯(Robert Morris)在作品《无题》(图4-13)中探索没有固定形式的雕塑,他在画廊地板上洒满工业纱头和其他随机选择的材料,以此强调雕塑的意义是定义空间,而非其本身的形式,并引导观众感受真实环境的特异性。极简主义的雕塑创作体现出了一种从"意义"向"物质性"的转化。艺术家从理解对象的不同方式和理念出发,对材料和媒介进行界定、转化和运用。

第四章 | 关于材料

图 4-13　罗伯特·莫里斯 《无题》1968

贫穷的材料——有意义的材料

　　1967 年，意大利艺术评论家杰尔马诺·切兰特（Germano Celant）提出了"贫穷艺术"（Arte Povera）一词，并撰写了很多相关文章和书籍。捡拾废旧物品和日常材料作为表现媒介，用最廉价、朴素的树枝、金属、玻璃、织物等废弃材料进行艺术创作，"贫穷"（poor）一词与"精心制作"（elaborate）相对。昂贵的、需要复杂加工的精美艺术品本身所象征的物质主义、消费文化成为贫穷艺术家们反思的对象。二战后的意大利在美国的欧洲复兴计划的帮助下进入了经济飞速发展的时期，开更好的车、住更好的房子成为普遍的价值观。与此同时，心理上的负荷、自我身份的迷失、民族矛盾的激化、政治上的腐败以及社会对贫富差异的无视也日益严重。贫穷主义

艺术家以激进的姿态抨击政府、工业文化和已经建立起来的价值观，甚至质疑作为个人表达的艺术是否仍然有存在的道德理由。贫穷主义艺术家使用各种廉价材料与自然材料，米开朗基罗·皮斯特莱托（Michelangelo Pistoletto）收集破布和意大利随处可见的传统雕塑铸件并将它们并置，以打破艺术和寻常事物之间的等级和层次结构。（图4-14）另一位艺术家雅尼斯·库奈里斯（Jannis Kounellis）则于1969年在画廊里展出了十一匹马。（图4-15）这位艺术家还曾将活鹦鹉和烤漆铁板作为装置进行展出。库奈里斯认为问题并不在于用了动物还是物品，关键在于自己以什么样的态度和角度来创作作品。他表示希望尝试用所有的手段，使实践、观察、孤独、词语、图像、令人厌恶之物回归诗歌。艺术作品不是一件超越性的事物，而是同任何其他生命形式一样，是一个包含思想的个体。

图4-14　米开朗基罗·皮斯特莱托　《破布墙》1967

图 4-15　库奈里斯　《卡瓦利》　1969

与极简主义艺术家不同，贫穷主义艺术家更关注作品材料的社会属性、政治意义。库奈里斯认为人是一切尺度的基础，物是以人为中心展开的。只有与社会、人、历史、文化建立起联系时，物质才能从其物理属性中剥离和解脱出来，成为公共领域中人类精神交流的载体。物品被看作一种存在于事物之间的关联媒介，即由物质引导出与之相关的能量、时间、记忆的内在联系。物品本身就是其背后从生产到销售再到被使用、损坏、丢弃的所有过程的缩影。以贫穷艺术家所处的时代为例，二战后的意大利社会状况复杂，政府只顾满足大企业和保守天主教众的需求，社会充满不稳定因素。这些社会现实都反映在了存在其中的"物品"上，它们直截了当，展现出对高高在上的"艺术体系"的反叛。正如库奈里斯所说：艺术本该被生活所取代。他以自己的"材料词典"，以"图像"和"主题"系列的创作传递物品本身要"说的话"。2009 年，这位艺术家来到中国，居住在北京人口最密集的地区之一天通苑附近。两年的时间内，他先后去了云南、西安、上海等地，进行了实地体验和材料的收集。2011 年，库奈里斯在北京举办了名为"演绎中国"的个展。煤炭、瓷片、军衣这些物品在中国的语境中

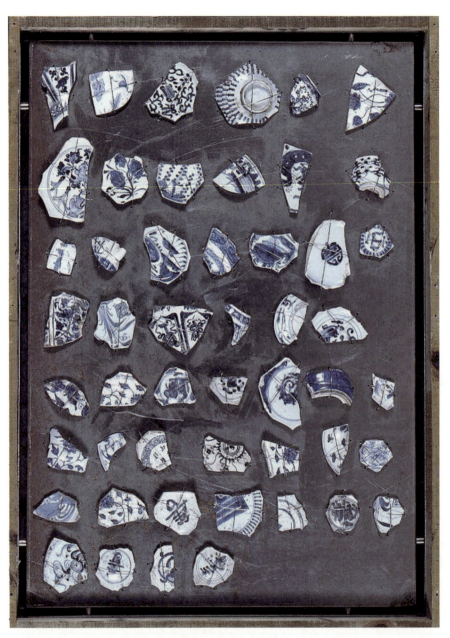

图 4-16 库奈里斯 《无题》 2010—2011

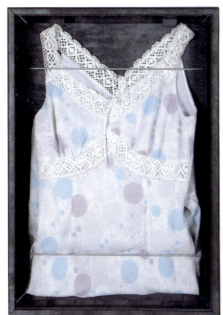 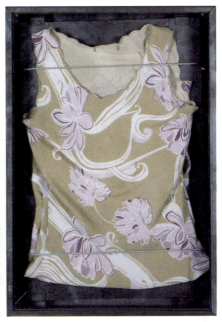

图 4-17　库奈里斯 《水彩》 2010—2011

都具有特殊的意义,"中国物"就如同诉说中国故事的语言,艺术家把湮没在日常状态中的物品寻找出来呈现给观众。(图 4-16)《水彩》(图 4-17)系列作品由 24 块 64 厘米 × 45 厘米的黑色铁板组成,折叠整齐的女性上衣由钢丝固定其上。女性衣物特有的柔软、温暖的质感与金属板之间产生强烈的对比。这样的对比将诸多艺术主题隐含其中。

中国艺术家宋冬与其母亲赵湘源共同完成了作品《物尽其用》(图 4-18),并在 2005 年首次展出。2002 年宋冬父亲去世之后,母亲赵湘源积攒生活用品的习惯愈演愈烈。一万多件日常用品的去留问题成为艺术家与母亲多次发生争吵的原因,这些在他人看来如同垃圾的无用之物却是母亲的精神寄托。最终,宋冬将这些物品变成了大型艺术装置《物尽其用》,既满足了母亲的内心情感需要,也成就了一件出色的现成品艺术品。《物尽其用》除了借收集物品缅怀、填补精神的缺失,更体现了一代中国人的生活哲学:

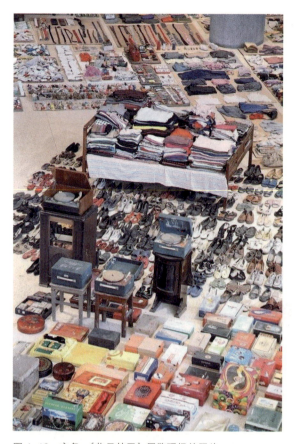

图 4-18 宋冬 《物尽其用》展览现场的照片

物尽其用。这与特殊历史时期的中国现实密切相关,对经历过物资极度匮乏的中国人而言,"物尽其用"是一种生存之道。而 2011 年在尤伦斯当代艺术中心展出的"穷人的智慧"则是宋冬用 2005 年至 2011 年间在北京的胡同和旧货市场收集的老物件制作的系列装置。作品《与树共生》是床的中间"长"出大树,《圈地运动》是废旧衣柜围合成的女性相互"映看"的环境,《与鸽共生》(图 4-19)是屋顶上密密麻麻分割的空间。艺术家以"穷人"视角观察人们与环境抗争的智慧,认为在局促的生活空间里,人们总会运用自己的头脑,去创造幸福的生活,这里面有无奈,更有一种智慧。这些物品是对生命的记录,是对中国近半个世纪的历史和社会剧变的记录,同时充满了某种缅怀的诗意。

材料是构成艺术作品的物质存在,随着人类社会的发展,材料从自然走向人造。无论是机械部件的组合还是软雕塑的产生都源于艺术家对材料的个人选择。材料的人工化带来了材料意义更复杂的解读和构建。材料与媒介之间的关系成为艺术创作最有趣的切入点之一。现成品艺术既是物质材料的构

图 4-19 宋冬
《与鸽共生》
2005—2011

成物，也是意义的表达物。对材料和媒介的自由运用使得艺术家能够在自我意义的建构与社会属性的意义建构之间往复，由此构成了复杂而多样化的创作。材料承担着作品的现实存在，也是视觉形式的最终体现，更是意义产生和生长的"空间"。

思考题

1. 试着从材料和媒介的角度分析一件当代艺术作品。
2. 从"材料"入手的艺术创作与从"观念"入手的艺术创作之间有什么样的关系?

第五章 再现的回归——从视觉到存在

"再现"作为西方视觉艺术的伟大传统为我们提供了丰富的艺术财富。对现实世界的描绘既是一种企图也是一种方式,不同的时代和文化背景有不同的"再现"方式。从视觉的模仿到感受的重新唤起,再到社会关系的无形显现,直至直接"介入",一系列的改变都是艺术家们呈现给我们的"再现"。本章将围绕"再现"从以下几个方面展开论述。

一、基于"科学精神"的西方艺术传统和基于中国传统文化的"写意"都是"再现",只是图式构建的方式不同。"再现"从一开始就具有多样性。

二、超越了"视觉再现"的"再现艺术"是对人的感受、回忆的再现,也是对知觉关系的再现,更是试图揭示社会现实的再现。当代艺术家不再受媒介的限制,他们利用各种手段来让观众"身临其境"。

三、艺术家不止于对社会现实的再现,更以自己的创作来"介入"社会现实,制造事件,制造偶然。作品与观众不再是保持"观看距离"的主体与客体,而是彼此影响的"同在"。

"真实"的再现

再现(represent),指将存在之物再次显现。西方古典艺术,无论绘画还是雕塑都可以被看作一种再现的艺术。"再现"在艺术创作中既指一种创作者的创作意图,即用具体媒介手段去描绘、制作现实中的对象和场景,也指一种能够带来真实感的表现手段。以西方艺术为例,古希腊雕塑的创作主旨为"模仿自然",即客观真实地模仿客观对象,以再现客观事物的真实形态为主要目的。而绘画是对雕塑的一种平面转化,是制造视错觉,从而带来"再现"的结果。因此,再现的第二层含义,也就是具体的表现手段、方式,是为了能够逼真地描摹并将显示对象重新塑造出来,无论是在三维空间中,还是在二维平面上。而在文艺复兴之后,透视学、解剖学、

色彩学等学科方面的研究都使得绘画的技巧日益完善，能够逼真再现自然景色与人物的复杂结构。掌握了这一技巧的艺术家成功让想象的场景和对象真实地显现，让观看者产生这一切仿佛真实发生的感觉。许多描绘宗教神话题材的作品非常好地体现了这一点，比如米开朗基罗的《最后的审判》（图 5-1）。因此，我们可以做出这样的区分：再现既是一种创作题材和内容——描绘现实的、真实存在的对象，也指一种技巧手段——利用透视、光影、色彩等让真实感产生。以真实的对象为描绘对象与表现手法的写实是需要区分对待的。例如，印象派绘画是以真实对象——户外风景、人物

图 5-1 米开朗基罗
《最后的审判》
1534—1541

为描绘对象的绘画,在内容和题材上依然是再现的,但是其表现手法却有别于古典绘画的"写实"。而随后出现的现代主义绘画流派则在绘画方式上与写实技巧愈行愈远。

绘画对象的真实和绘画表现手段的真实都囊括在"写实"这一概念中,而这种"写实"精神源自西方人的文化传统:科学理性精神,主体对客体进行研究,通过实验求证来把握对象。注重客观性的研究方式同样体现在了艺术创作中,这可以在古典绘画技巧生成的过程中看到,如前文提到的光学仪器在绘画中的应用、透视法的发明等,都是大量研究和实验的结果。这种科学理性的精神同样存在于很多现当代艺术家的创作中,他们对某一种媒介技巧或材料旷日持久地研究、尝试,以某种逻辑关系来推动自己的创作。

基于这样一种科学精神的再现,某种程度上是将主体(人)的非视觉感官以及精神和感受排除在外的一种创作,而这恰是日后西方现代主义艺术中的表现主义艺术家们着力的方面。表现主义艺术通过创作传达的正是人的内心情感、情绪,其绘画方式更加遵从内心而不再以传统再现技巧作为标准,其对心理的兴趣,对人的内在的兴趣大于对外在现实的关注。很有趣的一种对应是中国传统艺术中的"写意"。无论是"心师造化"还是"三远说"都体现出中国古代的艺术家在观看自然或现实对象时带有个人的主观性,他们以心理加工为基础,在创作中不只关注视觉所见。(图 5-2)国画大师李可染就说过:"中国画不只包括视觉,也包括直觉。所知、所见、所想。"中国画在空间构建上也更自由,常常将流动的、不同视觉角度的所见进行重组。中国传统绘画的创作方式既不是西方视觉再现的模仿,也不能简单归为西方语境的"表现",因为中国传统绘画并非专注于对情绪、感情的表现。如"三远说"讨论的是对"观看"经验的表现,只是这种表现带有主观的方式。由这种方式构成的绘画空间不是单眼视角的复制,而将"仰山巅,窥山后,望远山"几种不同视觉进行了组织。"再现"如果是指对某种对象的再次呈现,那么,视觉的再现既可以是对画家视角的此时此地的技术性模拟,

也可以是对不同视觉印象的组织。我们也许可以这样来理解，客观与主观的比例决定了对再现的界定。写实再现的方式是"更客观"的方式，而无论西方表现主义还是中国的写意都有更多主观的成分介入。

这永远处于一种转化中，写实绘画抑或摄影，对它们客观性的认知也是文明教化的结果，"纯真之眼"[1]并不存在。西方人类学家给原始生活状态下的印第安人拍摄照片，照片在印第安人的眼中是各种奇怪形状的组合，他们无法辨认出自己的模样。这验证了贡布里希的图式说：再现同样是一种通过具体媒介语言转化的图式，它是依赖于视觉的，对表象世界进行描绘的一种图式，是对有形的再现，也是以教化为基础才能实现的再现。

图 5-2　黄公望　《丹崖玉树图》　元

[1] 纯真之眼，指不带有任何先入之见地观看艺术品，就像完全不谙世事的孩子。约翰·拉斯金（John Ruskin）提出此概念用以辩护其将艺术史解释为向视觉真实性进展的论断，而贡布里希认为世界上不存在"纯真之眼"。

"巴黎的空气"也是一种再现

以再现的方式创作的绘画在西方 20 世纪的艺术环境中日渐式微,潜意识、情绪、观念等无形的内容成为艺术表达的对象。表现主义、超现实主义、立体派等现代艺术流派都有各自的艺术理念或宣言,怎么思考、如何感受决定了怎么观看、如何创作。

"再现"并没有从艺术创作中消失,它以一种新的方式存在着。如果说观念化的趋势从现代主义艺术就已经开始,那么,当代艺术的观念化达到了前所未有的高峰。杜尚被奉为后现代主义艺术的教父,他的作品尝试将意义的解读作为观众欣赏的关键。给蒙娜丽莎加上胡须显然不是为了让她看上去更美,而是一种个人化的戏谑。(图 5-3)杜尚在作品中将不同的文化符号进行了联系,观众如果能够解读出这种隐含在作品中的关联,就会产生一种"想法"上的审美感受,艺术家为观众提供了一种思考的乐趣。这种思考可能是基于知识层面的,也可能是基于感受层面的。以杜尚的另一件作品《50 毫升巴黎的空气》(图 5-4)为例。一座城市拥有的建筑、艺术、历史文化,以及在这座城市里发生的故事和生活在这里的人都由一瓶"空气"代表了。杜尚在所有对巴黎有想象、向往

图 5-3 杜尚 《带胡须的蒙娜丽莎》 1917

或回忆的人们与这座城市之间建立了一种关联。这个小小的透明玻璃瓶能够随身携带，巴黎的浪漫和与之相关的感觉仿佛可以在任何地方、任何时间被重新唤起。也许正是因为这种"空"的状态，每个观看这件作品的人都可以有自己的幻想和建立联系的可能性。这样一种依赖观看者自身联想形成的身临其境的感受，是否可以被看作一种"无形的再现"呢？这种再现不发生在有形的现实世界里，而发生在每个人的头脑中。

图 5-4　杜尚《50 毫升巴黎的空气》 1919

"伪造者"与知觉的"关系"

柏拉图在《理想国》中提出要将艺术家逐出理想国，因为他们是"伪造者"。对柏拉图而言，我们所在的这个世俗世界是一个虚假的存在，是对"真理"的一种模仿，而艺术家对这个"不真"的世界的模仿其实是利用技巧来"欺骗"观众的眼睛。他认为，艺术作品只是对表面的描画，而不是真实，它们会迷惑人，让人们耽于对感官的感受而远离对真理的思索。对"真理"的追求是西方哲学的传统，也是艺术潜在的目的和野

图 5-5　唐纳德·贾德　《无题》　1982—1986

心。西方古典哲学对唯物与唯心的争论被现象学取代之后,"真实"究竟是存在的实体抑或某种"绝对精神"[1]的映射这个终极问题被暂时悬置。人如何感知这个世界?在人的层面,世界是怎样的?梅洛-庞蒂的《知觉现象学》对此进行了探讨。他认为,知觉是"含糊"和"不确定"的,它区别于理性思维,无法量化。科学的描述、仪器测量、标准化数据无法将其记录。以视觉为例,光学和几何学仅能构造出视网膜对外界的印象,但人的真实视觉要复杂得多。记忆、身体的平衡、大脑统合信息的方式都会影响我们的视觉。正如艺术家罗伯特·莫里斯所说:"单一、纯粹、感知,不能被精确地予以转达,因为我们在任何给定的情境中,总是同时知觉到不止一样东西:如果是颜色,那么同样有维度;如果是平

[1]绝对精神:哲学家黑格尔提出的概念,指客观独立存在的某种宇宙精神。它脱离人与客观世界存在,以概念形式表现,它是先于自然界和人类社会的永恒存在,是宇宙万物的内在本质和核心。

面，那么同样有质感。"[1] 这种整体感很难用科学描述。作品的整体性既包括作品本身的"全部"，也包括它们在共同所处的场域中构建的关系。在这里，创作不再是作品本身，而是与周围环境的关联，作品所呈现的不再是视网膜的映像而是知觉的"关系"。以此为出发点进行的艺术创作，如极简主义雕塑，看起来完全与"再现"无关，其实却是另一种"再现"。它们再现的不是视觉，而是知觉，是一种关系。（图5-5）想象一下，如果柏拉图看见了这样的作品，是否会重新考虑将艺术家逐出理想国呢？

另一种"真实"的再现

当代艺术的社会性是时代的映射，也是艺术发展的趋势。对社会的关注是真正实现对个人的关注的基础。正如本书第一章所述，当代艺术不仅突破了艺术对视网膜的模仿，也超越了对个体内在的孤独探索，体现出对群体、社会、政治和事件的关注。在这样的创作语境中，"再现"的意涵为何？西班牙行为艺术家圣地亚哥·西耶拉（Santiago Sierra）的作品对此进行了回应。以《四个人身上160厘米长的文身线》（图5-6）为例，这件作品看似荒唐，实则是对当下社会雇佣关系的一种"再现"。在这件作品中，艺术家是拥有钱和资源的人，而参加这次行为艺术的人被金钱吸引，自愿完成艺术家要求的令自己身体不适、思想上也不能理解的工作。（艺术家不对参与者进行说明。）这样一种关系和日常生活中的劳工雇佣关系其实没有太大区别，出钱的人与需要钱的人之间会产生权力关系。为了获得金钱，人们从事会对身心产生伤害的工作，且并不真正理解自己所做的工作。这种情景在"血汗工厂"中几乎每天都在上演。艺术家通过创作，再现了这样一种"社会关系"。

[1] 转引自舒志锋著，《知觉与物性：梅洛－庞蒂与极简主义艺术》，《美术研究》2019年第4期，第125—126页。

图 5-6　圣地亚哥·西耶拉《四个人身上 160 厘米长的文身线》2000　　图 5-7　李永骏《散步》2002

韩国艺术家李永骏在公共艺术作品《散步》(图 5-7)中用艺术化的手段将城市淘汰的有轨电车车厢进行了"复制",承载曾经生活经验的物品作为一个符号唤起了进入这个作品中的人们的回忆。和杜尚的"巴黎的空气"一样,艺术家通过物件、环境的营造唤起了人们"身临其境"的感觉。无论是再现社会经济关系,还是逝去的回忆,当代艺术作品为我们呈现了一种"无形的再现",是对社会状态清晰地提取,辛辣地讽刺,细腻地保护。

社会和历史的"显现"

艺术家将目光投向社会,以社会学调查、田野记录的方式来观察、记录他们"得到"的信息,并以艺术的独特方式进行呈现。在概念艺术家伯恩·贝歇(Bernd Becher)和希拉·贝歇(Hilla Becher)的作品《水塔》(图 5-8)中,建筑物超然中立,艺术家根据建筑的功能和样式编排照片。这种将图片作为文献陈列的方式类似社会学研究方法。该作品使印象中约定俗成用于承担社会功能的建筑物有了一种类似"匿名雕塑"的感觉,被艺术作品

启发的人们在日常生活中看待城市建筑的感受也随之发生了改变。当代艺术强调对现实、对社会历史的关注,但艺术家个人的风格依然会为创作注入强大的感性。法国艺术家克里斯蒂安·波尔坦斯基(Christian Boltanski)的装置作品关注"死亡":老照片、各种生活场景的照片、旧饼干盒整齐地堆砌,家居用品像证物一般陈列在橱窗中,照片中面目模糊的孩子是二战中失踪的犹太儿童,照射在照片上的灯光营造出审讯室的氛围,这一切共同构

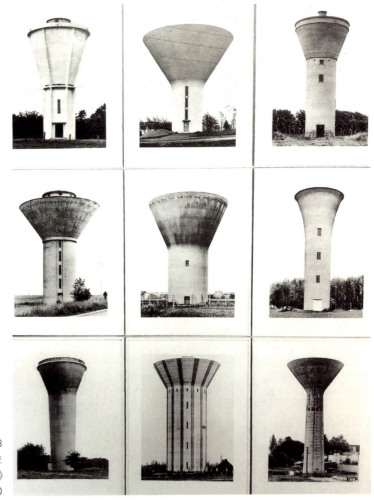

图 5-8
伯恩和希拉
《水塔》
1980

图 5-9　克里斯蒂安·波尔坦斯基　《祭坛》系列
2018 上海"忆所"展览现场

成了人们对纳粹大屠杀的联想。（图 5-9）艺术家曾解释说："饼干盒是一个极简的物体，但如果我用这种饼干盒而不是钢制的盒，那是因为饼干盒是带有情感的物体，它能够唤起西方人所共有的熟悉感。它使人们想到基本的保护想法（孩子们通常用这个盒子收藏他们的小宝贝），葬礼上的骨灰盒，以及更普遍的储藏的想法。我不想观看我作品的观众发现什么，而是想让他们认识它、并占有它。"[1] 艺术家并非要让观众记住什么，具体的历史事件并非属于每一个人，但它能唤起我们每个人最久远的记忆，以及留存在记忆中的对我们来说极为私密的东西。

如果说波尔坦斯基的作品是对过去的呈现，那么黄庆军的《家当》（图 5-10）则是对中国人近 20 年当代社会生活的记录。该作品有 102 户参与者，他们应艺术家邀请与自己的所有家当一起合影。不同身份、背景的人与他们的"物品"一同展现给了观众。《家当》成为世界认识中国的一个窗口，每个个体的生活方式、物质状况、处境、性格喜好等都呈现在了照片之中。摄影者只是提供了一个契机，但没有参与"制作"任何东西，"艺术家不在场"

[1] [美] 费恩伯格著，《艺术史：1940 年至今天》，陈颖、姚岚、郑念缇译，上海：上海社会科学院出版社，2015 年 4 月版，第 476 页。

图 5-10 黄庆军 《家当》 2011

指的正是这样的一种创作方式：创作者记录、联系、呈现、映射，但其本人的态度、情感完全不出现在作品中，或者说作品的生成与作者本人的意志没有太大的关系。艺术家更像是一个"旁观者"，一个"机关"的触发者，之后的过程与结果是这个"机关"自然生成的，而非人为控制。正如本书第二章中提到的，后现代主义对权威的颠覆发生在社会文化各个领域：学校教育方式的改革，社会民主化的推进，亚文化和边缘化人群的表达，等等。这些都体现了对社会各方面既定框架和标准的一种审视与反思，而艺术创作是这一过程的显现。"艺术家不在场"某种程度上是观者胜利的体现，是曾经作为"权威"的作者的暂时性退场。艺术家开始更多关注他人与社会的共同回忆。艺术家以"显现者"的姿态存在，而这些"显现"的背后是艺术试图改变社会、改变人的设想。

波德莱尔的《恶之花》与艺术的"偶然"

　　艺术创作不再限于某种媒介，艺术成为对这个世界所发生的一切进行解读和呈现的方式，艺术的形式在当代变得更加多元并常常跨媒介。艺术力图"再现"的不只是显而易见的视觉外观，更是一个时刻在发生、消失，千头万绪且充满偶然和意外的层叠交错的过程。古典艺术所呈现的前现代社会生活中静谧、稳定、缓慢的那部分图景已经不复存在，虽然很多人会对那样的世界产生眷顾之情，但它们的确是"昨日的世界"[1]，一去不返。现代主义从产生之初就充满了一种强烈的"运动感"，一种变化多端的、嘈杂的感觉。大城市兴起，工业化带来人群的汇聚，混乱、偶然变成日常。机器的轰鸣，人流的移动，城市的变化，一切的一切都是偶然，都是不可预测的改变。正如波德莱尔（Baudelaire）《恶之花》中的描述："也许你我终将行踪不明，但是你该知道我曾因你动情，不要把一个阶段幻想得很好，而又去幻想等待后的结果。那样只会充满依赖。我的心思不为谁而停留，而心总要为谁而跳动。"诗人波德莱尔敏感地指出了19世纪末西方人面对的是"现代"，而"现代性就是过渡、短暂、偶然，就是艺术的另一半，另一半是永恒与不变"[2]。波德莱尔作品中描绘的现代巴黎充满了偶然和片刻感。事件不再显现为连续不断的景象，而只是断片、残景。人们在街头漫游，捕捉种种独特的瞬间景象，寻找意想不到的惊奇。而正是从这样的感受——焦虑、骚动、眩晕和昏乱，各种经验可能性的扩展及道德界限和个人约束的破坏，自我放大和自我混乱，街上及灵魂的幻象中，诞生了现代的感受能力。这样的感受从现代一直延续到当代。

[1]《昨日的世界：一个欧洲人的回忆》是奥地利作家斯蒂芬·茨威格创作的自传体文学作品。
[2][法]波德莱尔著，《1846年的沙龙：波德莱尔美学论文选》，郭宏安译，桂林：广西师范大学出版社，2002年11月版，第424页。

艺术创作本身就是偶然性的显现，是一系列事件的制造。在此，艺术不是为了得到一个视觉样本，一个观看的结果。波德莱尔在《恶之花》中呈现的具有视觉性的诗句是对某种"景象"的描绘，虽然它是不完整的、片段的。当代艺术中的偶发艺术在某种程度上开启了一种非视觉优先的、沉浸式的、感知性的创作。受到杜尚、达达主义和禅宗思想影响的约翰·凯奇1952年在黑山学院组织了一次表演——《剧场表演1号》，也被称为"事件"。这次表演被看作偶发艺术的开端。在观众面前，M. C. 理查兹（M. C. Richards）和查尔斯·奥尔森（Charles Olson）各自在一架梯子上朗诵自己的诗歌，劳申伯格在操作留声机播放音乐，而他的白色绘画被悬挂在上方。同时，肯宁汉（Cunningham）在观众座位间舞蹈，凯奇则坐在一架梯子上读着关于音乐和禅宗关系的文章。艺术家在这件作品中设定了框架和过程，但现场表演的发生和效果是完全偶然的。观众在观看这个作品时会基于自己的感受形成艺术判断。凯奇认为，艺术的卓越之处在于激发日常生活中的灵感和认识，艺术与生活的边界在他的作品中被模糊了。偶发艺术让参与者去体验偶然性，体验日常生活中最熟悉也最陌生的感觉。通过以艺术化的方式呈现日常感知，艺术家开辟了一个实验的场所和语境。与环境高度关联，与观众互动，以及多种媒介的同时使用，这些创作方式都被日后的当代艺术家采用——作为一种现实的隐喻，也作为拓展艺术手段的催化剂。

艺术成为"事件"

阿根廷女艺术家玛塔·米努辛（Marta Minujín）将偶发艺术与新媒体结合，在1966年策划了一个宏大的偶发艺术项目《三个国家的偶发》（图5-11）。这件作品在阿根廷布宜诺斯艾利斯、美国纽约和德国科隆同时进行。

图 5-11　玛塔·米努辛　《三个国家的偶发》　多媒体行为表演　1966

艺术家在广播、电视等媒体上制造了一个事件：事先挑选好的 120 人在家中拍摄一段视频，视频记录了他们被媒体入侵的场面。随后分两次让 60 位名人观看电视并对媒体进行评论，11 天之后再让他们回到原地观看自己此前发表评论时被拍摄下的视频。所有这一切都在电视上对公众播放。这件作品成了一个社会媒体事件。媒体中的真实，媒体中人们的反应，对媒体的怀疑，这些都又出现在了媒体中。艺术作品本身成了一个基于环境产生的过程性的经历和偶然的事件。许多行为艺术作品都具有这一特点。女艺术家圣·奥赫兰（Saint Orlan）通过不断整容来改变自己的容貌，以期接近波提切利绘画中的维纳斯的形象。（图 5-12）艺术家维托·阿孔奇（Vito Acconci）随机跟踪路人，直到他们进入私人场所。阿布拉莫维奇在作品《角色互换》中与一位妓女进行了身份的互换，展览期间，她们到对方的工作场所代替彼此进行"工作"。这些行为艺术作品都可以看作随机事件的制造，社会问题、个人的处境、女性审美标准等主题都包含在这些"事件"中。

图 5-12
圣·奥赫兰
《圣·奥赫兰的重生》
1990

阿布拉莫维奇的《艺术家在场》（图 5-13）是一个典型的行为艺术"事件"。2010 年，纽约现代艺术博物馆为艺术家举办了个人回顾展。在展览现场，阿布拉莫维奇完成了行为艺术作品《艺术家在场》。"艺术家在场"这个题目一方面指出了一个事实：该作品由艺术家本人在现场完成，创作者"在场"。另一方面，这个名称也暗示了一种经由艺术家本人而产生的"场域"。在这件作品中，艺术家与每个参与者在展厅中央面对面相向而坐，对视 15 分钟。观众们为这件作品着迷，为了能得到参与机会，很多人前一夜就在美术馆门口排队。大量人群聚集到美术馆，众多的媒体报道让这件作品在世界各地被知晓，事件性由此产生。历时 736 个小时的静坐，每天在众人的围观

图 5-13　阿布拉莫维奇 《艺术家在场》 2010

下,与许许多多的陌生人对视,这样一件充满仪式感的作品在公众空间中构筑了一种极度的私密性,而这恰好可以看作我们这个时代的隐喻。大城市每天充满陌生的人群,每一个身在其中的个体都在寻求一种栖身之感,希望建立与他人的亲密关系。与艺术家 15 分钟的对视,其实是与自我对视的时间,这个空置的、凝固的 15 分钟将参与者的自我进行了"再现"。艺术家经由自己的专注,通过目光的投射带来了一个将观众与周围真实空间隔离的片刻,被日常生活的忙碌和各种遭遇、经历包裹的个体得到了片刻的出离。这是一个尝试对生活在当代的人的内在境况进行显现的作品。它无疑具有很强的社会性,得到了来自公众的大量关注,同时它又具有非常强烈的个人性,呈现了一种由艺术家赋予的私密连接产生的"在场"。

瑞士艺术家组合彼得·菲茨利(Peter Fischli)与大卫·威斯(David Weiss)拍摄的短片《万物必经之途》是另一种方式的"事件"。艺术家设置了一系列物品道具:水桶、橡皮轮胎、塑料杯、绳子、气球等等。然后

通过化学反应和火药作用让它们依次滚动、旋转、跌落、溢出、燃烧等等，每个物品运动终止时都会触发下一个物品的运动。在 30 分钟内，连续发生了一连串实时事件。"为了取得多米诺效应，所有物品的设计都依赖于时间而非故事情节，因此我们可把整个作品看作一个计时器或钟表。"[1]这件影像作品再现了我们对时间的真实体验，并且是通过对"事件"的设计与触发来完成的。

描绘一个事件不及制造一个事件，叙述偶然不及制造偶然。当代艺术的"再现"超越了视觉层面，距离消失了，大家身在其中，一起来经历。这是对"存在"的显现，是一种对"感同身受"的追求。然而，一旦艺术与生活的边界开始模糊，虚无感也随之而来。关于我们身处的这个世界，如何认真思考，如何有所改变，是很多艺术家持续关注的问题。

景观社会与情境主义

法国哲学家居伊·德波（Guy Debord）在 1967 年出版了《景观社会》一书，他在书中围绕"景观社会"这一概念对晚期资本主义社会的面貌进行了描述和预言。"景观"（landscape）一词，原指风景、景色，也指对某个对象做景观化美化。对"景观"一词的解释存在两种分离：距离上的遥远——只能远观模糊的面貌而无法真正接触，以及被表象装扮的一种无法看到本质的隔离。而"分离性"正是德波对资本主义社会现实的分析。例如，生产者与他所生产的物品的分离，生产者之间交往的分离，以及闲暇时间将人与现实的分离。德波用"景观社会"来描述西方资本主义经济文化构建出的社会

[1][美]费恩伯格著，《艺术史：1940 年至今天》，陈颖、姚岚、郑念缇译，上海：上海社会科学院出版社，2015 年 4 月版，第 124 页。

现实:"分离"无处不在,"表象"充斥各种空间。生活在其中的人们被无数商品(现成的、由图像包装的)所包围,对世界的理解更多来自媒体的宣传和流行文化。时至今日,人们甚至都不再面对真实的商品,而是通过屏幕提供的"图像"符号来进行选择。互联网的发展和媒体的发达进一步强化了人与周遭世界的"分离",我们越来越难以与自然发生关联,难以与其他人发生紧密的关联,孤独、疏离、隔膜成为普遍性状态,而创造力、行动力、社会关系的建构被消费控制着。如马尔库塞所说:"正像人们指导或察觉到广告和政治演讲未必是真的或正确的,但还是要去听、去读甚至让自己受其指导一样,人们接受传统价值观念并使之成为自己的精神武器。如果大众传播媒介能把艺术、政治、宗教、哲学同商业和谐乃至天衣无缝地融合在一起的话,它们就将使这些文化领域具备一个共同特征——商品形式。"[1]因此,在景观社会中,人们生活在"伪真实"之中,被动地接受外部信息,被"景观"操控。德波认为,人们必须超越、突破这种"虚假"状态。

1957年,德波创立情境主义国际组织,它的相关思想成为20世纪中后期欧洲最重要的社会文化思潮,直接影响了欧洲的当代先锋艺术,也直接催生了德波的《景观社会》一书。情境主义的艺术沿袭了达达主义、未来主义、超现实主义等现代主义先锋艺术的特点——对现实的批判与抽离。以达达主义为例,艺术家大多作为一战的亲历者对当时的社会现实进行反思,他们的作品更像是一种宣泄。他们将各种已有的艺术形式无意义地混合,这种"胡闹"的做法打破了观众对艺术的熟悉感,刺激观众面对绝望的情绪并反思。而超现实主义则在文学、绘画创作中以另一种方式与观众熟悉的形式产生分离。梦境、潜意识、难以说明和理解的内容让他们的艺术作品给观众带来一种与"日常现实"有巨大差别的感知。上述艺术流派都对现实进行了"变革",这正是情境主义国际的追求。此外,实验艺术家国际、字母主义运

[1] 转引自张艳著,《德波景观社会理论的建构逻辑及反思》,《文化创新比较研究》第26期,第35页。

动和字母主义国际,以及包豪斯印象运动国际等先锋团体也都对其产生了影响,它们都试图以先锋的艺术方式反抗、改造异化的西方社会现实。

创造新的城市环境成为一种策略。情境主义者提出的"总体都市主义"理论认为:建筑会直接影响居住在其中的人的存在,这种影响巨大而潜在。对建筑的批判成为对生活进行批判的新途径。以此为基础的"总体都市主义"将整个城市的规划、设计作为会对生活在其中的人们产生影响的重要批判对象。除了可见的物质对象——建筑、街道,情境主义国际还致力于将艺术与政治结合,通过各种活动来实现他们的理想,如创办杂志《冬宴》《情景主义国际》,印刷各种宣传册、剪贴簿,组织演讲,召开会议,举办艺术展览、建筑和城市规划展,拍摄电影,等等。所有这些都是在努力扩大其思想的流传,以加强对民众的影响。

"介入"的艺术

以艺术的方式将生活在"景观"中的人从日常习惯的颠倒状态中脱离出来,这类似一种"间离":以夸张的、与周围环境格格不入的方式突然介入空间,介入活动,介入人们的日常行为,对一个"景观环境"进行破坏,让人们在习惯性的状态中受到突然的冲击,产生中断感,进而意识到现实的荒诞和不真实,使反思成为可能,为自我觉醒带来契机。2001年的威尼斯双年展上,西耶拉策划了作品《付钱让你把头发染成金色》(图5-14)。艺术家付给当地133名非法街头商贩每人约60美元,让他们将自己的头发染成金色。展览开幕当天,西耶拉将自己在军械库的展览场地提供给其中一部分商贩,让他们在展厅中销售高仿名牌包。非法商贩进入了展览体制之内,他们的金色头发如此醒目,不断强调着自身的特殊存在。高雅文化和市井生活被强行结合,这样的方式是对艺术展览环境的一种"破坏",是将一种"对

图 5-14　西耶拉 《付钱让你把头发染成金色》 2001 年威尼斯双年展现场行为表演

抗性关系"显现在现场,让观众不得不去面对。

　　情镜主义国际影响下的艺术创作与日常现实的关系不是视觉上的再现,也不是对现实事件或关系的再现,而是一种对现实的直接"介入"或者说"改变"的企图。艺术直接参与并改变了现实的某些活动、环境,甚至是政治决策。例如在作品《漂流》中,艺术家邀请政府相关部门的领导一同坐游船在城市的河面漂流,共同讨论如何解决城市中存在的各种问题。艺术家提供了一个"间离"的环境,环境的改变对讨论问题产生了影响。在熟悉的日常办公环境中一直未能达成一致的事情在这里却顺利完成了,城市边缘人口的安置问题因为艺术行为的介入而得到了解决。

　　"社会艺术"作为一种在地项目的方式,是指艺术家们在不同的地区策划与当地人一同来创作艺术作品的活动。作品在社区环境中呈现或融入街道、建筑。艺术家与当地人一同生活、工作,这样一种"介入"为人们提供了一个区别于日常的交流空间。在这一过程中,人们的观念、看问题的角度会受到影响而产生改变的可能。艺术融入了生活,艺术与日常紧密联系在了一起。1945 年让·杜布菲(Jean Dubuffet)就曾提到:艺术是没有定义限制的。在他看来,说话可以是艺术,行走可以是艺术,优雅地吸烟、吹吐烟雾也可以是艺术。诱惑是艺术,跳华尔兹是艺术,烤一只鸡也是艺术。而伊夫·克莱因在 10 年之后重提了相同的观点:生命本身是绝对的艺术。再 10 年之后,

约瑟夫·博伊斯做了类似的论述：只有当人意识到他是一个具有创造性的、艺术的存在时，他才真正地活着。所以，如果人是拥有自觉意志的，那么即使削土豆皮也是艺术。艺术与生活彻底融合为一体，只要生活着的人就具有艺术的意识。

"再现"作为西方古典艺术的精髓，基于对对象具有科学精神的研究和高超技巧的积累，也是我们与对象世界关系的显现。随着人类认知的发展，对无形的精神世界的"再现"成为艺术创作的重要部分。把人与环境作为整体的意识和对社会的关注让"再现"不再仅与视觉性相关，而成为对真实的揭示。无论历史还是社会现实，都成为艺术"再现"的对象。艺术家不仅仅显现"真实"，还试图改变"现实"，"再现"介入了真实世界的偶发性和事件。

思考题

1. 从视觉上说，"再现"的标准是什么？这种标准在不同时期和环境中一样吗？
2. 以艺术作品为例，试着分析作品"无形"的再现有哪些？
3. 艺术家为什么要用"事件"来完成自己的作品？

第六章 短暂的渴望——时间与场所

时间与空间是我们感知、把握自己和世界的最基本维度，所有事物都置身于这两者编织的网络中。以现象学的观点来看待一件艺术作品，它可以是作为物体的存在，可以是作为特定形式的存在，也可以是作为某种意义象征的存在。这些不同的角度为作品带来不同的时间维度，永恒既指"时间"这一艺术主题的始终在场，也指无数凝视的瞬间所构成的观看的永恒。

场所是纳入了时间的意义叠加的空间概念。与时间一样，我们所在之处也是由无数暂时组成的永恒，消逝的人、事物都经由"场所"停留在空间中。在这一章中，我们通过分析一系列具有代表性的当代艺术作品，来呈现"时间"这一主题是如何出现在作品中的，它以怎样的方式作用于创作，这些方式与古典作品有怎样的关联。紧密关联作品与环境，基于对环境的研究进行空间创作是场所观念下当代艺术的生成方式。艺术家通过各种手段介入空间，创造空间。

瞬间与永恒——艺术作品的时间性

即便是在图像传播异常便捷，人们能够通过电脑、手机屏幕看到各处古迹和各种艺术珍品的今天，每年依然有成千上万的人从各地涌入卢浮宫、大都会、故宫等博物馆参观艺术作品。古老的时间透过观众的目光，触及他们的内心。这种迷恋是将自己的短暂人生与更久远的事物产生联系所带来的满足与慰藉。正如海德格尔（Heidegger）所说："时间是一切存在之领会的地平线，一切存在都是'在时间中的存在'。"时间与存在紧密相连，而当短暂存在的"我"去凝视一件拥有上百、上千年历史的艺术作品时，它的存在及附着其上的时间无疑也成为我感受的对象。

传统美学从"实存"的角度对艺术作品和美进行本体论和认识论的研究，现象学的观念则指出那个被称作艺术作品的实在是如何向你——一个

第六章｜短暂的渴望　127

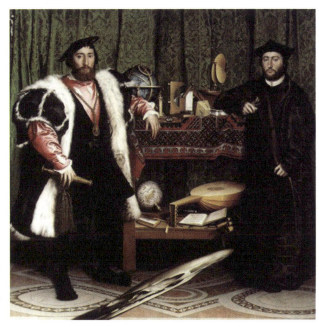

图 6-1
小汉斯·荷尔拜因
《大使们／两个外交官》
1533

领会其存在者之存在的此在——显现自身的。艺术作品作为被创作出来的存在，是一个精神化了的实体，它以"它所不是的方式"在场，它在物体、形式、象征几者之间游移，关键在于如何"言说"，在于各种"力"的对抗而产生的"力的场"，这种力的动态决定着艺术作品的时间性。艺术作品的存在是一种绵延，艺术作品的每一个元素都具有时间性，各要素之间的力会在一次次被观看的过程中，一次次形成新的时间场。因此，艺术作品是由一个个"瞬间"构成的"永恒"。这样一次次绽放的"瞬间"也意味着"改写"的永恒：艺术作品的意义和价值在时间维度中不断"重生"。"时间"蕴含在古代的艺术作品中，作为一件"物品"，艺术作品既是经历了真实的时间的结果，也体现了历史发展带来的文化、意义和附加的"场"的变化。这些变化为我们重新看待这件艺术作品提供条件，让它的"重生"成为可能。观众每一次观赏古老作品时体验到的时间就包括上述两个方面的内涵，即自然的时间和文化的时间。例如，在荷兰著名画家小汉斯·荷尔拜因

（Hans Holbein the Younger）的作品《大使们／两个外交官》（图6-1）中，画家在两个人物中间描绘了一个严重变形的骷髅形象，它是"死亡的永恒"的象征。将时间、死亡这样的主题融入创作的艺术作品不在少数，当今天的观众再欣赏这样的作品时，除了在内容上领会关于死亡的含义，还会产生一种不同时代人们关于死亡看法的对照感，而这正是一幅作品本身的时间性所带来的。

凝固的瞬间与时钟

在现当代艺术作品中，艺术家以时间性作为主题，或是将对时间的思考作为创作动机的现象非常普遍。在1980年后的当代艺术中，时间是非常盛行的主题。新的技术和媒介更好地帮助了艺术家来显现"时间"。海德·法斯纳科特（Heide Fasnacht）的雕塑《爆破》以一种短暂、转瞬即逝的感觉制造出了某种具有矛盾性的永恒意味。艺术家用摄影技术记录真实楼房爆破的瞬间，然后利用泡沫聚乙烯和氯汀橡胶将这一情景凝固。她再现了一个"瞬间"。法斯纳科特的一系列作品都是对"瞬间"的视觉化呈现，大火、间歇泉、爆破……虽然可以被略微察觉，但几乎无法以任何稳定、传统的方式使其变成形象化、可视化的事物。而在这样的瞬间中，包含了多重的时间维度。以《爆破》为例，作品描绘了真实的爆炸，这是一个真实的瞬间；作品以雕塑的方式呈现，本身是静止的，是凝固的时间；观众欣赏这件作品时，在其四周移动观看，所体验的时间又是新的时间。呈现爆炸的静态雕塑的不真实感同时也隐喻了人们想要把控时间的徒劳，而这种企图本身又具有一种永恒的意味。

永恒的时间是由一个个瞬间组成的，克里斯蒂安·马克雷（Christian Marclay）的影像作品《时钟》（图6-2）正是这样一部宏大且工作量惊人

的作品。这件影像作品长达 24 小时,展厅大屏幕上播放的是由无数电影镜头剪辑而成的电影。这些电影镜头全部是关于时间的,各种钟表、屏幕显示的时间,这些电影中显示时间的镜头以一种不可思议的方式被组合在了一起——与真实的时间完全对应。也就是说,观众在观看这部作品时,从屏幕上看到的时间正好就是自己所处的真实时间。这部令人惊叹的作品将无数个电影中的瞬间与现实中的时刻进行了联系和对应,电影没有具体的内容,只有一个个关于时间的片段。作品每一个镜头的背后都隐含着一个具体的电影,一个由电影营造的时间,以及这个镜头在电影中所呈现的时间和叙事。故事中的时间、电影本身的时间在此与展览的时间共同构成了一种时间的场。而每一位观众的个人观展时间与这部作品又构成了各不相同的时间关系。此时此刻、电影故事情节中的时间、电影本身的时间不断地通过千千万万的观众的参观而构建出关系。瞬间编织出永恒,每一天的 24 个小时不停地循环往复,因此这也是一件"永恒"进行的作品。瞬间与永恒被

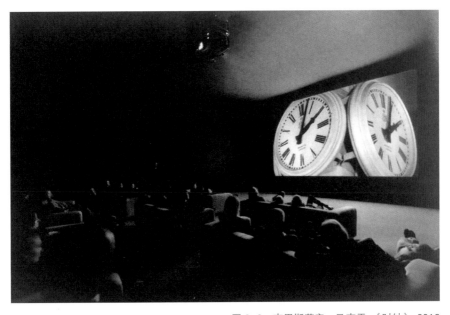

图 6-2　克里斯蒂安·马克雷《时钟》2010

多重性地建构于这件作品中,你的瞬间,我的瞬间,过去的瞬间,现在的瞬间,继续发生的瞬间……而时间的联系、辨识和回忆也是我们所有人的永恒。艺术家精心地将诸多时间元素重合在了这件作品中。

时间的消逝与留存

艺术家奥拉维尔·埃利亚松(Olafur Eliasson)的作品也以一种自然的方式呈现了瞬间与永恒。埃利亚松在巴黎先贤祠广场上放置了12块巨大的来自格陵兰岛的冰块,它们以圆形排列,很容易让人联想到时钟的表盘。冰块每一天都在慢慢融化,因为放置的地点为公共空间,每天都有很多行人路过,看到冰块的变化——逐渐消失。(图6-3)在这件作品中,时间不是以几点几分的方式被标示,而是以自然变化的方式呈现。冰块最后会全部化成水,变为水蒸气直至完全消失。这个过程本身就是时间的视觉化过程,而冰块以钟表刻度的方式来摆放也暗指人类时间的紧迫。时间是会消失的,如果我们继续让气候问题恶化下去,极地冰块将会不断融化。有研究称,每一秒都有10000块从格陵兰岛脱落的冰块融化在大海中,这些水最终会流向全世界,让人类自身的时间岌岌可危。任何漫长的过程都是由一个个短暂的瞬间组合而成的,后果也是如此。

人对时间的体验永远与永恒和偶然的瞬间分不开。时间一分一秒地流逝,四季交替,日月升落如期而至,构成了我们的世界以及我们对时间的体验。希望留存、保留什么的企图一直是人类文明发生的重要动机。弗洛伊德就提出过这样的观点,人类的文明就是为了对抗"死亡"的企图所留下的结果,也就是对抗"时间"的结果。永恒地留存什么是一种"永生"心理的映射。绘画、雕塑都是对"时间性"存在的一种"留住",将某一刻停留,成为一座纪念碑。摄影可能是最成功的保留时间的媒介了,以超长曝光的方式

图 6-3　埃利亚松　《冰钟》　2015

拍摄电影或一个时间段内发生变化的对象是对这一主题最好的呈现。日本艺术家杉本博司（Hiroshi Sugimoto）的系列摄影作品《剧院》（图 6-4）是艺术家 20 世纪 70 年代在美国各地的老式电影院进行的"时间"的拍摄。照相机面对放映的电影保持快门开启，为整部电影"拍摄"照片。长时间曝光拍摄的电影屏幕呈现一片白色，这就是"被曝光的时间"的模样。艺术家以静态的方式记录了动态流动的时间。照片是真实曝光的留存，它同时也具有非常抽象的象征意味——时间的象征。当作为观众的我们面对这白色的屏幕的时候，我们并不会想知道这些电影的内容，我们能够感受到的是老电影院的建筑和永远逝去的时间叠加出的，对时间本身的无可奈何的感叹。

图 6-4　杉本博司　《剧院》　1978

诗意的时间

英国大地艺术家安迪·古德沃斯（Andy Goldsworthy）的作品与自然和时间的关系更接近于一种象征。他的创作都在大自然中完成，材料也都取自自然环境：树叶、树枝、冰、水、风等。古德沃斯的作品常常只存在很短的时间，例如太阳升起前海边岩石上冻结的冰凌，漂浮在水面的红色树叶，风中飘洒的彩色粉末。（图 6-5）它们都只是片刻的存在，虽然艺术家可能花费了相当多的时间来搭建。在这些作品中，我们同样感受到一种关于时间的象征、自然的永恒与短暂。人企图在其中暂时栖身，留下美丽的痕迹。如同天空中的云朵与月影，雨后的彩虹，冬日的初雪，所有这些美好都是一个个片刻，但却一再地出现在我们的生命中。这种反复出现但却无可把控的景

图 6-5　安迪·古德沃斯的大地艺术作品呈现的都是转瞬即逝的美丽"片刻"

象在古德沃斯的作品中得到了诗意的表现。作品是自然物的聚合、片刻的显现，因为短暂而美好。艺术家的创作再现了人所感受到的自然。

众多艺术家的作品向我们揭示了当代艺术对"时间"主题的关注，呈现了各种不同的理解和观察、感知角度，参与到时间中的方式，以及对我们所熟悉的时间的批判和反省。在艺术创作中，存在着各种构造"时间"的方式和相应的感知途径。

静态的时间

时间是一种存在，是三维之外的第四维；时间也是一种概念，是我们日常生活、行动的节点；时间更是一种感知，是我们的回忆、幻想和编造。对时间的感知是人类最大的共性，而关于时间的体验恰恰是最个人化，最难以描述的经验。

时间仿佛大海一样连绵而质密，它浸润一切，是不变的存在。而在视觉艺术领域中，绘画、雕塑等最常见的静态形式往往以象征和暗示的方式来表达时间。例如，绘画中出现时钟、沙漏；描绘夕阳西下，象征时日无多。（图6-6）艺术家也常常通过某种叙事化的描绘暗示时间，如描绘一个故事，

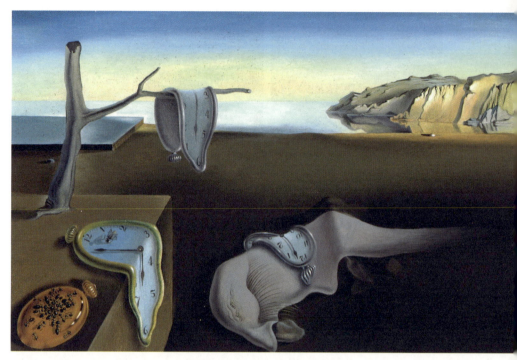

图 6-6　超现实主义艺术家达利在《永恒的时间》中用钟表表现时间主题

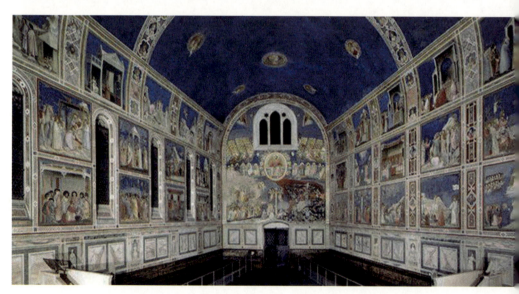

图 6-7　在意大利帕多瓦礼拜堂中,乔托以多幅画面组织故事情节的发展,呈现耶稣的一生

从出生到成长，再到死亡。最典型的例子就是在无数教堂壁画中出现过的耶稣基督的生平壁画，画面虽然是静止的，但因为表现了故事的情节而能够在观者的头脑中产生连续性，时间感得以实现。（图6-7）在雕塑作品中，艺术家往往将一个运动中的形态凝固下来，表现一个运动的过程。例如《掷铁饼的人》（图6-8）和《拉奥孔》（图6-9），一个瞬间的动作很容易让观众联想到整体动作或这个动作的完整过程、场景和情节。另外，也有作品通过对动作本身的描绘来暗示时间在绘画中同样存在，典型的如杜尚的《下楼梯的裸女》（图6-10），抽象化地描绘了一个裸体女性从楼梯上走下来。杜尚通过立体派的空间重叠的方式在一个画面中表达了一系列的动作。19世纪中期之后，"运动""速度"随着现代主义的到来日益成为艺术中时间表征的重要方面。例如，印象派的核心成就就是对瞬息万变的光线与色彩的表现。而摄影术的发明催生了电影艺术，这是20世纪最伟大的与时间相关的媒介。时间仿佛无需暗示，可以被记录。

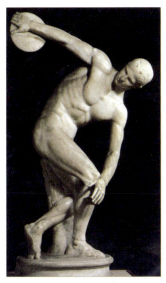

图6-8 米隆 《掷铁饼的人》
大理石复制件，原作为青铜雕塑
公元前450年

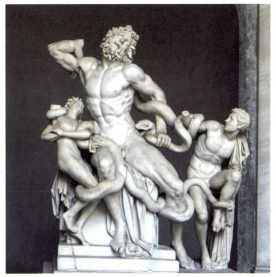

图6-9 阿格桑德罗斯、波利多罗斯、阿典多诺洛斯
《拉奥孔》 公元前1世纪

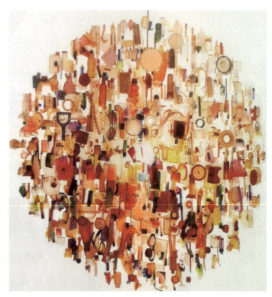

图 6-10　杜尚《下楼梯的裸女》1912　　图 6-11　斯图尔特·海加斯 《潮汐灯》 2005

　　在当代艺术创作中，以静态的形式来象征和暗示时间依然是艺术家喜欢使用的方式，比如利用收集来的现成品创作的《潮汐灯》（图 6-11）。《潮汐灯》由艺术家斯图尔特·海加斯（Stuart Haygarth）在一年的时间内每天到海边散步所捡拾的垃圾制作而成，他将这些被海浪冲到沙滩上的物品组合在一起，做成了一个悬挂的灯光装置。这些被人们丢弃的东西都是具有时间性象征的物品，同时，它们也经历艺术家的"时间"而汇聚在一起。艺术家瑞秋·怀特李德（Rachel Whiteread）的《房子》（图 6-12）是在即将拆除的建筑内浇灌水泥，制作了一个建筑空间内部的"纪念碑"。曾经生活在建筑中的人们的"时间"仿佛被凝固在了这座"纪念碑"中，时间被物体实体化了。而某些物品本身就是"时间"，将这样的物品置于作品中，昨日重现的效果便产生了。例如，艺术家柯尼莉亚·帕克（Cornelia Parker）将1783年斩首路易十六的皇后玛丽·安托瓦内特（Marie Antoinette）的断头台作为自己装置艺术的道具。在作品《共同的命运》中，帕克用断头台斩断了一

图 6-12　瑞秋·怀特李德 《房子》 1993

系列艺术家的私人物品：领带、食物、收藏品……艺术家希望通过这个作品暗示：一切都会被历史或者说时间覆盖，从过去走来的事件会再次重演。帕克在她的另一件作品《人的测量》中，将一块银制的战争勋章融化后制作成一条细长的金属线。金属线纠缠交错乱成一团，似乎象征着时间的改变与搅乱了的一切。在物品以一种特殊的方式被呈现时，物品和这种方式都象征了某种时间以及与之相关的事件。

时间的运动与"一年"

除了以静态的形式象征、表达时间,还有很多艺术家创作动态作品,作品本身就包含了时间性。例如著名动态装置艺术家安东尼·豪(Anthony Howe)的风力动能雕塑作品(图6-13),通过计算机辅助设计和传统金属加工创造出一种不断变化的重复性运动来呼应自然环境中的风与光线。此外,美国艺术家亚历山大·考尔德具有微妙平衡感的动态雕塑和让·丁格利(Jean Tinguely)的机械动态雕塑等作品将运动性带入静态雕塑中。静止的雕塑因为发生了真实的运动而具有了时间因素。而菲利克斯·刚萨雷斯-托雷斯(Felix Gonzalez-Torres)在作品《无题(完美恋人)》(图6-14)中,则是让两个时钟同步。艺术家以现成品来制造动态,而动态的主体是代表时间的钟表。这里就产生了双重的时间性,钟表标示的时间和两个钟同步运动的时间,艺术家用这种同步性来象征同性之间完美的恋爱关系。

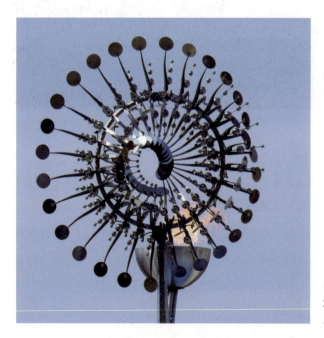

图6-13 安东尼·豪为2016年里约奥运会设计的风动力雕塑圣火盆

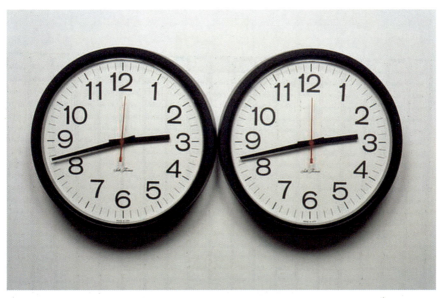

图 6-14　菲利克斯·刚萨雷斯-托雷斯 《无题（完美恋人）》1991

中国台湾的行为艺术家谢德庆的作品《一年》可能是一件最佳呈现时间本身的艺术作品。《一年》由三个部分组成。第一部分：谢德庆在工作室的铁笼子里生活了一年，从没离开过，并且每隔一小时用安装在笼子里的打卡机进行打卡。一天 24 小时，一年 365 天，每过一小时打一次卡，艺术家的一年时间被这个行为分割成了 8760 个碎片，他本身变成了时间的规训。打卡这一人们日常工作中具有时间性的行为暗示了工业化的生产方式对人的规训，谢德庆打卡的一年可以说梦魇式地呈现了这一点。（图 6-15）《一年》的第二个部分是谢德庆在没有屋顶的室外环境中生活了一年。（图 6-16）最后一个部分是与他的搭档、女艺术家琳达·莫塔诺（Linda Montano）用一根绳子拴在一起整整一年不能分开。（图 6-17）都是一年的时间，但度过时间的方式使时间产生了极强的隐喻性，社会空间与私人空间，个体之间的关系涉及的各种现象、问题等都包含其中。在此行为艺术作品中，时间同样以多重维度展开：行为本身延续了一年的时间，而作

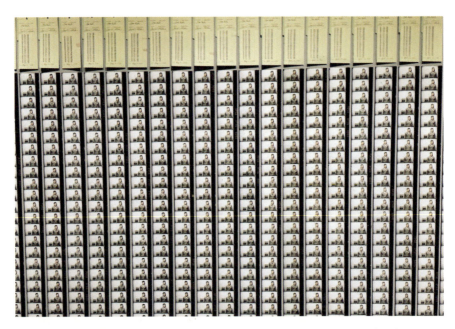

图 6-15　2017 年威尼斯双年展中展出的《一年》照片：上方一排是艺术家打卡的卡片，下面是艺术家与打卡机的合影

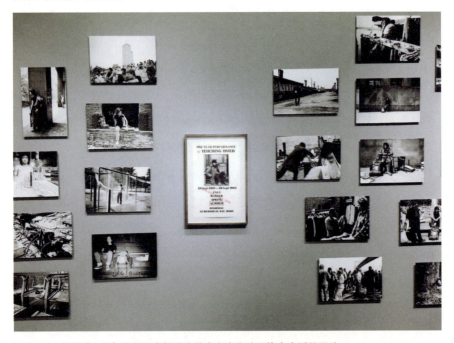

图 6-16　作品《一年》的第二个部分为艺术家在户外环境中生活的照片

品所暗示的时间，则是一个更抽象的时间。比如，打卡象征的是工业规训的时间，一种人为设定的时间，是一个更广义、更漫长的时间；风餐露宿的一年将时间与环境及人的处境联系在一起，让我们意识到在平行世界中，不同境况下的人所感知到的时间差异；与"他人"共处的一年则将"我与他人的关系"这一议题经由时间进行了放大。

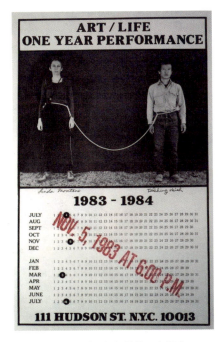

图 6-17　作品《一年》的第三个部分

河源温的时间

有一些艺术家将自己的生活时间与创作时间重合，例如日本艺术家河源温（On Kawara）。他的《我还活着》系列作品呈现了艺术家从 1969 年开始向朋友们先后发送的 900 封电报，所有电报上都写着："我还活着（I am still alive）。"而《我起床》（图 6-18）系列作品则是在 1500 张明信片上标记当天起床的时间，并将它们寄给世界各地的人们。除此之外，河源温还创作了《我读过》（1966—1995）、《我见过》（1968—1979）、《我去过》等系列作品。它们无一例外都是将一段漫长时间（20—30 年）内艺术家的日常生活与具体的时间进行联系，并记录形成档案。艺术家如同钟表一样反复建立起自己的个人史，以个体的存在为中心，将极为琐碎的对象——人、地点、信息记录成册。这种浩如烟海的档案式记录是对人类知识积累方式的影射。时间、地点、事件正是我们所熟悉的对历史的记录和阅读方式，但作品本身与我们日常对时间、环境和经历的感知差别如此巨大。在这个作品中，我们感受到

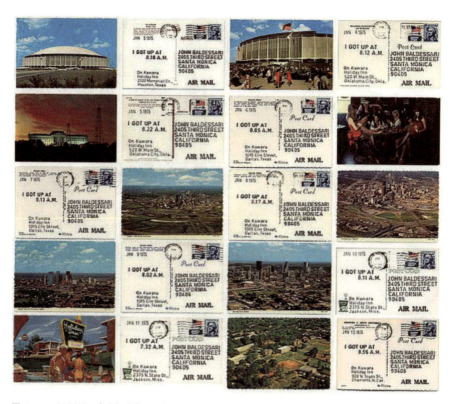

图 6-18　河源温　《我起床》系列作品　1968—1979

的巨大的"不自然感"正来源于个人性体验与总体性描述之间的差异。感受的时间与记录的时间之间的张力在以"Today"为名的"日期绘画"作品中得到了最好的体现。艺术家在单色背景下用油画方式精细地描画了从1966年到2013年间每一天的年、月、日信息。每一幅画都是在当天完成的，每张"日期绘画"都与当天的一张报纸一同被放入一个盒子里。（图6-19）日期是最"客观化"的对时间的记录，艺术家用绘画的手法去仔细描绘这个最没有"绘画性"的纯粹数字的标示。个人的行为与时间之间的关系发生了改变。每一天的描绘成为日常生活中的"嵌入"，无论生活如何展开，这个"日期"总是固定的存在，艺术家在标记时间，也同样为这种标记行为本身所影响、改变，这是对"我们的时间"与我们之间的关系的一种揭示。

艺术创作除了展示不同维度的时间，也塑造时间。人类对时间的概念存在不同的认知，不同时期的文明与文化对时间所持的态度不同。"尽管我们的一些时间观看似稳定，然而社会和技术变革，以及我们对所栖居的外在和内在心理世界的理解的变化，都在重新塑造着理解和构想时间的方式。此外，来自其他地方和过去年代的时间观也和我们自己的信仰形成鲜明对比。"[1] 例如，四

图6-19 "日期绘画"创作过程

季变迁与月亮圆缺所产生的循环性时间经验与节拍器、钟表所标记的线性时间，以及进步的历史观的区别。而我们的情绪、感情也极大影响着我们对时间的感知，所谓快乐的短暂与痛苦的漫长几乎是所有人的共识。所有上述的面向都有可能影响到艺术家，而他们也通过操控、修改、破坏或消解时间结构来进行关于时间的创作。

塑造时间

艺术家常常在绘画、摄影和装置艺术中制造时间错位，将各种不同情境下的图像、物件、风格并列叠加在一起，但又不去建构它们相互之间的逻

[1] [美] 简·罗伯森、克雷格·迈克丹尼尔著，《当代艺术的主题：1980年以后的视觉艺术》，匡骁译，南京：江苏凤凰美术出版社，2012年11月版，第139页。

图 6-20　比尔·维奥拉　《暂时的瞬间》 2007

辑关系。墨西哥艺术家胡里奥·盖伦（Julio Galen）在作品中将个人的过去、未来、儿童插图、天主教图表以及哥伦布发现新大陆前的创世神话以一种迷幻的无意识行为进行描绘、组合。所有这些元素都有其对应的时间，然而在艺术家的创作中，它们的重叠交错让时间发生了改变，一种新的时间——个人介入的时间产生了。更典型的打破时间的艺术创作方式是影像艺术。为了与好莱坞主流商业电影划清界限，慢速、回放、打破或增加连续镜头都是对抗线性时间的媒介手段。艾米·卡佩拉佐（Amy Cappellazzo）认为："电视和电影已将现代观众培养成训练有素的人，他们期待的是浓缩的叙事，紧张的动作场面，并伴之以与我们的情感产生呼应的声音背景。"[1] 艺术家需要用出其不意的方式与之对抗。大卫·霍克尼在作品《拼字游戏》中，通过数十张快照呈现了艺术家拍摄到的游戏者在某一时间段中摆出的各种姿势。他认为："电影不得不穿行于真实时间中，它只能朝前走……这就迫使我们保持一种既定的、受控的步伐。如同在日常世界中一样，在电影中没有仔细观看的时间……我一直在努力寻找一些讲故事的方法，以这些方法观众能自己设定速度，按照自己的方向随意来来回回，进

[1] 转引自 [美] 简·罗伯森、克雷格·迈克丹尼尔著，《当代艺术的主题：1980 年以后的视觉艺术》，匡骁译，南京：江苏凤凰美术出版社，2012 年 11 月版，第 144 页。

图 6-21　阿伦·雷乃　《去年在马里昂巴德》　1961

进出出。"[1] 打破我们被大众媒体培养出的观看习惯，自主地对待时间是艺术家的出发点。

　　艺术家泰勒·伍德（Taylor Wood）采用分段摄影技术以高速快门拍下静物，展示水果的腐烂过程等内容，漫长的过程被浓缩在几分钟之内。相反的做法是《暂时的瞬间》（图 6-20），比尔·维奥拉以缓慢的镜头来呈现一个瞬间拍摄的动作。观众通过缓慢展开的图像可以专注地观看人的表情和动作的细微变化。在这两个例子中，艺术家都通过技术手段将时间的快慢进行了夸张的反转，打破了观众对时间的习惯性体验。除了直接改变时间的呈现速度，在影像创作中，消解电影的固定脚本，变换正常的时间叙事方式也是艺术家的常用手段。例如，电影《去年在马里昂巴德》（图 6-21）就是一部让观众无法区分真实与梦幻，时间错乱的电影。真实的时间与幻想中的时间交错，通常在电影中用来串联起剧情的因果关系在此完全失效。导演阿伦·雷

[1] 转引自［美］简·罗伯森、克雷格·迈克丹尼尔著，《当代艺术的主题：1980 年以后的视觉艺术》，匡骁译，南京：江苏凤凰美术出版社，2012 年 11 月版，第 145 页。

乃（Alain Resnais）通过电影手段彻底打破了线性时间的叙事方式。观众在观看这样的电影时，无法轻松把握剧情，等待故事的自然推进，而是始终处于迷惑和思考的状态，努力去理解和体验，这也正是艺术家所希望的。

近年来，在艺术领域大行其道的沉浸式体验方式将观众纳入一个全方位的视听感知场中，在这类作品中，回忆和想象的氛围会让观众仿佛进入非现实的时空。例如作品《施耐德的房间》，艺术家将一模一样的房间依序排列，让观众通过，从而制造出一种循环空间的错觉。这种让进入作品前的日常时间戛然而止的环境仿佛是一个独立的时空，静止而永恒的封闭循环如同我们的梦境。

对时间的感受与表达是时代精神、集体无意识、哲学观念、科技发展状态等多种因素的映射。时间在今天依然是艺术创作最基本的主题，是艺术家思考、尝试和实验的对象。

场所中的装置——消失的基座

在当代艺术的语境中，强调作品与环境的关系、与观众的关联是一个整体性的发生，这点在前面的章节中已有论述。在三维空间艺术的发展过程中，雕塑向装置的转变是最典型的表现。雕塑是最古老的艺术形式之一，人类用泥土、石料、木材塑造、雕刻动物、人物或想象中的对象。无论是古希腊的神像、文艺复兴的人物，还是中国魏晋时期的佛教造像，都具有某种永恒性和纪念性意义，而在空间上，它们则具有一种相对的独立性。艺术家的创作空间与作品的放置空间常常是分离的，艺术家对作品放置空间的把握主要是尺度和物理意义上的。而创作的空间，例如雕塑工作室，更多是作为工作性的容纳空间，对作品本身的创作不产生直接影响。雕塑立在基座上，由此产生了一个独立的空间，雕塑本身和基座建构的空间与它所放置的环境空

间区分了开来。这一点与绘画作品被画框框定，可以随意移动、悬挂有相似之处。雕塑和基座也可以被一同移动，放置在任何空间中。

现代以降，艺术创作方式发生了巨变：从具象到抽象，从形式到观念，当代雕塑艺术由工具性的材料塑造变成了现成品挪用的观念表达。存在于三维空间中的立体作品与传统意义上的雕塑大相径庭，对空间的不同认知带来了艺术创作的根本性改变。传统雕塑相对独立和静止的空间被装置艺术打破：装置艺术作品本身的空间与其所处的环境是紧密联系在一起的，而不是独立的。装置是一种临时性的、无法被随意移动的创作。正是为了对抗艺术品可以被随意放置与买卖，失去其自身的意义而沦为商品，装置艺术的概念才应运而生。艺术家的创作环境与作品所处的环境必须是一致的，装置作品与其所处的环境无论在意义层面，还是操作层面都是融为一体的。因此，一旦需要发生改变，即装置被移动，作品就会被拆除。当作品需要在新的空间中存在时，艺术家就需要根据这个新的空间重新进行构造，装置作品具有某种与空间的"唯一性"联系。装置艺术是艺术家立足于"场所"进行的创作，对场所的认知和理解决定着如何进行创作。

与环境密不可分的艺术

场所是时间、空间在一处汇合的整体，它具有隐喻和象征意义。社会和人的活动改造着场所，不断赋予它意义，并将这些意义叠加。如何看待和对待一个场所，反映着生活、居住在此处的人们认识历史、自身和他人的观点和视角。场所（place），是一个具有多重意义的复杂概念。它不是一个简单的位置、物理上的空间或我们仅凭肉眼就能"看见"的地方。一个场所曾经发生过什么？谁生活在这里？他们做过什么？他们与我们的关系如何？这些都是可能存在的思考角度。场所的精神维度与它的物质维度不同，充满了变

动性。例如一座工厂被改造成了学校，建筑基本保持不变，但一个关于劳作与学习关系的全新精神空间就此产生了。因此，当艺术品存在于"场所"之中时，它与这个场所之间的关系就成为非常重要的问题。艺术家如何感知、理解和运用这个场所，进行相应的创作，是作品成立的根基。在此不得不再次提到杜尚的《泉》，将小便池放置在美术馆展览，这个特定的场所正是这件作品成立的基础，只有在美术馆的展览空间中，关于艺术的提问才能成立，艺术家的意图才能得以显现。

20世纪60年代之后，无论是安放在室外环境中的作品，还是所谓"白立方"美术馆、画廊中的空间作品，都需要与环境作为整体被对待。"到了80年代，后现代主义者、女性主义者和多元文化主义者都一致认为，艺术品的欣赏或理解绝不能独立于其展出环境，艺术品也不能完全脱离其原初环境的文化内涵。"[1] 装置艺术正是针对环境、场所进行的创作，各种元素被整合在一起供观众体验。作为元素的集合体，当装置作品为某一特定场所制作时，自然具有场域的特定性。在美术馆中，装置艺术作品与建筑融合在一起，建筑的墙壁和空间成了作品的一部分。例如，特纳美术馆中的大型装置作品《实验基地》（图6-22）就是基于美术馆的建筑构造完成的。类似游乐场滑梯的螺旋状通道竖立在美术馆中庭，借助这个装置，人们可以直接从三楼滑落至一楼，观众的空间移动方式被重新设置，新的路线和体验在这个著名的美术馆中产生了。对特纳美术馆这间英国老牌美术馆而言，《实验基地》为其增添了娱乐性。让观众能够快速移动，在美术馆这个严肃的空间中"玩乐"，这对普通观众具有某种神奇的吸引力。显然，这样的做法是对美术馆原本空间感受的颠覆。艺术家卡斯滕·霍勒（Carsten Holler）以"嘉年华"式的室内装置艺术作品而为人所知。游乐场元素一再出现在其创作中，正如

[1] [美] 简·罗伯森、克雷格·迈克丹尼尔著，《当代艺术的主题：1980年以后的视觉艺术》，匡骁译，南京：江苏凤凰美术出版社，2012年11月版，第177页。

奥西安·沃德所说："霍勒的这个艺术实践是一个纯粹的，令人肾上腺燃烧的愉悦经历。尽管我最初倍感恐惧，同时对这个艺术实践的动机满怀疑虑，但我最终还是不得不承认：《实验基地》太具有娱乐性了，它为我们的身体、内脏和紧张的神经带来了极大的愉悦，这个经历与通常意义上的'逛博物馆'截然不同，因为它给我们带来的享受绝不仅限于视觉和大脑之中。若我们将高雅文化艺术的装腔作势置之度外，当我们接触一件艺术品时，首先采用一种最基础、最原始的方式来欣赏和享受它——任由我们的肠胃翻江倒海，说到底这又有什么错呢？"[1]

图 6-22　卡斯滕·霍勒 《实验基地》 2006

这件装置将美术馆建筑纳入了作品中，在物理空间上与环境融为一体。更重要的，它还是艺术家基于对美术馆这个"场所"的理解而进行的一种对话的建立，即为沉闷不变的美术馆游历注入新的空间元素，进而引发相应的观众行为习惯的改变。《实验基地》是针对特定场所的空间实验，也是一次关于观众的体验的实验。

[1] [英]奥西安·沃德著，《观赏之道：如何体验当代艺术》，王语微译，北京：北京美术摄影出版社，2017年4月版，第32—33页。

艺术家构建的"场所"与公共空间

场所不只是既定存在的具体空间，如美术馆，也可能是艺术家创建的，他们通过创造仿真环境来唤起我们对现实环境的记忆。如今，人类与自然的距离日益遥远。自然景观被人造景观取代，人类的活动几乎都处在人为设计的环境中。艺术家通过创作仿真环境作品对此进行了回应。艺术家丽兹·克拉夫特（Liz Craft）的大型装置作品《生活边缘》利用人造草皮、乙烯泡沫创造了一个有着人造植物和动物的微型合成环境。在这件作品中，艺术家以喜剧手法对人类家居环境的人工化程度进行了调侃。数字技术、新媒体手段的运用使得艺术家们能更戏剧性地将真实与虚构结合，来制造场所。例如作品《内窥镜》，艺术家巴拉诺夫斯基（Baranovskiy）制作了四份记录环绕巴黎的真实汽车旅行的视频，他将两个视频进行反转，产生原视频倒影的效果，然后将它们置于同一平面放映。投射在展厅墙上的四块视频图像引导观众对巴黎这座真实的城市展开了一种虚幻的游历。媒体技术帮助艺术家构建了一个不存在的空间。

无论是在一个具体场所中的装置创作，还是利用媒体技术带来的沉浸式"场所"，当代的装置艺术都具有改变"环境"的意图。这种改变是以艺术家对场所的解读及其创作主题为基础展开的，这样的创作必然会涉及不同人群的态度和认知状况。装置艺术能够改变一个空间，并将真实与虚构融合，那么，公共空间与私人空间的关系如何？在对"场所"的理解和解读上谁具有话语权？生活在某一场所的人、艺术家、政府或权威机构？每个角度都有其相应的解读和需求。因此，处于公共空间的装置艺术，或者说公共艺术装置是关于"场所"问题最典型的例子。在本书第一章有关公共艺术的内容中，我们已经讨论过围绕公共空间的几方群体在创作时可能产生的矛盾。艺术家塞拉一直致力于利用巨大的铸铁板块构筑抽象装置，改变空间并影响人对空间的感知，其作品《时间的弧》（图6-23）是由高达数米的螺旋状铁板围合

而成的装置。观众被装置设定的路线引导,在其中穿行,与其他观众相遇、避让,并完全无法预见来路。最后,观众到达装置中心的开阔部分,得到一个"停留"与暂停的"空白"。这个作品体量巨大,给空间带来一种冥想的氛围,身处其中的观众的行进路线都由艺术家设定。通过在这样特殊的装置空间中行走,观众拥有了与在日常空间中截然不同的经验,从而产生了"空间"的主动意识。这个系列作品曾在各大美术馆展出,反响热烈,广受好评。但塞拉的另一件相似作品《倾斜的弧》却因为放置在日常公共空间而遭到了完全相反的待遇。艺术家依然以自己一贯的主题和手法进行创作,并希望通过作品影响民众习以为常的行为,但美术馆空间与日常空间的不同设定使得民众并不能以相同的态度来面对类似的作品。显然,美术馆空间为观众预设了这样一个"场所"——艺术品的所在地,来这里就是为了欣赏艺术作品。所以,即便观众的行进方式被艺术家影响和左右了,他们也是心甘情愿

图 6-23 《时间的弧》在美术馆空间中为观众建构了一个感知时空的独特场所

的，因为这里本身就是脱离日常的"艺术的空间"。而公共艺术作品位于人们日常工作、生活所使用的空间，一旦艺术作品将其改变并带来不适，人们并不会像身处美术馆时那样宽容，因为后者是可以选择的，而前者是大家被迫每日都要面对的。在这个例子中，我们可以看到相同的群体面对不同场所时产生的不同感知和期许。

装置空间的复杂性除了来源于认知"场所"的不同角度，还在于其与民众的互动性。装置艺术与雕塑不同，它不只是相隔一定距离的观看对象，还可以是身临其境的感知对象。观众身处装置之中，除了眼和脑，身体的其他部分也被调动起来，会体验到超越日常和大众娱乐所能带来的感官刺激。例如建筑师伊丽莎白·迪勒（Elizabeth Diller）和里卡多·斯科菲迪奥（Ricardo Scofidio）在布鲁塞尔的建筑双年展上建造的"水房子"。（图 6-24）作品以瑞士湖区作为地理依托，利用上万个细小的喷水孔将抽取的湖水以雾化的方式进行喷洒，从而形成了一个水雾构成的空间，从远处看仿佛一朵漂浮在湖面上的云朵。参观者可以通过一架桥梁进入这个实际并不存在实体的空间，也可以乘坐小船。每个观众都身穿工作人员提供的雨衣，以防被水雾打湿。雨衣上有 LED 灯闪烁，以标示人们的位置。当人们进入水雾之中，唯一能看见的就是一个个闪烁的 LED 灯。艺术家以这样的作品来表达当下我们在网络社交媒体中对他人的感受。在此，艺术家以参与者的感受和所在地的自然条件为基础进行了感知空间的设计和构建。没有墙面、砖石或其他有形的材料，只有水，只有迷雾中若隐若现的灯光，这种身临其境的迷失和模糊感恰恰是我们在虚拟社交中常常体会到的，充满了神秘和不确定性。

场所的意义正在于对"意义"的显现，我们以怎样的眼光来看待一个空间、一个地方，决定了我们如何在这里生活。无论对艺术家还是观众来说，将作品与其所在的场所进行关联，都是一种共识。

时间和场所是艺术中最经典的主题，它们意义的改变反映着艺术历史的变迁。过往艺术作品表达时空的方式既成为当代艺术家们参照的对象，

图 6-24　迪勒和斯科菲迪奥 《水房子》 2002

也随着人类时空认知的发展、科技的进步和社会状况的改变而发生了根本性的变化。艺术家们以各自的方式，敏感地体会着时间，他们通过各种媒介手段进行着关于时间的表达——再现时间、塑造时间，时间甚至成为作品本身。而场所概念的提出是空间认知发展的产物，作品与环境的对应，作品与其所处空间融为一体成为装置艺术产生的基础。空间与时间一样，都不再是独立、完整、静止、不变的。多元的认知角度和表达、解读方式的自由，艺术作品走出"白盒子"面向大众的广阔空间，这些都激发了当今艺术进行实验、创新的可能。时空是我们存在的本质，时空也是我们寄托最细微情感的所在。

思考题

1. 对艺术作品"时间性"的分析可以从哪些方面展开？

2. 装置艺术与雕塑艺术的区别是什么？

3. 你最喜欢的作品是哪件？如果改变它存在的场所（比如将它安置于你所在的城市中的某个地点），你会选择哪里呢？

第七章

谁的声音被听到

社会的进步常常通过弱势群体或少数族裔为争取自身平等权益所做的努力而完成。在艺术界，女性主义的兴起既是女权运动在西方盛行的表现之一，也是"身体"这一主题在当代艺术中主流化的重要原因，而所有缺少话语权的群体都在后现代主义的大潮中争取着自己的"发声"。认识到经典或标准的边界并去质疑、打破、颠覆，成为艺术家们的普遍策略。本章主要从以下几个方面来进行相关论述：

一、女性主义思潮背景下的女性主义艺术的兴起以及"身体"作为象征符号的关键作用。

二、身份的多重性认知以及艺术家们如何通过作品进行自我身份认同和他人身份指认。

三、当代身份理论对人的"身体"的多重性的分析以及不同艺术家以"身体"为媒介进行的创作。

四、"去中心化"的后现代主义所建立的一种具有普遍性的怀疑态度。

"游击队女孩"与《为什么没有伟大的女艺术家》

20世纪80年代，女性主义艺术团体"游击队女孩"针对美国现代艺术博物馆（MOMA）举办的"国际绘画雕塑精品展"发表了她们的著名宣言："我是一名游击队女孩的成员。我一点都不为现代艺术馆感到气愤，尽管它的展览中有169位全球各地的艺术家，而其中只有13位女性……不论是有意还是无意之举，这里都没有性别主义存在。我认为现在的艺术界棒极了，我永远都不会抱怨它。还有什么值得生气的呢？毕竟，女性艺术家的贡献还不如男性艺术家的三分之一。"而该团体创作的海报上的一句犀利疑问"女性只有是裸体的才能够进入大都会美术馆吗？"，以及头戴黑猩猩面具的裸体女性成了"游击队女孩"的代表形象。（图7-1）

第七章 | 谁的声音被听到　　157

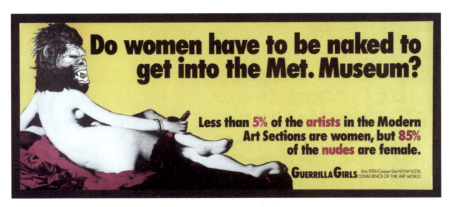

图 7-1　游击队女孩艺术团体 《女性只有是裸体的才能够进入大都会美术馆吗？》海报　1989

　　这句疑问可以从几个方面进行理解：首先，它暗示了女性在艺术领域得到的认可和地位很难与男性相提并论。在艺术发展的整个历程中，载入史册、广为人知的艺术家大多是男性，女性想要获得艺术家身份并在美术馆展出自己的作品是很难的。其次，这句话还暗示了在艺术中，女性处于男性视线下的"第二性"的被动地位。在各大美术馆展出的绘画和雕塑作品中，女性多以裸体形象出现。千姿百态的裸女体现了男性视角下的女性形象的塑造。最后，这句疑问还带有一种隐含的暗示，即女性如果想跻身男性构建的话语系统中，可能要使用的某种策略或手段。海报上，游击队女孩以摆出安格尔"大宫女"[1]姿态的头戴黑猩猩面具的女性形象表达对这样一种不公现象的反抗。该形象以及标语式的提问正是 20 世纪中后期后现代主义大潮中女权运动的典型表达。（图 7-2）

　　女权主义经历了 19 世纪后期到 20 世纪初期的理论发展期，进入 20 世纪中期后，则致力于追求女性各方面的平等权利和幸福。女权主义的宗旨是在全人类实现男女平等。女权主义追求的是女性的人权，是推动女人的做人

[1]《大宫女》是法国画家让·奥古斯特·多米尼克·安格尔（Jean Auguste Dominique Ingres）创作于 1814 年的油画作品，现藏于法国巴黎卢浮宫。

图 7-2 游击队女孩写给收藏家的信：亲爱的收藏家，我发现和许多收藏家一样，在您的藏品中缺少女性艺术家的作品。我想您应该也觉得这是一个大问题，赶紧改变这样的状况吧！

之权从边缘进入主流，使女权成为人权的重要内容。正如上文所举的例子，在艺术界乃至社会各个领域，男性与女性在工作的权利、报酬、资源的获得等方面都存在差异。而在文化和教育层面，女性也长期处于被动，受物化形象的影响。后现代主义对现代主义进行反思的重要方面体现为对经典权威的质疑，那么在两性关系上，反思传统男性父权观念并为弱势群体女性发声就是非常自然的做法了。也因此，20世纪60年代末至70年代初的美国民权运动中出现了"激进女性主义"，其将父权制度视为压迫的根源。女权主义运动催生了众多的女性主义理论和观念，如"追求无形社会的极致""妇女本位论""分离主义"等。这些理论以一种新视角来理解社会现实，为社会科学的各个方面提供了新的突破。1971年，琳达·诺克琳（Linda Nochlin）撰写的《为什么没有伟大的女艺术家》也对此进行了回应。诺克琳认为，历史上之所以没有伟大的女性艺术家是因为女性从未在体制中获得与男性相当的接受艺术教育的权利。而对"伟大"一词的界定，也隶属性别化的男权主义。女性唯有通过以另一种范式介入艺术史书写进行抗争，才可能获得艺术上平等的话语权。并不是古代遗留的偏见

造成了艺术史对女性的抹除,事实上,这种抹除是 20 世纪现代主义艺术史和现代博物馆积极生产建构其自身共时叙事的产物。

女性的身体

后现代女性主义理论对艺术的影响体现在很多方面:对经典的解构,对女性视角和女性独立意识的强调,对女性特点的表现,等等。女性艺术家乔治娅·奥基弗(Georgia O'Keeffe)以花卉为题材,描绘各种局部的细节。在她的绘画中,花朵被放大为特写,花瓣之间充满暧昧的内在结构,体现出诱惑、神秘和敏感的力量,这些在评论者眼中具有明显的性暗示。女性的身体作为一个"焦点",是各种投射和象征的汇聚之处。(图 7-3)女性主义艺术家对女性身体的描绘和表达可以说是一种区别于男性视角的自主发声。类似的艺术家还有奇奇·史密斯(Kiki Smith),她的雕塑作品直观表现了女性

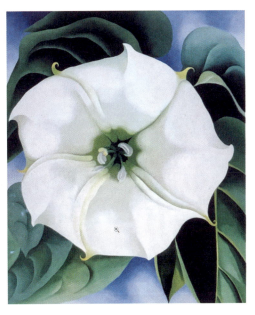

图 7-3 奥基弗 《曼陀罗/白花 NO.1》 1932

图 7-4 奇奇·史密斯 《坐着的人》 1992

生育、排泄的形象。这些会使观众产生被冒犯的感觉的作品,是对世俗对女性固有形象的一种对抗。(图 7-4)史密斯的作品《诞生》(图 7-5)通过对历史神话、传说故事的重新演绎,诉说了关于女性的新故事。

1974 年,琳达·本格里斯(Lynda Benglis)以裸体摆出夸张、傲慢的男人姿态,身体上安装着塑胶生殖器并带有"FUCK"字样,是对男性形象的一种嘲讽。行为艺术之母阿布拉莫维奇与伴侣弗兰克·乌维·莱西彭(Frank Uwe Laysiepen)共同完成的一系列作品则是对两性关系的呈现。例如,在《静能》(图 7-6)中,男女相向而立,拉开弓

图 7-5 奇奇·史密斯 《诞生》 2002

箭，箭头的方向指向女性，两人保持着微妙的身体平衡，一旦失去平衡，箭就会射向女性。而在另一件作品中，阿布拉莫维奇与乌维赤裸身体由远及近走向彼此，迎面发生碰撞，力量的悬殊导致女性直接后退并摔倒。这些作品都很直接地显现了女性在两性关系中的某种弱势处境——更容易受到伤害、力量与男性相差悬殊等。

奥地利女性艺术家瓦莉·艾斯波特（Valie Export）在欧洲 10 个城市展示了自己的作品《触摸影院》（图 7-7）。艺术家允许街上的行人通过一个装有幕布的便携装置去触摸自己的胸部，以此表达她对主流电影中关于情欲的表达方式的一种揶揄。电影院是男性性幻想的投射场所，而在《触摸影院》中，真实的触摸、感知取代了凝视，女性从被动地"被观

图 7-6　阿布拉莫维奇和乌维　《静能》1980

图 7-7　瓦莉·艾斯波特　《触摸影院》1968

看"转而成为主动的"在场"，这是一种对男性物化女性的方式的"修正"。在这类作品中，女性艺术家不只是以女性的视觉和感受进行自我表达，而是更直接地介入男性视角中，"迫使"他们对自己习以为常的对待女性的状态产生某种认知，从而以不同的角度和方式去看待女性，感知女性。

颠覆经典

诺克琳的《为什么没有伟大的女艺术家》一文发表后,女性艺术家在艺术界日益受到重视与承认。女艺术家乔治娅·奥基弗在圣菲拥有了自己的美术馆。20 世纪 80 年代,华盛顿有了国家女性艺术博物馆。许多女性艺术家蜚声国际,如辛迪·舍曼、芭芭拉·克鲁格(Barbara Kruger)、路易斯·布尔乔亚等。女性主义者们和女性主义艺术家无论是质问历史中女性的缺位和不平等地位,还是对其背后的原因进行讨论,都表现出一种对"经典"(canon)的怀疑。"canon"来源于古希腊语的"kanon",指笔直的标尺或具有示范意义的模型。经典充斥着我们的生活,它们在课堂上、书本里、各种权威机构中,它们通过各种媒介潜移默化地不断加强对人们的影响。

对经典的质疑体现在对历史的叙述和呈现上,例如对曾经湮灭在历史中的女性画家、音乐家和设计师的重新研究,将她们的处境公之于众,让她们的作品进入大众视野。画家丁托莱托(Tintoretto)的女儿玛利亚·罗布斯蒂(Maria Robusti)曾经是其父亲作坊的一员,承担了丁托莱托作品中许多局部甚至某些作品全部的绘制工作,但却完全不为人所知。近年来,女性主义艺术历史的研究正在慢慢让大家看到这些原来被掩盖的事实。而女性艺术家的"缝纫书"正是以特有的女性主义方式对这一话题的呈现。一本本看似古老的书籍,每一页都布满艺术家用线缝纫的"文字",曲折的线仿佛手写的字迹,而无法阅读的文字就是对女性历史"不可读"的最好影射。女性一直在努力"做"的事情却无法让人们看到,因为这一切被排除在"可读"的书写之外,"文本"中消失的女性就是这些缝制曲折文字的人。

作为一种颠覆权威的策略,让人们意识到一直认为理所当然的某种标准是不真实和虚假的,也是相当有效的方式。解构女性气质的刻板印象和标准是女性艺术家辛迪·舍曼的创作方式。她不断模仿不同的女性形象拍摄照片,呈现出无数的"辛迪·舍曼",而哪一个感觉又都不是她本人,这也许能够

让人们对女性的身份、形象与女性本人之间的差异有所体会。中国女艺术家靳卫红的以传统水墨为媒介对女性自我意识进行探索与表达，是对特定时代中的女性形象的投射。"我总是被问到这类问题：'作为一个女人，你怎么处理这件事？'……但是我们从未听到过男人被问到这种问题。"靳卫红在创作中设想存在一个存在着"性别模糊的人类"的世界，这同样是女性对自身性别处境的呈现。

任何一件艺术作品绝不会只是因为它是由女性艺术家创作的就是好的，以女性身份和意识来面对作品是一种解读的角度，是帮助女性在艺术历史中获得公平的努力，也是一种艺术家创作的出发点，是女性艺术家在为身为女性的自己和其他女性群体发声。也许当两性关系达到某种真正的平等与和谐之时，女性主义这一概念或它所强调的内容就不复存在了。女性不再需要一再申明自身的权利与意义，女性也无须总是"女性"了。

被建构出来的身份

身份是我们自我认知和了解他人最直接也最常见的方式。我是女性，是一位母亲，是一位老师；你是医生，是男性，是哥哥。以身份来快速定位某个个体，就仿佛设置检索信息的卡片，方便人们找到所需要的内容。身份的建立可以看作一种主客分离的结果，就如同"命名"。人类只有意识到对象，也就是"我"与一个不同于"我"的存在共同存在时，才有可能产生"命名"的行为，将一个对象与一个语言符号联系在一起。身份的建构是比"命名"更复杂的多重"意义的限定"。哲学家们自古以来一直追问的问题：自我的本质是什么？我是谁？人之为人的意义是什么？其实都是关于身份的思考。

西方人本主义哲学在荣格心理学和存在主义哲学的基础上提出：自我应

该是完整稳定、独一无二的，并能独立行动，具有富有意义的意向和连贯统一的内心。这样的观点更强调人是内缩为"自我"，独立存在的。而在东方哲学中，自我总是和他人并存，是不可能脱离环境而独立的。上文提到的职业、家庭角色等都是与他人和环境有关的自我身份。来自权威或沿袭的身份往往对个人的身份认同具有决定性的影响，例如西方人的宗教信仰身份，东方人的家庭宗族身份。因此，身份的建构是多角度的，在主客二元之间转换的复杂定位。任何人都生活在具体的时间维度与空间维度之中，将自我与自我所属的群体联系在一起，与所处时代的集体无意识等同都是再自然不过的事。因此，对身份的认知和定义往往要经历一种由被动影响到自主选择的过程，我们每个人的成长经历都是如此，孔子说的"三十而立，四十不惑，五十知天命"就是一种自我身份认知发展过程。这一过程也存在于社会群体的身份认同中，当一个社会处于相对缓慢与稳定的发展的阶段时，对身份的认知也相对稳固与单一，一旦发生了巨大的社会变化，身份危机也会随之产生，例如殖民地原住民的身份认同，二战时期德国犹太人的身份认同，中国文化大革命时期知识分子的身份认同，等等。而身份的巨大冲突在于身份的多角度之间可能存在的矛盾，自我认同与来自他者认同的巨大鸿沟，以及对历史上存在的群体身份的不同解读。例如，上文提到的"女性主义"就是一种试图对女性身份重新定义与建构的主张，就是希望构建一种与男性定义的女性身份不同的女性身份。具有敏锐观察力和敏感内心的艺术家群体，在艺术创作中自然非常关注身份问题。

艺术家自我身份的建构

在绘画史中，自画像这一形式一直存在。伦勃朗、毕加索、弗里达、达利、梵·高等众多艺术家都曾投入大量精力为自己画像。自我表达是对"自

我身份"的一种确认和强调，是自我定义、自我解读的一种方式。这一传统直到今天也依然被艺术家用来隐喻人类身份与艺术的关系，如弗洛伊德、克莱门特和中国艺术家张晓刚等。而在当代艺术语境中，艺术家关注的不再只是作为个体的身份，而更多是社会文化的身份，即"作为群体，我们是谁"的问题。性别、种族、民族、性取向等，都成为艺术家在作品中讨论的群体性身份问题。例如，美国艺术家莱尔·阿仕顿·哈里斯（Lyle Ashton Harris）就通过摄影来考察因种族、性别问题而日益复杂的身份观念。哈里斯通过戏剧化的服装、动作姿态对各种二元标准的身份进行解构。在作品中，艺术家戴着拳击手套，下身穿护体绷带，摆出一副职业拳击手的架势。这个伤痕累累的拳手形象既传达了艺术家本人的身份信息——黑人、男同性恋，也是对群体的身份处境和情感的表达。而这仿佛是对西方传统肖像绘画的一种延续。

除了自我指涉，对其他群体和个人的身份的界定也是艺术家创作中常常涉及的问题。对"他者"的界定构筑了身份认同，各个不同的群体被赋予不同的名称，具有各自的评判标准。而这种区分是一种以主客二分为基础的思维。"这种二元思维通过将假定相互排斥的两个词进行简单对比来建构起一个所谓他者的身份：男/女、黑/白、异性恋/同性恋、西方/非西方等。二元思维维持着欧美中心主义：他者身份被无计可逃地定义为西方化主流身份被定型的对照物，因此从等级上巩固了后者作为规范以及作为更重要、更受欢迎的身份的地位。"[1] 艺术家们以自己的视角和创作来反抗这样的二元思维。例如保罗·麦卡锡（Paul McCarthy）的视频表演《圣诞老人》，艺术家扮演的圣诞老人以疯癫的方式对这个西方文化中的经典形象进行了戏仿，把他塑造成一个怒气冲天、失魂落魄的漫画人物，以此暗示白人男性由于丧失

[1] [美]简·罗伯森、克雷格·迈克丹尼尔著，《当代艺术的主题：1980年以后的视觉艺术》，匡骁译，南京：江苏凤凰美术出版社，2012年11月版，第62页。

了昔日对地位、人生角色和身份的信心而濒临崩溃和错乱。麦卡锡的这件作品将所谓的经典拉下了神坛，是一种对权威身份的揶揄。作为一位白人男性艺术家，这件创作也具有某种自嘲的意味。而非白人女性艺术家谢琳·奈沙特（Shirin Neshat）的作品则更有对抗性。作为生活在美国的伊朗人，移民和外国人的多重身份让她陷入了一种文化身份的僵局。她既未完全西化，也无法在本土文化中找到自己的身份定位。因此，作为艺术家的她通过创作来进行自我种族身份的追问。奈沙特的创作反映了两种文化的内在冲突，在摄影作品中，她身穿阿拉伯黑袍，用阿拉伯文字覆盖露出的脸或其他身体部位。用黑袍将自己包裹是阿拉伯女性对传统宗教的回归，而西方文化则视其为失去自由的倒退，这样的判定明显带有西方身份的优越感。另一方面，覆盖裸露身体的波斯文字在西方观众眼中只是美丽的符号，他们并不能理解其含义，误解成为必然。奈莎特身体上书写的诗歌其实是伊朗女性激进宗教态度的表达。神秘、具有异域风情的美丽波斯女性与狂热的宗教追求，被拯救的对象与诱惑者的姿态，这些相互矛盾的内涵都混杂在奈沙特的作品中。（图7-8）

图 7-8 谢琳·奈沙特 《沉默的抵抗》 1994

流动性与多重身份

对自己身份或他人身份的确认,都是一种"人为"的判断,由历史、社会、文化共同构建结果。如果身份是被构建的这一观点成立,那么我们可以这样认为,没有任何身份是自然和本质的,也没有一种身份是固定不变的,"身份源自相互依存的力量形成的一个网络,这些力量为一个共同体内的所有成员规定社会角色,为其地位提供奖励,规范其行为并安排各种权力关系。他们认为各种不同身份是通过社会互动和共同的历史形成的;也就是说,这些身份是在特定文化和政治环境下习得的,而不是生来就固定的。"[1]因此,艺术家除了对经典形象进行反讽,还常常通过让所谓的"异类"出现在公共场所来强调标准的存在。例如,艺术家阿德里安·派帕(Adrian Piper)在作品《催化四》(图7-9)中以一种夸张的方式出现在纽约街头。她穿着十分保守的衣服,但用一块红色浴巾塞住自己的嘴巴,直到脸颊被撑到原来的两倍大。浴巾从她的嘴一直挂到胸前,非常怪异。派帕以这样的造型乘坐公交车、地铁,帝国

图 7-9 阿德里安·派帕 《催化四》 1970—1971

[1] [美] 简·罗伯森、克雷格·迈克丹尼尔著,《当代艺术的主题:1980年以后的视觉艺术》,匡骁译,南京:江苏凤凰美术出版社,2012年11月版,第61页。

大厦的电梯,让自己成为社会舆论的中心和焦点,而她本人黑人女性的身份则使人联想到黑人女性公共话语权的问题。

"身份"为对象提供了在时间、地域等多维度中的不同可能性。除了上文提到的对人的各种社会属性的界定、评判,对各种标准的模糊也是艺术创作中消解"身份"的常见手段。例如,日本摄影师和录像艺术家森村昌泰通过描绘二元性别界限模糊不清的异装癖来创作自己的作品。他热衷扮演艺术界的历史名人,在作品《与自我的对话》中,他既扮演自己,也扮演墨西哥艺术家弗里达。屏幕中,他坐在电子琴前为自己伴奏,同时又以弗里达众多自画像中的形象出现在旁边,时隐时现。在此,一个人可以是"多重身份"的意象向观众传达了一种"流动性",没有什么身份是单一或一成不变的,我们都可以同时拥有很多重叠的身份。

唐·伊德的身体理论

在东西方古代文化中,身体都会被看作灵魂暂时停留的现世居所。西方人强调灵魂不朽而身体是禁锢灵魂的桎梏。重精神而轻肉体的倾向让艺术家多以表现灵魂本质作为最高追求。历史学家托马斯·麦克艾维利(Thomas McEvilley)就指出:"从斐迪亚斯(Pheidias)到米开朗基罗(Michelangelo),再到罗丹(Rodin)的西方传统人体雕塑,都尝试着去描绘身体中的灵魂——或者不如说是被赋予灵魂的身体……灵魂是人类本性的基本真理,而雕塑家就致力于描绘——最后是赋形于——这一本质。"[1]而20世纪中期之后,现象学盛行,人们开始重新审视世界,当然也包括对"身体"的重新关注。

[1] 转引自[美]简·罗伯森、克雷格·迈克丹尼尔著,《当代艺术的主题:1980年以后的视觉艺术》,匡骁译,南京:江苏凤凰美术出版社,2012年11月版,第83—84页。

美国分析哲学家唐·伊德（Don Ihde）提出的身体理论从三个不同的方面来研究身体："身体一"——感知的身体、体验的身体，"身体二"——文化建构的身体，"身体三"——技术的身体。"在现象学所理解的我们是活动的、知觉的和有感情的在现世存在这个意义上，我们是我们的身体。我把这个层面的身体叫做身体一。但是我们也是社会的和文化意义上的身体，……我把这种身体意义的区域叫做身体二。……穿越身体一和身体二就是第三个维度，也就是技术的维度。"[1]此处所说的"身体一"也是后现代哲学家梅洛-庞蒂在《知觉现象学》中论述的身体，这个身体不再是笛卡尔（Descartes）哲学中那个作为客体的身体，那个可以被测量、科学定义的身体，而是一个有感受能力的、积极的、不能直接把握或反省的客体，是通过与体验到的环境和世界的相互关系来交互式地把握的身体。"活着的身体"不是"物质的身体"，身体是我们与这个世界"遭遇"的战场，它将我们与世界交织在一起。而"身体二"，即文化建构的身体强调身体的社会、文化属性。我们如何看待、使用和评价我们及他人的身体，都会受到社会文化的影响和规训。"技术的身体"则是在当今赛博格技术的背景下，理解和运用身体的新角度，是在虚拟现实技术为世界带来巨大改变的背景下对身体新的把握。互联网与虚拟现实技术让知识"情景化"，而情景化意味着认识者永远是涉身的、地方性的身体，身体成为当下的身体体验，"我们自己的器官都是积极的知觉系统，是建立在看问题的转换和特殊方式上，即生活方式之上的。"[2]因此，"我"通过"我的身体"遭遇世界，"我"也通过世界认识"我的身体"。"技术的身体"也体现了人与技术之间关系的改变：我们的身体因为技术的发展而呈现出极大可塑性和矛盾性。我们想要技术带来的东西，但却不想要技术的局限，也不想要被技术扩展的身体所意味的改变。所有的人和技术的关系都是双向

[1] 转引自周丽昀著，《唐·伊德的身体理论探析：涉身、知觉与行动》，《科学技术哲学研究》，2010 年第 5 期。
[2] 转引自周丽昀著，《现代技术与身体伦理研究》，上海：上海大学出版社，2014 年 11 月版，第 87 页。

的，只要应用技术，也就会被技术应用。关于"身体"的后现代现象学研究的贡献在于将它科学地看作与其他社会实践无异的存在，它是实用的、有限的，是社会文化建构的，可能存在深刻的性别偏见和欧洲中心论特征。

身体的竞技场

我们看待身体，或者说艺术家看待身体的角度多样而复杂。当代艺术家将人类形体呈现为一种物质的、有形的实体，由肌肉、体液构成组织。他们还考察身体如何像身份一样以诸多方式成为文化产物，反映社会中关于个体行为、社会和经济职能以及权利关系的观念。前文所述的许多女性主义艺术作品就直接聚焦于身体主题，女性艺术家以高调的姿态和戏剧性的方式表达了女性意识的觉醒，她们以女人的经验、情感、梦想和目标作为创作的合法题材。例如，女人在性方面的问题一直是受压抑和不被承认的，因此女性艺

图 7-10　朱迪·芝加哥　《晚宴》　1974—1979

术家们常常以耸人听闻的方式来进行相关表达。20世纪70年代初，朱迪·芝加哥（Judy Chicago）和米里亚姆·夏皮罗（Miriam Schapiro）组织了名为"女人屋"的展览。展览由两位艺术家和加利福尼亚艺术研究所女性主义艺术项目中的学生的作品共同组成。这些作品夸张地展示了大量卫生棉条、内衣，以及与月经、生产等女性身体的生理功能有关的物品，以此来强调女性身体及与之相关的感受和经历。朱迪另一件广为人知的作品是《晚宴》（图7-10），它具有某种里程碑式的意义。艺术家在陶瓷盘上绘制了女性生殖器的图案，并将它们排列摆放在一个巨大三角形的台面上。"阴户意象"一直被反复使用，以此表达对男性窥阴癖的抵制，维护以女性认知为中心的性别问题的探讨。

"身体，包括性对身体的表现，'是我们这个时代重要的政治竞技场之一，'托马斯·拉科尔（Thomas Laqueur）如是说。围绕着身体问题进行的文化论战在大众媒体、街头巷尾、市政大厅乃至世界各个角落的卧室中打响。各种争议辩论涉及了如下以及更多的问题：决定就身体而言何种尺寸、形状、年龄和肤色最受社会青睐的常规习俗；反对特定形式的性表达的禁忌；对于什么构成身体和精神上的快乐的态度；影响着病患和死者的医疗决策的道德和法律后果；支配着我们如何对待囚犯、病人和其他体制化人群的规则。关于身体的论争总的来说可归结为一个问题：该由谁来掌控一切？谁来负责决定我们审视身体的方式、时间、动机，以及这种审视对我们意味着什么？"[1]艺术家们用自己的作品来反映关于身体的各种标准和评判带给人的影响。例如，莫林·康娜（Maureen Connor）在作品《比你瘦》（图7-11）中用一件拉紧的连衣裙来比喻女性为瘦身所承受的压力，讨论社会标准对女性身体的影响——为了迎合他者的眼光，女性不惜伤害自己的健康。而汉娜·威尔克（Hannah Wilke）则更直接地使用自己的身体来表达女性的社会

[1] [美] 简·罗伯森、克雷格·迈克丹尼尔著，《当代艺术的主题：1980年以后的视觉艺术》，匡骁译，南京：江苏凤凰美术出版社，2012年11月版，第90页。

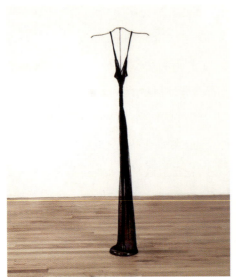
图 7-11 莫林·康娜 《比你瘦》 1990

图 7-12 汉娜·威尔克 《求救：被凝视的物品系列》 1974

处境。20世纪60年代，威尔克开始使用陶土、橡皮泥和口香糖制作解剖学所暗示的可折叠的，呈外阴形状的物品。在作品《求救：被凝视的物品系列》（图7-12）中，她摆出常见的时装广告中模特的诱人姿态，赤裸的身体上覆盖着咀嚼过的口香糖，艺术家借此完美比喻了美国女性的处境：你们嚼她，得到她，然后把她吐掉，再去吃一块新的糖。

艺术家也将自己的身体与"物"进行对应，探讨身体界限的可能以及与环境的关系。女性艺术家杰妮·安东尼（Janine Antoni）将自己的身体当作创作的工具，利用身体及其生理机能来操控和标记物体，观众则从各自的角度来理解身体行为的遗留物。在作品《啃噬》（图7-13）中，安东尼通过咬食巨大的黄油块和巧克力块并将牙印留存进行雕刻。另一位艺术家丹尼斯·奥本海姆（Dennis Oppenheim）在其1970年的作品《Ⅱ度晒伤的阅读位置》（图7-14）中将一本皮草装订的书放置在胸口，躺在长岛海滩暴晒5个小时，皮肤晒伤的痕迹让书的外形留在了艺术家的身体上。身体作为感知

图 7-13 杰妮·安东尼 《啃噬》 1992　　图 7-14 丹尼斯·奥本海姆 《Ⅱ度晒伤的阅读位置》 1970

的存在与环境和物体之间的关系以一种视觉化的方式得到了呈现。而居住在伦敦的巴勒斯坦艺术家莫娜·哈图姆（Mona Hatoum）则由内而外展示了自己的身体。她采用专业的医学超声波回声诊断技术来记录自己体内的各种声音，并用内窥镜和结肠镜制作了身体的可视扫描图。装置作品《异物》（图 7-15）以特写图像和连续视频画面呈现，观众在观看艺术家的"身体"时，可以听到事先录制好的呼吸声和心跳声。在此，身体成了一个空间环境，将人纳入其中。

图 7-15 莫娜·哈图姆 《异物》 1994

史帝拉的"身体"

上述艺术作品都可以说是对"身体一"和"身体二"的艺术化解释和探讨，而史帝拉（Stelarc）的作品则对"身体三"，即技术的身体，进行了全面回应。史帝拉从20世纪70年代开始利用探针摄影机拍摄自己的胃部、肺部和肠道影像，和哈图姆一样，史帝拉企图通过展示身体内部来颠覆"灵魂居所"的说法。自1976年起，史帝拉开始在全球各地进行"悬挂"行为表演。他用钩子刺穿皮肤，将身体悬挂在空中——静止或摆动，由此唤醒身体的物质性：生理上的疼痛并不会转化为心理上的愉悦感，身体本身柔软而脆弱，疼痛使我们认识到"我"就是"我的身体"。（图7-16）科技的发展使人体可以被改造，有机体和电子机器混合的"赛博格"成为可能。身体局限的突破可以通过身体和技术之间的嵌合与构建来完成，而无须等待自然进化的方式，"亚解剖工程"让身体得到了强化。史帝拉在"部分的头"项目中运用电子扫描和3D打印技术将自己的面部移植到了一个原始人的头骨上，构建出"第三张脸"，并在3D打印材料上接种了活细胞，从而赋予其生命。一个全新的"身体"被创造了出来。在另一件作品《第三只手》中，他将一只机械手臂附着于自己的右臂，其运动由艺术家的腹部和腿部肌肉发出的电信号来控制。科技和身体之间关系的各种可能性在史帝拉的作品中得到了尝试。（图7-17）《手臂上的耳朵》（图7-18）是其最具轰动效应的作品：艺术家首先用细胞培养技术复制了自己的一只耳朵，再通过手术将其移植到自己的手臂上——通过"循环的肉体"技术制造了一个"分形的肉体"。同时，这只耳朵中还装有通讯设备，史帝拉能够通过它来收听世界各地的讯息，它成了一个网络的终端，一个"虚幻"的身体。

图 7-16　史帝拉 《悬挂》 1976

图 7-17　史帝拉与"第三只手"一起行动

图 7-18　史帝拉 《手臂上的耳朵》 1996—2016

后现代主义在反对什么

后现代主义所具有的强烈反权威、反经典的特性是西方对社会文化中的逻各斯中心主义和资本主义制度进行反思的结果。"谁的声音被听见"是一个关于社会话语、叙事和大众传媒的整体性社会话题。它能够引出许多问

题，诸如：如何让更多样的角度和声音被人们接收到？什么是历史？什么曾经发生过？什么是对，什么是错？什么是标准？谁可以代表大家来表达？谁能控制这一切？这些质疑或思考可以在社会的各领域提出，形成如福柯所做的知识考古学研究：我们如何形成、表述知识；我们如何定义和编写历史；我们的"文本"的构建过程是一个"表达"的过程，同时也是一个"遮蔽"的过程。曾经的欧洲中心主义、白人至上主义、男性视角、科学主义、理性主义等知识和认知系统，相应建立起来的制度，以及适应这些制度体系的教育方式、传播网络共同构成了世界的景观。而后现代主义运动希望反思和打破这样的"权威"，从而让"遮蔽"显现。

1979年，法国哲学家让‒弗朗索瓦·利奥塔（Jean-Francois Lyotard）说："我将后现代主义定义为对元叙事的怀疑。"这是一种对世界上根本、广泛和具有普遍性的设想保持普遍怀疑的态度。这个世界在利奥塔和德勒兹（Deleuze）的眼中成了同时向不同方向发展的"根茎"。它们横向地扩散到各处，随后又会长出各异的新茎叶。与之对应的是另一位法国思想家德里达（Derrida），他用解构主义理论对文本的阐释方式进行研究。这种方法不像传统理解文本的方法那样追求单一的"正确性"，而是强调意义是连续变化的，文本与解读之间的碰撞和矛盾导致意义的"解构"。福柯的知识考古学进一步细致阐释了权力和知识的关系，强调了社会关系的无限复杂性、偶然性、动态性。所有这些学者的研究都为多元化地认知世界、自我与他人打下基础。

正如前文在女性主义、身份和身体的主题下论述过的那样，相对于现代主义已经形成的知识结构和话语权威体系，后现代主义艺术家们想要以更具多样性、更加多元的方式进行创作，让曾经被主流知识界或社会压抑、忽略、遮蔽的内容得到表达的机会。因此，有色人种艺术家、女性主义艺术家、少数族裔艺术家、同性恋艺术家等过去属于异类的群体在这一文化浪潮下得到了解放和发声的机会。后现代主义或当代艺术的一个重要面向就是给

图 7-19　张晓刚 《失忆与记忆：闭着眼的男孩》 2006

不一样的声音提供平台。大到民族、文化群体、性别、性取向，小到个体对社会的参与，艺术具有前所未有的包容性。例如，出生在摩洛哥的艺术家用自己的摄影作品来表达处于全球化冲击下的城市青年的彷徨与渴望，以及传统文化中的生活方式的美好与现代城市化入侵之间的矛盾。类似的作品还有中国艺术家张晓刚的"失忆与记忆"系列。画作和由日记、笔记、阅读摘抄、电视截屏组合的创作表现了高速发展变化中的中国，个人记忆与社会之间的特殊关系：一面努力记住对自己有意义的事物，一面又必须学会忘记，以适应高速前进的社会和城市发展进程。弱小个体对巨大的时代性话题的表达在这些作品中得到了实现。（图 7-19）

边界消失后的融合

艺术的包容性除了让曾经的非主流艺术家发声，也让艺术本身的媒介和方法的分类开始模糊、瓦解。标准的失去让"命名"与"身份"同样不再可行。艺术运动、国籍，以及"适当"的题材、内容都随之开始边界模糊。挪用、跨媒介、科技、互联网，各种观念的融合，技术的介入，艺术创作前所未有的开放性必然导致明确界定和分类的困难。艺术发展到这个时期已经进入一种生态化的复杂而共生的状态，艺术创作也在反映着这样一种状态。例如前文提到的艺术家史帝拉，他的作品将身体、行为艺术与科技、生物艺术结合，装置、表演等艺术形式共存于他的作品中，单一的界定已经很难去描述他的作品。而威廉·肯特里奇（William Kentridge）的作品将影像艺术的时间性和运动感融入绘画中，图片以动画的方式不断变化，表达了南非种族隔离制度下的暴力景观及其后果，令人不安的画面效果带有强烈的政治批判性。观念、影像媒介、绘画，所有新的和传统的艺术方式被混合在一起构成了作品独特的"同在"。而这种感性的难以描绘的体验也很好地体现了多元的现实带给我们每个人的感受。

20世纪后期，后现代文化的不断变化使其在本质上难以把握。一切都在变化，无论是人们曾经笃信的概念、定义还是对未来的预测，个人身份的不确定和不稳定因互联网带来的信息爆炸以及人们日益便捷的迁移而更加强化。我们时刻都在面对各种不同的文化、环境、概念、意念、技术的波动性冲击。前所未有的发达的传播能力让世界格局发生改变。中国的经济、文化影响力已经能够与欧洲、美国相比，非洲和美洲新兴国家也日益壮大。大型艺术展览，如卡塞尔文献展、威尼斯双年展、惠特尼双年展、布鲁塞尔双年展、中国上海双年展都开始注重引入来自不同国家和文化背景的策展人，邀请不同背景的艺术家参展。例如，2002年的第十一届卡塞尔文献展以讨论小组的方式展开活动，这些小组分布在全球各地。这样一种兼顾多地区文化

的策展方式体现了对"后殖民"的突破,使更多元的声音和文化艺术在展览中得以展现。再比如,近几届中国上海双年展都由中外策展人共同策展,他们立足各自的角度,对中国,对上海的历史、发展和未来提出自己的观察角度与见解,让中国观众有机会看到来自世界各地的艺术家对自己既熟悉又陌生的话题的思考和表达。

安迪·沃霍尔说过:"我以为百货公司就是新的博物馆。"这成为对艺术发展的一种预见。艺术与流行文化的紧密结合、艺术的市场化都在 21 世纪成为现实。日本艺术家村上隆(Murakami Takashi)在 2000 年首创的日本青年艺术家展览"超级扁平"充分体现了他对流行文化的拥抱。肤浅的娱乐性是和村上一样在漫画、电视和玩具世界长大的人们的日常。艺术家的艺术创作体现了对这样的现实的借鉴,他们有意识地与娱乐和奢侈品消费行业合作。村上隆的凯凯琪琪(Kaikai Kiki)有限公司是一家国际市场营销和设计公司,为他经营从钥匙扣到昂贵手袋的各种产品。他还与国际大牌路易威登合作并在其博物馆中展出自己的作品。村上隆的作品将日本艺术史的深刻根源和具有全球影响力的战后日本动漫融合在一起,这种做法进一步复杂化了"高雅"和"低俗"艺术之间的区分。同时,村上隆的作品也探讨了人们对"真实"的感觉变化,越来越多的人沉浸在虚拟环境构建的世界中,编撰的故事与真实之间的界线在逐渐消失。杰夫·昆斯的《平庸领导人》也是这样"混搭"的创作:两个小天使簇拥着一只猪和后面的小男孩。艺术家称自己以媚俗为乐,而观众则在作品中看到了对商品化的反讽。

艺术不断寻求突破的时代也是整个社会在经历变动的时代。后现代主义到当代艺术的发展时期正是西方国家经历现代性反思和社会思潮转向的时期:一方面是主流社会对过去的文化价值判断和僵化标准的反思,另一方面是更多曾经被忽视、压抑的群体和文化得到了追求更公平处境的机会。以女性主义为代表的对身份、身体的关注成为诸多艺术家进行艺术实验的出发点。多元的文化环境滋养出了更多样化、更自由的艺术创作,也促使艺术家

和大众共同给予"身份"问题更多的关注。让不同的声音、新的声音对话与融合是使事物保持新鲜的最有效方法,也是当代艺术自我反省和自我更新的动力之一。

思考题

1. 女性主义在你的生活中存在吗?是什么样的呢?
2. 在你的生活环境中,哪些人群的声音需要被听到?可以用怎样的艺术方式帮助他们?

第八章 科技与互联网

艺术与科技的发展和信息传播方式的变迁有着密切的关联。一方面，科学研究的方法一直影响着艺术创作；另一方面，科学所崇尚的开放、冒险的精神在艺术家群体中并不鲜见。在工业化时代，艺术家们对媒介的关注和使用必然涉及相关的科技运用和实验。有意识地关注不同的科技，使用先进的科技手段是很多当代艺术家的自觉选择。艺术家们对不同的工具进行研究和综合运用，并与其他领域的专家展开合作。跨媒介的创作方式是当下艺术创作的主流模式，也是科学背景下艺术创作的必然结果。无论是在思维层面，还是在物质层面，科学技术都为艺术创作提供了丰富的资源，也对传统艺术创作提出了新挑战。

科技发展带来了社会信息媒介的发达，也为艺术创作的方式和呈现形式带来了新的方向：一方面对社会现状进行反思，另一方面对网络新媒体时代积极回应。艺术创作中涉及的传统因素在互联网背景下都与过去不同了。全新的可能性被打开，并被新一代的艺术家们拥抱。在本章中，我们将从以下几方面进行论述：

一、科学和艺术共同具有的研究性和实验性。

二、不同群体的合作以及不同科技力量的介入成为当代艺术的常态。

三、技术的各种混搭产生了当下界限模糊、难以定义的艺术创作。

四、互联网时代，媒介的变化带来了艺术面貌的改变，超文本和后制品的创作让艺术创作者、观者、媒介材料等都不再是稳定、清晰的存在。

科学精神——实验与开放

艺术自诞生之初到今天一直都与认知和技术关系紧密。以视觉艺术为例，创作者首先面对如何感知，即"看"这个世界，然后通过不断尝试，"发明"各种图式。这些图式反过来又不断训练观众的眼睛，教会他们如何

去"看"。"看"是一种观察,一种分析,它既是对创作者理念的体现,更是一个复杂而充满技术含量的过程。主观认知的方式会影响"看",例如,印象派之前的画家并非看不到阳光下树的蓝紫色暗影,但对绘画的认知让他们"视而不见"。观看是一种具有"选择性"的过程。人类科学的发展即人类认知的发展,必然会造成"看法"的发展。牛顿光学研究对光谱的分析让艺术家们得到启发,色彩和光由此成为艺术家感知的对象。科学改变着我们"看"的内容和方式,科学塑造着我们的感知,而技术决定人类能够掌握怎样的物质材料并操控它们。技术对我们的生活也产生着决定性的影响,如今便捷的地域移动、远程交流,以及购物、娱乐的移动虚拟化等,都是技术发展的结果。科技手段对艺术创作的影响,或者说两者之间的结合在当今的艺术领域中正大张旗鼓地进行着。

古希腊哲学家亚里士多德(Aristotle)定义了科学的概念:科学是可以从有限的基础原则出发,进行逻辑推理而得出的知识体系。而是否使用科学方法是判断是否科学的关键。使用科学方法进行的一系列操作可以看作为获得新知识而形成的实验体系。它先以理性观察、分析,再验证一次次的实验结果,最终得到关于对象的知识体系。以这样一种严肃的态度和严谨的方法对待自己的研究对象的艺术家很多,他们并不是严格意义上的科学

图 8-1 达·芬奇《大西洋笔记》中关于机械设计的草图和研究文字

图 8-2　埃德沃德·迈布里奇的"动物实验镜"对运动中的对象进行了拍摄

图 8-3　法国珑骧包的标志反映了当时人们对马匹奔跑姿态的错误理解

家，但他们工作的方式和内容具有相当的"科学性"。例如我们熟悉的达·芬奇，他令人着迷的《大西洋笔记》充满了对自然世界的观察与研究，他利用绘画的方式记录自己的观察和研究结果，也利用绘画的方式呈现自己关于机械设计的设想和构思。（图8-1）英国摄影师埃德沃德·迈布里奇（Eadweard Muybridge）用摄影机拍摄马匹、人的运动图像进行分析研究。他的照片第一次清楚呈现了运动的真实过程，消除了很多误解，例如马匹奔跑时腿的运动轨迹就与人们先前的认知大相径庭，著名的法国珑骧（Longchamp）包的标志上奔跑的马的图形正显示了人们对奔跑中的马腿的误解。（图8-2、图8-3）由此我们不难发现，在艺术领域中，理性地观察、记录对象是普遍存在的现象。无论是中国传统花鸟画的细腻、准确，还是西方古典油画对对象再现的高超能力，都体现出绘画者对对象极其"科学"的把握。

科学通过对未知领域的不断探寻发展自身，科学家们通过实验去探寻答案而不是在实验之前就预设结果。实验是一个过程，是对未知的探索与冒险。这样的实验精神在艺术家的创作中并不鲜见。例如一战后的达达艺术，艺术家们以夸张的方式进行艺术实验，将各种艺术行为混合，对结果抱着无所谓的态度。伊夫·克莱因的作品《跃入虚空》（图8-4）表现的是艺术家为了体验飞翔和失重的感觉，在没有任何保护措施的情况下，从巴黎郊区一栋楼房的二楼窗口纵身越出。这样毫无畏惧的冒

图8-4　伊夫·克莱因　《跃入虚空》　1960

险行为以及对可能的结果的置之不理都是为了追求对"过程"的体验，也只有这样无畏结果才有创造的可能，才有踏入从未有人进入的领域的可能。这和科学的冒险精神并无二致，在人类发展历史中做出开创性成果的科学家们都具有与克莱因一样的纵身一跃的勇气。

激浪派与科学实验室

20 世纪 60 年代的激浪派艺术运动充分体现了"冒险"的特点。约翰·凯奇（John Cage）、白南准（Nam June Paik）、小野洋子（Yoko Ono Lennon）、迪克·希金斯（Dick Higgins）、艾莉森·诺尔斯（Alison Knowles）等一批艺术家组成了激浪派艺术团体。约翰·凯奇在纽约社会研究新学院任教时曾表示，他在教学过程中关心的并不是将大量的资料传递给学生，而是展示他自己在做什么，为什么他对此感兴趣。在这个基本的介绍后，课程仅仅就是展示学生们做了什么。学生们会尝试偶发，使用物体以及手边的各式各样的乐器，学习音乐理念、表演和诗歌。[1] 这种教学活动本身就是一个实验，不同的实验材料被混合后发生了各种反应，课程的结果即对这些过程及其结果的呈现。激浪派的另一位代表人物白南准在自己的艺术创作中对电视媒体进行了探索。他的作品经过了从"内容层面的感知"到"过程层面的感知"的转变，探讨了人们如何看以及看到了什么的问题。艺术家通过解构、压缩和重组"电视时间"，将身体的各种感觉实时地并置在一起。这同样如同实验，即针对电视的各种可能性展开实验，通过对电视视频的各种操作来与人的感知建立联系。无论凯奇的教学还是白南准的创作，都体现

[1]［美］费恩伯格著，《艺术史：1940 年至今天》，陈颖、姚岚、郑念缇译，上海：上海社会科学院出版社，2015 年 4 月版，第 232 页。

出了对"过程"的关注与呈现。

当今,一批年轻的艺术家致力于设计具体功能模糊不清或根本不存在实际功能的新奇机械装置,进行各种古怪的实验。艺术家威姆·德沃伊(Wim Delvoye)工作室 2000 年的作品《泄殖腔》(图 8-5)完全就是一个科学实验的再现。艺术家制造了仿佛生物工程师为工业生产线建造的实验室,其中的设备配有可以碾磨物体的垃圾处理装置,并加入了模拟胃液的化学剂和细菌。该装置最后制造出的固体物质在外表和气味上都与人类的排泄物一模一样。

虽然科学家通常被认为注重客观性,对主观影响和意识形态具有免疫力,但众所周知,许多取得最高成就的科学实践都体现出了极大的创造力。同样,强调情感和偶然性的艺术创作经过调制精确的实验过程也有可能产生伟大的作品。此时,对艺术家来说,科学家的"灵感"也至关重要。科学与艺术都是既理性又感性的,在完成各自目标的时候常常互相映射,彼此影响。

图 8-5　威姆·德沃伊工作室　《泄殖腔》　2000

一次合作

逻各斯精神、科学理性主义被视为西方文明的本质，它是缔造西方高度发达物质文明的基础，也是后现代主义思潮批判的对象。对科学的质疑，对科学进步性的反思是后现代思想家展开研究的重要面向。科学给人类社会带来了天翻地覆的改变，如何去了解科学，思考它与我们的关系，成为很多艺术家创作的出发点。2000年，科罗拉多州博尔德当代艺术博物馆举行了题为"天气预报：艺术和天气变化"的展览。艺术家和科学家共同探讨森林砍伐、全球变暖、物种灭绝等问题，合作进行创作。艺术家玛丽·密斯（Mary Miss）与水文工作者和地质学家合作预测洪水水位，根据结果将300个闪亮的蓝色光盘黏贴在了博尔德人口密集的中心城区的建筑上作为标记。艺术家组合维塔利·克马尔（Vitaly Komar）和亚历山大·梅拉米德（Aleksandr Melamid）则对社会科学中的所谓科学方法的应用进行了嘲讽。他们在1994年至1997年间完成了作品《人民的选择》。在该作品中，他们雇用专业民调机构对12个国家的人对绘画的审美偏好进行调查。艺术家让调查对象选择出自己最喜欢的颜色、大小、风格和主题，然后将调查结果平均化处理，为每个国家制作了一幅体现其"最想要"和"最不想要"的视觉特征的画作。该作品提出了一个问题：艺术是否应该和商品一样被民意测验支配？在此，科学工作中使用的收集数据并得出结论的方式被运用在艺术作品的选择上，显示了其荒谬的一面。艺术家将科学研究的结果以各种形式的创作来呈现，能否让民众有所触动进而发生行为上的改变无法确定，但这样的方式更容易吸引人们的关注，更能帮助人们直观地理解和想象是肯定的。在人类历史中，艺术一直都在与各个时代最重要且最需要传递的信息结合。科技毫无疑问是20世纪后人类至关重要的生存与发展主题，因此，艺术与科技的合作是双向的需求。科技需要艺术帮助自己更普及、更易于理解，艺术需要科技不断给自己带来新的可能。

跨学科——克里奥化

科技的高速发展体现在各个领域，计算机技术的革新推动了虚拟图像领域的发展，生物技术的进步使人类对生命的理解达到了前所未有的高度，此外，3D打印技术、机器人技术、纳米材料、基因技术、人机交互等方面也都在日新月异地发展。这些科技上的变化不断影响着我们的生活，5G互联网的应用，越来越多的工作被人工智能替代，自媒体的繁荣发展，等等，我们每个人都身处其中，艺术家自然也不例外。

"克里奥化"一词被用来描述思考或生产混杂物的方式，尤其是新旧结合的混杂体。有些艺术家以挪用的手法将科学工具和技术融入自己的创作中，他们并非专业的科学工作者，也没有获得技术的资金和渠道，他们将克里奥化当作一种艺术创作的方式。双胞胎姐妹玛格丽特·威特海姆（Margaret Wertheim）和克莉丝汀·威特海姆（Christine Wertheim）的作品《双曲线针织珊瑚礁计划》（图 8-6）利用钩针编织技术将几何学、海洋生物学、生态学和手工艺进行了结合。她们借鉴数学家戴娜·泰米纳（Daina

图 8-6　玛格丽特和克莉丝汀　《双曲线针织珊瑚礁计划》　2005—2008

Taimina）将数学与编织结合制作双曲几何的方法来完成作品。借助计算机的数学运算程序，制作者用钩针编织出锯齿状礁石的模型。来自世界各地的数十位志愿者在3年的时间里编织了占地3000平方英尺的1000个单体珊瑚礁模型。艺术家基于自己熟悉的材料和技术，将科学的计算公式与自然景观结合，产生了新的创造。科学的图像化，即将科学的发现或过程视觉化是艺术与科技结合的重要面向。

艺术家罗克西·潘恩（Roxy Paine）致力于创作自然界的模拟场，通过精密的系统和机器来完成人工的任务，他的作品《作物》（图8-7）呈现了在一块6英尺×8英尺的人造土地上栽种齐腰高的罂粟。这件作品看似与科技无关，其实是对机械美学的精确逻辑的体现。潘恩按照植物成长的各个阶段所对应的视觉系统对作品进行分类，从花蕾到盛开的花朵再到爆开的种子。作品成了一个隐喻，植物从发生到消亡的生命周期与人类对这

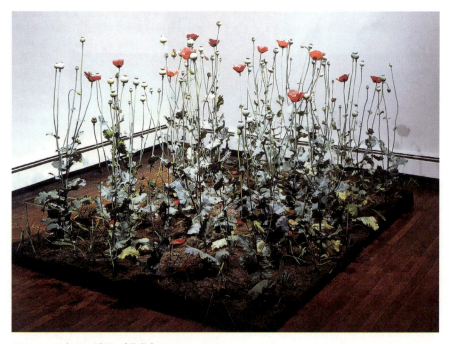

图8-7　罗克西·潘恩　《作物》　1997—1998

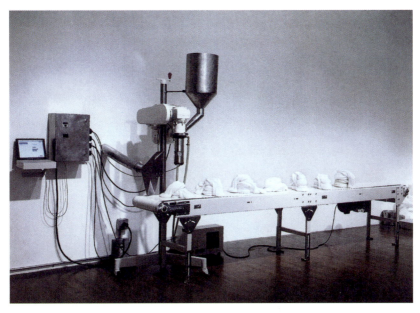

图 8-8　罗克西·潘恩 《自动雕刻机》 1998

一过程的探索叠加。潘恩的另一件作品《自动雕刻机》（图 8-8）是一台由电脑控制的聚乙烯雕塑机，机器以精确的速度控制热熔塑料按预示的时间挤在传送带上。而在这一人为进行精密控制的过程中，混乱的自然之力让完全相同的复制成为不可能。艺术家通过这样的作品展现了自然与科学发明之间不确定性的边界，呈现了对自然生长的人为控制以及人为控制中的自然力。

生物艺术——发光的兔子

科技与艺术结合最具代表性的领域要属新兴的生物艺术。生物艺术是艺术家用活体有机物质制作的艺术作品，其中涉及细菌、细胞株、分子、植物、人的体液和组织，甚至活体动物。人类将生命体植物纳入艺术创作历史

悠久，如园林艺术、插花艺术。在20世纪60年代的大地艺术中，艺术家用岩石、泥土、植物、水等自然物进行创作，而当今的生物艺术则与先进的技术结合，与生命科学实验室密切合作。艺术家本人掌握一定的生物技术知识（如基因工程学、克隆技术）并与相关领域的科学家合作，很多从事此类艺术创作的艺术家其实本人就是科学工作者或具有相应的学科背景。乔治·格赛尔特（George Gessert）自20世纪70年代以来就将植物育种作为艺术创作的方式，他利用基因学原理将野生鸢尾花进行有选择的培育，从而得到更具观赏性的品种。英国科学家亚历山大·弗雷明（Alexander Fleming）爵士在医院展出了用细菌创作的绘画作品，他在不同的天然颜料里培养微生物，并根据需要将不同颜色洒在纸上不同的位置。在创作过程中，他必须找到带有不同染色体的微生物并精确计算嫁接的时间，使它们能够共同成长。美国生物艺术家苏珊·安克（Suzanne Anker）利用放置在培养皿中的鸡蛋、螃蟹、荷兰豆等物质的变质、腐烂构成独特的绘画效果。（图8-9）巴西裔艺术家埃德瓦多·卡茨（Eduardo Kac）"制造"了第一件转基因动物艺术作品——兔子"阿尔巴"。（图8-10）他与法国的一家实验室合作，将从水母

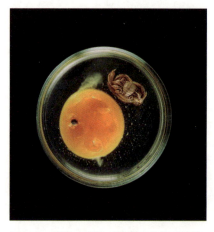
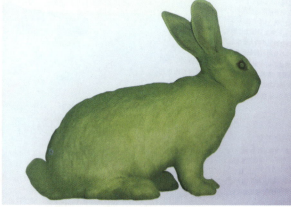

图8-9　苏珊·安克　《培养皿中的瓦尼塔斯（01）》　2013

图8-10　埃德瓦多·卡茨　《绿色荧光兔》　2000

中提取的荧光基因植入了兔子的基因中，一只能发出绿光的兔子诞生了。除了阿尔巴兔子，卡茨还从自己的血液中提取 DNA 注射到一朵矮牵牛花的导管和筛管中，并为它取名 Edunia，即自己的名字 Eduardo 和牵牛花的英文 Petunia 各取一半的组合。艺术家希望人类能够认同转基因动物作为"他者"的存在，放下自己是世界上最特殊物种的人类中心主义思想。

科学的图像与模糊的界限

科技进步带来工具的进步，新的工具极大扩展了人类的感官能力。以视觉为例，天文望远镜、电子显微镜、X 光透视仪、CT 扫描仪、内窥镜、B 超机等科学仪器为人类提供了各种裸眼无法获得的视觉图像信息。而计算机图像处理技术则催生了新媒体艺术，并使其成为当下艺术领域最引人注目的创作方式之一。新媒体艺术建立在数字技术的基础上，通过电脑图像技术，艺术家把握图像、操作图像、生成图像的能力和方式相较之前都发生了极大变化。不同时代的艺术家都在表达、传递信息，但艺术作品的效果如何，是否能够在思想、情感方面打动观众，让观众受到激发，媒介是关键。并且，媒介本身的独特和新颖之处必然会吸引艺术家的目光，激发其新的创作灵感。

如同一些生物艺术的创作者具有科学背景，科学图像同样让一些科学家跨界进入艺术家的行列。先进的图像生成方式常常最先被科学家所运用，例如 19 世纪中期的摄影术，20 世纪的 X 射线技术等。今天，各种先进的造影技术被广泛运用到生物学、医学和天文学等学科中，计算机辅助渲染程序还能将检测到的各种数据和阐释转译为图表和模型。生物影像和科学建模给现代医学、生物科学带来了革命性变化。细胞水平上的观察与测量不仅改变了医生的观看方式，也为艺术家提供了新的创作图式。美国艺术家加里·施耐

图 8-11　加里·施耐德　《基因自画像》　1997—1998

德（Gary Snyder）与科学家合作创作了摄影作品《基因自画像》（图 8-11），通过显微镜将自己的耳朵、手、牙齿的照片与自己的 DNA 染色体、细胞、精液、血液、头发的生物样本并置，为观众提供了生物学图像的奇观。英国摄影师海伦·查德维克（Helen Chadwick）将自己身体细胞的放大图像叠加在风景照片上完成创作，探讨我们所见之物与我们深信不疑之物的关系：究竟什么是真实，什么是"我"的图像。对人的属性进行研究的基因科学让人类与非人类之间的界限逐渐模糊。哲学家吉尔·德勒兹（Gilles Deleuze）和费利克斯·瓜塔里（Félix Guattari）认为："自然界内并无本质性的分类，矿物质、动植物和人类之间也没有绝对差异。相反，物质是一个巨大的连续体，一个虚拟力、强度、界限和权力的领域，这一领域在特定条件下在我们熟知的事物和身体中化为现实。"[1] 艺术家苏珊·安克在作品《动物符号学：灵长类、青蛙、羚羊、鱼》（图 8-12）中选择了不同生物的染色体形状并将其放大，使它们看上去像某种古老的文字。染色体正是完成我们"身体书写"的文字结构。如同创世的神秘语言，生物技术让我们得以无限深入自身去发现新的世界。新媒体艺术则能极大改造我们身处的外在环境，营造真实

[1] 转引自 [美] 简·罗伯森、克雷格·迈克丹尼尔著，《当代艺术的主题：1980 年以后的视觉艺术》，匡骁译，南京：江苏凤凰美术出版社，2012 年 11 月版，第 286 页。

图 8-12　苏珊·安克　《动物符号学：灵长类、青蛙、羚羊、鱼》　1993

的"幻境"。所谓跨媒体艺术，不仅仅是在艺术创作中将其他学科或最先进的媒介技术"混搭"在一起这么简单。跨媒介的意义在于艺术家对"他者"的表达方式的思考和理解，并将其与自己的艺术实践结合，创作出真正超越原有状态的作品。这里的"超越"不是单纯指作品的形式"更复杂"或"更高级"，而是追求使艺术作品更能介入时代、介入社会，影响更多的人。

幻境的产生与思维的可见

　　土耳其媒体艺术家雷菲克·安纳多尔（Refik Anadol）是一位利用数码图像技术进行公共空间创作的艺术家。他将媒体艺术嵌入城市建筑，创造了

图 8-13　安纳多尔 《波士顿的风》 2017

一种体验城市空间的新方式，其作品《波士顿的风》（图 8-13）由悬挂在大厅中的 4 米 ×1.8 米的大屏幕播放。艺术家开发了一系列软件来收集波士顿洛根机场与风有关的数据，以 20 秒的间隔读取、分析和可视化风速，并将风向、阵风模式以及时间、湿度通过 LED 屏幕展示出来。安纳多尔的另一件作品《消融的记忆》（图 8-14）则利用数位绘画、光线投影和扩增数据雕塑来重现大脑中回忆的运作机制。艺术家收集脑电图中显示的认知控制神经机制的数据，再将它们转化为多维视觉结构，叙述了我们的回忆如何产生、展开、消失和被图像化，最终呈现在眼前。

　　新兴的技术对传统的艺术创作方式造成的威胁—如曾经的摄影对绘画的冲击。事实证明，摄影的发展并未让绘画消失，但却为其带来了巨大的改变。今天，3D 打印技术对传统雕塑也有着类似的影响。3D 打印技术可以将计算机运算得出的复杂数据转化为可见的立体模型或实体。它与雕塑最大的

图 8-14　安纳多尔在作品《消融的记忆》中利用数字化技术将"记忆"图像化

不同在于 3D 打印需要的是数据，有了数据，机器就能完成成型。传统雕塑以自然的外在视觉显现为依照再现对象，3D 打印则是由计算机语言生成的另一种"再现"。数据可以来自对真实对象的扫描，即完全的复制；也可以依照程序设计者提供的逻辑来收集或建构。3D 打印技术为艺术创作提供了新的维度和手段，但其作为艺术语言的媒介性还没有真正产生，它更像一个纯粹的工具，如何运用这一工具进行创作才是决定它是否生成艺术的关键。2017 年 3 月至 6 月，法国巴黎蓬皮杜艺术中心举办了名为"打印世界"的展览。该展览中展出了以色列建筑师奥克斯曼（Oxman）的 3D 打印艺术作品"死亡面具"系列；设计师阿密·迪阿奇（Ami Drach）和德芙·甘齐罗（Dov

图 8-15　阿密和德芙 《公元前-公元后》 2012

图 8-16　马蒂亚斯 《生长的钛金属桌》 2016

Ganchrow）的作品《公元前-公元后》（图 8-15），他们将石器时代的燧石工具与 3D 打印部件组合在一起，使人类原始的工具制作与新型技术结合，引发观众思考工具的制作与使用这一主题；以及丹麦设计师马蒂亚斯·本特松（Mathias Bengtsson）创作的与生物工程相结合的《生长的钛金属桌》（图 8-16），他利用自动化软件程序模拟和解读骨头生长中的"细胞分裂和分化"，并通过电子束熔

融（EBM）工艺和钛合金 3D 打印来呈现自然生长的形状。

新技术为我们解读对象提供了新的可能。骨头的生长、风的方向和强弱变化、人群穿越空间的特定方式、大脑神经的运作轨迹……科学的观测方式和技术手段以及相应的图像化和实体化呈现为创造开辟了广阔未来。人类拥有了强大的"联系"能力，也拥有了将它们展现出来的"语言"能力，科技会不断地发展变化，我们作为"人"，如何将自身的独特性与科技进行关联，能够建立起何种联系，可以诉说怎样的故事？这是所有人，所有艺术家共同面对的未来问题。

网络带来了什么？

当今时代，计算机技术对我们生活的影响充斥每个角落。互联网是最显著地改变我们与世界、与他人关系的科技。信息、图像、声音在互联网上以极快的速度进行着大量的复制、移动、生成，相隔遥远的人们通过互联网可以随时进行信息的交换。物理空间的距离不复存在，只要有网络，人们任何时候都可以"在线"。所谓的"地球村"就是这样一个概念：今天，世界上某地发生的事件会瞬间传播至地球各处。

早在 20 世纪初期，沃尔特·本雅明就在其日后广为流传的著作《机械复制时代的艺术作品》中提到了大规模的图像复制会促使人们对艺术的感知方式发生变化。本雅明认为，与特定时空相联系的艺术品的独一无二性因为复制与传播技术的发达而消失了，但艺术品的"复制"与"传播"对促进民主有所帮助。这样一种具有平等性的信息传播方式能够让所有普通人借由艺术品获得体验。复制与传播的普及的确有助于让大家都能拥有欣赏艺术品的机会，但与此同时，迎合大众的流行文化也应运而生。以电影为例，通俗电影与艺术电影之间的差别巨大，两者的观众群也泾渭分明。对某些艺术家和

专业评论者来说，普通观众因为社会地位和身份的限制而缺乏艺术鉴赏品位的情况在这个信息传播技术高度发达的时代并没有消失。20世纪中期，加拿大思想家麦克卢汉同样认可新技术对民主的促进，但同时，他也认为新技术带来了我们预先所不了解的巨大改变。麦克卢汉提出了"媒体的结构比其传播的内容更重要"的观点。媒体如何传播信息在更深的层面塑造着我们的意识。例如，以电视为代表的媒体促进了人们非线性和"马赛克式"碎片化思维的形成。不断转换的电视频道，互相之间毫无逻辑关系的拼贴式电视节目都让人们更习惯于被动接受纷繁的信息刺激而无暇思考。这样的状况在网络媒体时代变得更加明显。法国哲学家鲍德里亚指出，观众成了迷失自我、沉浸在电脑终端中的人。在屏幕中，"比真实还要真实"的东西产生了。伪造的人工制品比现实更具有权威，时尚、新闻和迪士尼乐园都是"制作出来"的，为观众准备的现实替代品。人们正生活在这样的世界中，仿像替代真相，屏幕替代纸张，信息如同时间和空间，都被无限切割，与我们一同被搅拌。

新千年的艺术家们积极拥抱互联网时代、新媒体时代，他们主动地将自己创造性的活动融入其中，例如活动影像游戏、网络艺术、超文本文学等。音乐家们将作品直接上传到网络与大众分享，网络提供的平台给了年轻艺术家们绕过艺术市场体系的机会。艺术网站不只是提供静态数字、图像的线上画廊，通过电脑插件程序和软件，网站能够提供逼真、有深度空间和可移动的多媒体图像。网络游戏中三维效果的逼真场景同样为玩家带来强烈的沉浸式体验。VR技术的发展使得越来越逼真的体感式装备出现，从视听效果到空间感知，全方位为人们提供虚拟的"真实"体验。艺术家一直追求的逼真再现以及将幻想变为真实在这个时代似乎不再是难事。强大的媒体技术让艺术实现了从视觉观看到全方位感知的转变，身临其境、以假乱真都能在作品中实现。

网络除了带来信息的巨量传播，还提供了人们自由互动的可能。互联网

可以向所有使用者敞开，将原本在社会上处于不同时空、阶层、身份的人们联系在一起。大家不仅一起观看，还能发表观点，添加图像、声音信息。例如维基百科网站，它为世界各地的人们提供了共同撰写并共享特定词条的机会：每个人都可以参与其中贡献自己的力量，大家合作完成知识的构建。网络为个人创作提供了绝好的机会，YouTube 网站的资料库每天都能收到 6 万多条视频创作。籍籍无名的年轻人可以通过网络发表自己的作品并一夜成名，进入大家的视线。在中国，抖音、bilibili 等网络媒体平台让许多人成为"网红"，流量明星已经成为这个时代的特有现象。这些都在提醒我们正生活在一个"网络时代"。

超文本与后制品

因为互联网强大的整合、联通和渗透能力，绘画、摄影、电影、音乐、舞蹈等所有的艺术门类都有可能在此融合。超文本链接的方式可以提供人们同一主题下的相关文本、图像、声音等各种信息的集合。艺术家们也开始利用这一方式进行创作。例如，美国作家乔伊斯（Joyce）推出了电子超文本小说《下午，一则故事》。1994 年开始，一些新媒体艺术家开始以 net. art 的名义进行互联网艺术创作。1995 年，互联网艺术成为奥地利电子艺术节的专门艺术类别。

互联网时代也是"后制品"艺术的黄金时代，艺术家们在创作中加入过去的声音、视觉形态，同时也参与历史叙事和意识形态的重新剪辑，在交替的剧本中插入自己组合的元素。互联网为这一切提供了最好的土壤。这种创作的思路和方式同样影响了线下作品的创作。艺术作品处于虚构和真实，故事和评论之间，难以区分。与技术性地运用网络信息组织方式进行创作的艺术家不同，乌尔曼（Ullmann）通过互联网社交平台网站进行了一次"欺骗"

图 8-17　乌尔曼通过社交平台塑造了一个并不存在的"自己"

行为。她通过在社交媒体网站上发布自己的照片，塑造了一个虚假的女孩的日常生活。（图 8-17）例如，女孩坐在咖啡馆喝咖啡的照片旁边配着："在美美的咖啡店和姐妹们吃个周日早午餐，爱死这里的装潢啦。"通过这样的方式，乌尔曼"制造"了一个让许多网友信以为真的"网红"：她生活奢华，纸醉金迷，随后不幸染上毒瘾，抑郁症爆发，在网友们的鼓励下，她又重新振作，回归正常生活。在无数粉丝的关注中，乌尔曼突然宣布这一切其实是虚构剧情的行为艺术作品。这件作品无疑是一次利用互联网本身的运作方式对其进行深度观察与批判的尝试。"信以为真"与"欺骗""真实"与"虚假"在作品的发生过程中交替上演。互联网的日常在作品中被"再现"，欲望和梦想的投射与破灭时刻都在发生。

科技无疑是今天每一个人最熟悉也最陌生的事物，我们的一切日常都与它相关，而它的复杂和专业化也使其难以接近和被理解。艺术家们一直致力于与科技对话、合作，具有开放的实验精神和无畏的冒险精神是这两个领域

杰出成就者们所共有的品质。跨学科背景下的艺术与科技的结合呈现出前所未有的挑战和可能性。新兴媒体和材料、生物艺术、网络艺术，它们不仅仅在打破艺术本身的界限，也在突破"人"的界限。未来我们与科技的关系，与自然的关系会如何？科技会将我们带向何方？这些事实上已经成为每个人此时此刻正在面对的问题。艺术对人本身的关注也许可以为回答这些问题提供某种参考，至少可以提醒我们不要忘记对自身处境的思考。

思考题

1. 分享一位你认为最具有科学精神的艺术家。

2. 你能想到的"科学图像"有哪些？如果能够自由使用它们，你想创作一件什么样的作品？

3. 简述"弹幕"文化，谈谈你怎么看待它？

后 记

"实验"一词用于修饰任何词汇时,都指向一种具有变革性或突破性的新鲜、未知的方向,带有先锋意味。实验艺术这个新兴的艺术概念在艺术的历史中其实并非新事物。在历史发展的不同阶段,总是有引领时代的先锋艺术家和先锋艺术理念、形式产生。在中国,实验艺术正在发生,不仅仅在艺术的实践领域也在艺术院校的教学领域。基于中国深远历史文化的自我身份认同和构建与日益密切、庞杂的全球化交流所带来的矛盾和机遇隐含在方方面面之中。对身在其中的笔者而言,想要向读者传递相关的信息,唯有将其与艺术的历史进行联系。这就如同我们想要了解一个初识的人,总是需要了解他的背景。本书与其说是在对相关概念进行描述,不如说是在将概念所指代的艺术现象和相关理论置于艺术史的语境中进行论述。

艺术本就是人的各种矛盾性的混合,反映着最感性而随意的心境、最准确的洞悉和技艺的磨练、最隐秘的个人化的表达和人人兼而有之的体验、最一目了然的与最无法言传的内容、最孤独的保护与最普遍的剥夺……所有这一切都是艺术从古至今共有的故事。而在此时此刻,在这个时代,多样化或者说多元的艺术作品和艺术理论呈现出一种动态的结构,不断拓展每一个与其连接的人的认知,也提供给每个有意愿改变这一结构的人机会。科技带来的广阔空间和互联网带来的意义连接造成的无限可能也是当今艺术特有的背景。如何让年轻的灵魂融入这样丰富的艺术潮流,将他们天然的"实验

精神"与过往、与未来连接,可能是笔者作为艺术教育工作者最常思考的问题。实验艺术发生在广阔的现实世界中,酝酿于普通人之间,好的叙述也许能帮助人们更善于发现自我,或者更能意识到自身之中的萌芽,从而更自由地生长。这或许也是一切教育的初衷。